馬格蘭的街頭智慧

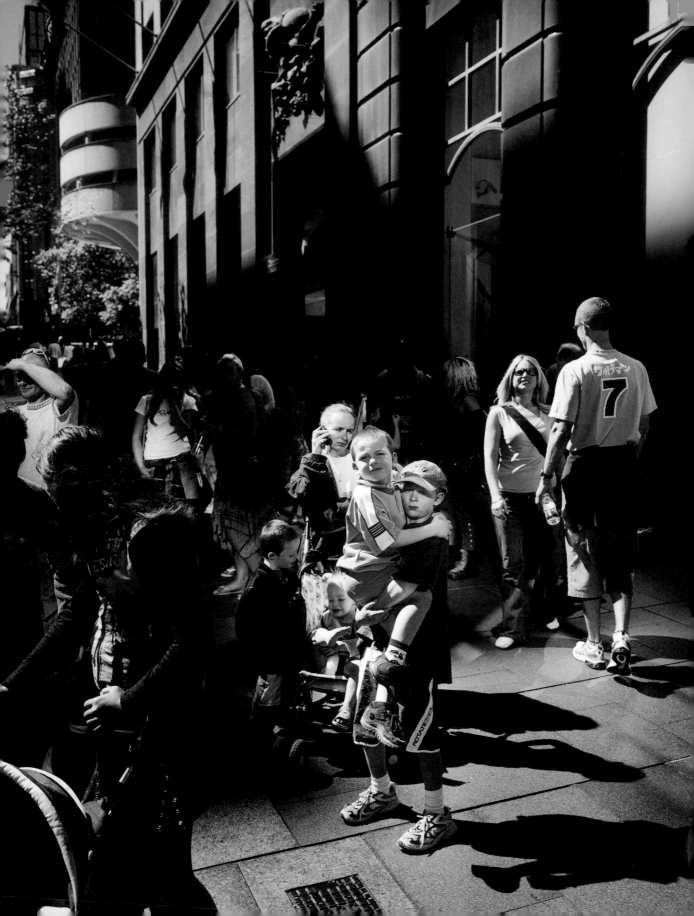

MAGNUM
馬格蘭的街頭智慧
STREETWISE

Q Boulder Media 大石文化

編輯／史蒂芬・麥克拉倫 Stephen McLaren
翻譯／張靖之

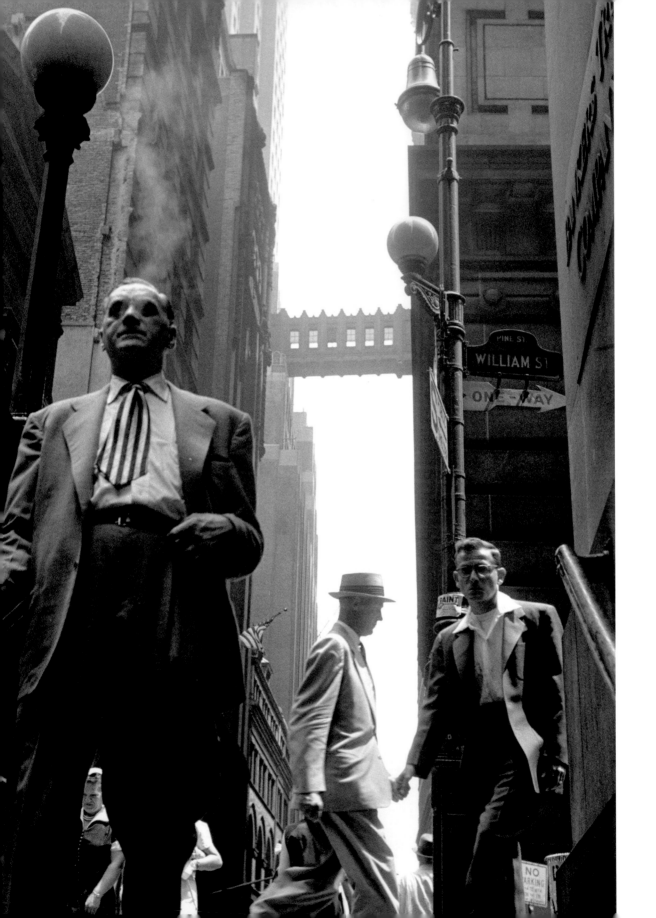

目 錄

第 2 頁：**特倫特・帕克**　馬丁廣場。
澳洲雪梨，2006 年

左頁：**李奧納德・弗里德**　華爾街。
美國紐約州，紐約市，1956 年

引言

今天所謂的「街頭攝影」，也就是在公共領域拍下未經事先安排的照片，其中的基本精神，一直是馬格蘭圖片社從 1947 年創社以來的基因。

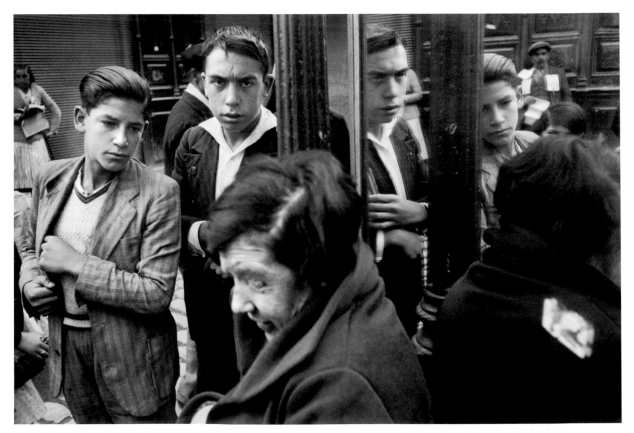

亨利・卡蒂埃—布列松　西班牙，1933 年

勒內・布里 René Burri 布列松在哈瓦那。古巴，1963 年

馬格蘭攝影師從事街頭攝影，往往純粹是為了享受街拍令人陶醉的樂趣。許多馬格蘭攝影師特別鍾情於街頭隨時可能上演的小劇場，只要懂得用心去看，這些小劇場就會化為迷人又神祕的照片，畫面中潛藏的故事，大概連托爾斯泰或普魯斯特都會被深深吸引。

街頭攝影的精髓展現在鏡頭下的不協調、不真實、不合理，以及不可言喻的感覺之中。它讚美多重解釋的歧義，暗示平行存在的現實，這種現實我們只能不期而遇，而且稍縱即逝。街拍比較像一種攝影傳統，而不是類型；是一套能隨著時機即興運用的工具，就像爵士樂手捕捉即興樂句一樣。最優秀的街拍作品讓我們看見各式各樣的情感，有時如同艾略特・厄爾維特鏡頭下荒誕的諧趣，但同時又充滿憐憫、引人好奇，偶爾令人敬畏。

馬格蘭既然是攝影通訊社，旗下攝影師最優秀的街拍作品自然有不少來自新聞報導任務。1968 年，法國攝影師布魯諾・巴貝花了一整個夏天記錄巴黎學運，拍下大量被各種臨時路障分割的超現實巴黎影像。同樣地，在北愛爾蘭問題爆發初期，英國攝影師克里斯・斯蒂爾—柏金斯在伯發斯特待了好幾個月，不過他沒有跟著持槍駁火的人跑，反而把鏡頭對準在遍地瓦礫的大街小巷玩得不亦樂乎的兒童。這些照片雖然成了刊登在報章雜誌上的新聞畫面，同時也是高明的街拍作品，超越了作為新聞報導的即時性。

怎樣才叫有街頭智慧？

每個喜歡大城市的多變面貌和迷人氣息的人，都會認為自己是有街頭智慧的。沒有人想要當那個遭扒手光顧、搭車下錯站、坐計程車或買咖啡被敲竹槓的外地人。

大家都知道在街頭打滾、在人群中生存，是需要智慧的。有街頭智慧代表深諳都市叢林的法則，知道哪裡可以安身立命、哪些人需要小心提防、碰到麻煩事該怎麼抽身。但是對街頭攝影者來說，真正的街頭智慧不只代表有辦法在都市環境裡安全地拍照而已，還要對自己的切身環境與身邊的人具有直覺感受力。對於真正投入街拍的攝影者，形跡可疑算是一種職業災害，能讓有賭徒性格、敢架拐子的人達到目的。

收錄在這本攝影集裡的每一位馬格蘭攝影師，絕對都可以用街頭智慧來形容。他們在城市裡拍照如魚得水，穿梭在都會人流和車流中，感受各方元素匯聚成一張好照片的那些瞬間。街頭攝影師就像計程車司機，懂得城市的運作、人與人之間如何互動、哪裡會出現精采的活動。知道華盛頓廣場公園的秋陽何時下山，是街頭智慧；記得週五夜晚倫敦蘇荷區的哪一條街人潮最多，也是街頭智慧。

2010 年，我在倫敦金融區巧遇澳洲籍的馬格蘭攝影師特倫特・帕克，當時不過上午 9 點，但是對於從破曉時分就穿著夾腳拖在街頭拍照的帕克來說，一天最好的光線已經過去了。帕克用照片向我證明，你如果起個大早在倫敦街頭走動，就會發現通勤族的臉上都泛著紅光，那是從著名的倫敦紅色雙層巴士反射而來的光。這也是街頭智慧。

讀者即將在本書中認識的攝影師，除了有街頭智慧之外，還很擅長察覺拍攝機會從現實中浮現出來的時刻：氛圍中任何細微的改變都能讓他們全神貫注，快速換位，保持箭在弦上的狀態，隨時按下快門。從地鐵湧上來的通勤客宛如都市裡的一陣輕風，讓一群朋友跟著動起來；建築工人的一聲叫喊，引起路人往

天上看；一群觀光客感覺到雨滴，本能地打開了傘。喀嚓。誠如亨利‧卡蒂埃─布列松說的：「思考應該在事前或事後做──絕不是在拍照的當下。成功與否取決於個人的文化修養、價值觀、頭腦清楚的程度，和活力的多寡。」

有街頭智慧的攝影者天生善於解讀肢體語言。他們知道通勤族在地鐵上如何維繫個人空間，感覺得出紅綠燈前等著過馬路的人什麼時候就要打呵欠，熱衷於觀察晚上朋友相約聚會的小儀式。要能接近這類場景，在不引起注意之下進到適合的拍攝距離拍個一兩張，再神不知鬼不覺地離開，完全不干擾被攝者和場景，必須要有當飛賊的本領，能做到的人稱得上是分心術大師，隨時準備在拍攝對象還不明就裡的時候，用迷人的笑容卸下對方的心防，或者在隱形斗篷失靈的時候，運用各種技巧分散注意力。

當然不一定是攝影師才擁有這樣的觀察力。但今天都市居民的預設狀態就是低頭滑手機，或是一頭往出口衝，所以往往只有需要停下腳步、觀察再觀察的街頭攝影師才能提醒我們，用心體驗城市中每一個流動的當下是什麼感覺。

我說的是像法國的漫遊者（flâneur）那種感覺，這些人在城市裡徒步閒逛，有時間慢慢觀察在小餐館外、街頭市集或市政廳旁發生的戲劇性時刻。然而，真正有街頭智慧的攝影師永遠是向內尋找靈感，視野

中的某個事件與他們的心理狀態發生強烈共鳴時，選擇某個街頭瞬間而捨棄別的瞬間，其中的動機就成了打開潛意識之門的鑰匙。就像智利籍馬格蘭攝影師塞吉奧‧拉萊因說過的：「當我相機在手，目光朝外，我其實是在內心之中尋找畫面，唯有看到能引起我共鳴的東西，我才有可能把那個幻影構成的世界實質化。」

街頭攝影本質上是一種非常孤獨、詩意的活動，需要秉持極大的耐心與毅力。每年的馬格蘭大會上，馬格蘭攝影師彼此分享過去一年的工作成果，尋求同行的批評與肯定。但他們的私人拍攝計畫也會在社內獲得高度重視。本攝影集收錄的照片，有部分是受雇拍攝所得，但有很多都是私人作品，是攝影師自發地往未知的領域探索與冒險的成果。大衛‧赫恩和其他幾位馬格蘭攝影師把他們每天的攝影小旅行，描述為是對生命及其所給予的一切的貪戀：「生命就在鏡頭面前展開，充滿了太多的複雜性、神奇感和驚喜，我覺得沒有必要創造新的現實，對我來說，事物原本的樣子更有趣。」

街頭攝影紀元

談到馬格蘭的街頭攝影源頭，我們得回到這家圖片社創立的 17 年前。馬格蘭創辦人之一布列松曾說，他會愛上攝影是因為看了匈牙利攝影師馬丁‧穆卡西

雷蒙‧德帕東
蘇格蘭格拉斯哥，1980 年

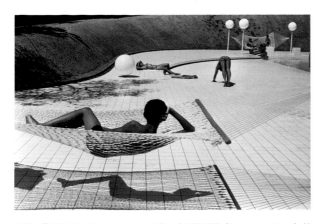

瑪婷・弗朗克 **Martine Franck** 亞蘭・卡佩勒雷斯（Alain Capeillères）設
計的游泳池。
法國普羅旺斯，勒布魯斯克（Le Brusc），1975 年

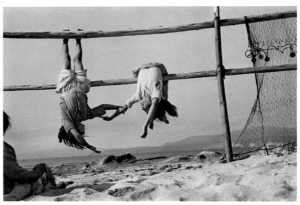

塞吉奧・拉萊因 漁人之女。
智利，洛斯奧爾科內斯（Los Horcones），1956 年

（Martin Munkácsi）在 1930 年拍攝的一張照片，照片
中是三個幾乎只見得到剪影的非洲小男孩，在東非的坦
加尼喀湖（Lake Tanganyika）邊，朝捲起的浪花奔去，
這個畫面捕捉到小男孩動作的自由與優雅，以及他們所
流露的生之喜悅。這張照片也讓布列松停止繪畫，開始
認真從事攝影。「我突然間明白了，」他這麼解釋，「照
片可以化瞬間為永恆。」

　　1930 年代初，穆卡西和他的匈牙利同行安德烈・柯
特茲（André Kertész），使用當時剛發明不久的徠卡手
持相機，拍出了創新的效果。有了徠卡，他們可以快速、
靈活地在拍攝對象周圍移動，拍下生活中稍縱即逝、彷
彿特地為攝影者安排好的瞬間。於是，一種新的攝影形
式得以實現：生猛的、親密的，攝影師透過這種手法，
把眾多生活片段組織到同一個蘊含動態的畫面中。

　　至於布列松，他很快預見到，只要把徠卡相機和操
作的人安插到人流之中，就能獲得前所未見的影像，而
他身為攝影者，有責任探索這個新的藝術形式。於是，
才二十出頭的布列松背著一臺全新的徠卡相機，裝上
50mm 鏡頭，在歐洲和墨西哥到處遊走，拍下我們今天
視之為街頭攝影創始作品的光影速描。我們後面會介紹
一部分這些珍貴的早期傑作。

　　沒有人能否認，布列松鏡頭下那些在殘垣斷壁之間
玩耍的西班牙孩童、休息時的妓女，以及巴黎街頭市集
的瑣事，都是創新大膽的影像作品，證明了徠卡相機在
動作迅捷、直覺強大的攝影者手中可以獲致何種效果。
但這些作品的意義遠不止於此。1930 年代初，安德烈
・布勒東（André Breton）發起的超現實主義運動在法
國藝術界的影響力達到高峰，布列松非常熱愛這個運

動，也渴望在攝影上，對超現實主義的表現有所貢獻，
包括形式與意義的碰撞、對心理的深度衝擊、對現代生
活荒謬性的刻畫等。

　　布列松在 1930 年代的大部分作品，都有濃濃的超
現實主義色彩，有時在構圖中加入黑色幽默，有時則瀰
漫禍患將至之感。這些街頭攝影的早期嘗試對當代的
觀賞者來說可能已經很熟悉，但是在 1930 年代，這種
令人眼花撩亂的自由形式實驗，無疑徹底改變並拓展了
攝影藝術的視野。這位法國年輕人當時領悟到，街頭源
源不絕地供應了視覺上的趣味，以及表現象徵主義的機
會，這裡將會是他未來藝術創作的主要場域。

戰爭改變了一切

馬格蘭以圖片合作社的形態於 1947 年 2 月 6 日在紐約
創立，這是很多人都知道的故事。戰爭和種族屠殺讓思
想相近的人走在一起，當時馬格蘭的四位創社攝影師：
卡蒂埃—布列松、羅伯・卡帕（Robert Capa）、喬治・
羅傑（George Rodger）和大衛・西摩（David 'Chim'
Seymour），矢志讓自己拍攝的照片能為特定的新聞目的
所用。殖民政權正在瓦解，軍備競賽帶來世界末日的威
脅，很多新的新聞雜誌應運而生，對前線的報導需求極
大。馬格蘭希望藉由反應快速的自由接案攝影師來滿足
這樣的需求，同時攝影師也能保留自己作品的出版權利。

　　因為戰爭的關係，又被關進勞改營，布列松的職業
生涯和藝術發展被迫中斷，但他觀看世界的渴望不曾
稍減，透過鏡頭，他可以在隨手可得、活力十足的街頭
生態中嘗試不同構圖規則，呈現複合式隱喻。當時，馬
格蘭攝影師之中最有生意頭腦的羅伯・卡帕警告過布列

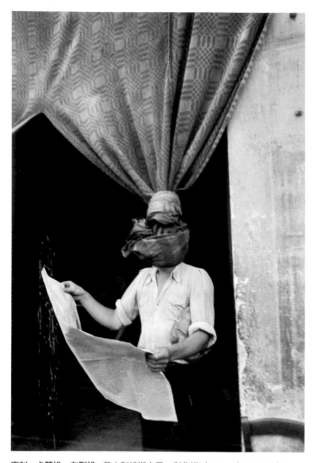

亨利・卡蒂埃—布列松　義大利托斯卡尼，利弗諾（Livorno），1933 年

本書的目的之一，是要介紹之前可能沒有太多人看過的拍攝計畫，以及攝影師熱中的拍攝主題。個人作品集的部分收錄了 1930 年代至今的照片，這些攝影師不僅具有獨特風格，更有獨到的視野——這正是成就較低的街頭攝影師難以企及的。除此之外，讀者也有機會認識各種不同的照片格式、技巧和主題。

在布魯斯・吉爾登那一章，我們介紹了一系列攝於 1980 年代、具強烈衝擊力的紐約街頭照片，其中有些是吉爾登最近在整理忘了沖洗的底片才發現的。事隔三十幾年，吉爾登鏡頭下的曼哈頓仍然歷久彌新，充滿活力。在新進攝影師方面，我們收錄了紐莎・塔瓦柯利安的作品，她是馬格蘭的最新會員之一，目前住在伊朗首都德黑蘭。塔瓦柯利安是個非常善於隱藏身分，又極度投入的攝影師，儘管有各種各樣的政治與宗教限制，她仍然能找到方法向我們展示現代伊朗的街頭生活。

城市

在街頭攝影的歷史中，巴黎、紐約、倫敦、東京這四個大城市占據了最重要的地位，這幾座國際大都會對馬格蘭攝影師的吸引力，透過一系列以〈他們怎麼拍〉為題的篇章來呈現。在這些篇章中，我們檢視了這些城市吸引攝影師的主題是什麼、看看他們喜歡去哪些地方拍攝，以及他們如何回應這些城市過去幾十年來的變遷。

二十世紀初，布拉塞（Brassaï）、柯特茲、侯貝・杜瓦諾（Robert Doisneau）這些攝影高手帶著相機，遊走在巴黎的林蔭大道與河畔堤岸尋找畫面，因此街頭攝影可說是從巴黎開始成為一種嚴肅的藝術形式。馬格蘭的第一間辦公室就在巴黎，許多有名的馬格蘭攝影師都在這裡工作和生活過，至少也來過這裡開會。布列松在二次大戰即將結束那段時間曾在巴黎拍照，但那批作品和他 1950 年代拍下的逗趣、深情的巴黎影像完全不同。過去一百年來，巴黎的樣貌和感覺沒有顯著改變，因此，了解新進馬格蘭攝影師如何把這個從奧斯曼（Haussmann）男爵的巴黎大改造以來維持至今的古老城市中心拍出新的視覺風貌，會是很有啟發性的事。

馬格蘭和紐約的淵源很深，這裡不但是馬格蘭的創社之地，1946 年布列松也在這裡舉辦第一次正式個展。1960 年代是紐約街頭攝影的黃金時代，可以看到成群的攝影師在第五大道上追逐光線，本書的〈怎麼

馬格蘭新聞攝影巨頭伊恩・貝瑞，他正把住處的閣樓改裝成照片檔案室，他要把拍過的照片全部數位化，以利流傳後世，同時也在計畫到遠東的拍攝行程。

馬格蘭攝影師仍然有一顆靜不下來的心，永遠渴望下一次的國際拍攝任務，因此約訪時得知尼可斯・伊科諾莫普洛斯人在迦納、克里斯多福・安德森正在巴塞隆納追逐光影、布魯諾・巴貝數不清第幾次又前往中國拍攝，也是理所當然的事。理查・卡爾瓦是在巴黎家中接受我的電話採訪，他在馬格蘭的部落格上有一段話說出了他和同行面對的難題：「亨利・卡蒂埃—布列松認為是決定性的那個瞬間，並不是所有人的決定性瞬間。亨利訂出規則教大家怎麼做，但其實他只是在描述自己怎麼做。你的決定性瞬間不是我的決定性瞬間，但我們大多數人都在找一個對於自己想要表現的東西有必要的瞬間。非必要的瞬間很快就會變得簡單、平凡、乏味。」

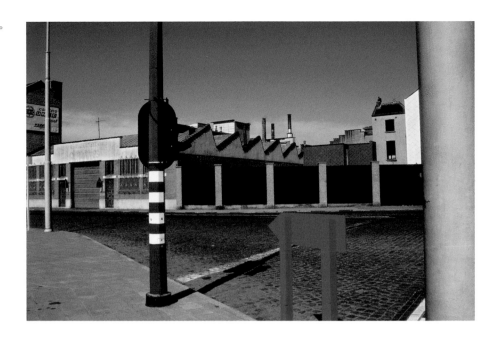

哈利・格魯亞特　布魯塞爾南站周邊。
比利時布魯塞爾，1981 年

拍紐約〉這一章就揭露了布魯斯・大衛森、雷蒙・德帕東等攝影師，在那個眾聲喧嘩的年代都在忙些什麼。1970 到 1980 年代，土生土長的紐約人布魯斯・吉爾登在曼哈頓的大街上以及鄰近的科尼島海灘，運用了一種新形態的街頭攝影，這種攝影方式可形容為「肉搏戰」。

　　東京的攝影文化也不落人後，這裡是全世界生產最多經典相機的城市，也是科技與未來主義之都，投身未來的速度似乎比世界上任何地方都快，因此長久以來一直吸引攝影師前來。馬格蘭攝影師大多不是來自日本，所以他們基本上是以陌生人的觀感在看東京，不過我們在書中會發現，陌生人往往比當地人更能看見一座城市潛藏的實相。

　　倫敦在街頭攝影的領域，或許不像巴黎、紐約那樣創造了許多歷史性時刻，但這座城市古老與現代交替的街區、陰霾天氣營造出來的獨特氛圍，也不斷吸引攝影師前來拍攝。過去十年左右，街頭攝影在倫敦幾乎成了一項高尚愛好，然而這裡特別引人關注的，是像特倫特・帕克和卡爾・德・凱澤等新一代馬格蘭攝影師，對這個從羅馬時代的小村落變身而成的國際大都會所做的詮釋。

遊樂場

街頭攝影中最吸引街拍老手的一點，就是一張照片可以有一百萬種拍法，雖然拍出來的照片中值得保留的只占

很小一部分，值得拿出來展示的就更少了。這往往是一種一按定江山、拍了就走，只能屏息以待的活動，沒有什麼明確的規則要遵守，結果如何更無法預料。

　　偶爾，街頭攝影者需要有源源不絕的主體作為取景對象，需要有可供他們即興發揮、嘗試各種環境元素的場所，因此，我們有時會看到攝影師在市區市場裡、公共運輸工具上，或者海灘和博物館等休閒場所磨練技巧。本書收錄了三篇有關視覺的文章，說明馬格蘭攝影師如何在這些場所針對特定主題進行拍攝，他們除了藉此發展自己的視覺語言，也向我們展示了人類在都市化程度愈來愈高的今天，如何與城市共存共榮。

結語

不管你把街頭攝影看成一種攝影傳統，還是一種攝影類型，它顯然正迎來第二個黃金時代：薇薇安・邁爾（Vivian Maier）、馬丁・帕爾等人的攝影集本本暢銷，名家主講的攝影工作坊總是銷售一空，社群媒體湧現一波又一波積極展示作品的新秀。在橫跨 1950 和 1960 年代的第一個黃金時代，街頭攝影還稱不上一種「現象」，你要是問一般大眾說不說得出哪個攝影師的名號，對方只會一臉茫然，畢竟街拍壓根就不是當時主流的文化活動。然而如今街拍的流行卻是一把雙面刃，後現代主義者、美術策展人和各類文化評論家巴不得街頭攝影趕快壽終正寢，好讓更有觀念性和理論性的攝影有機會提

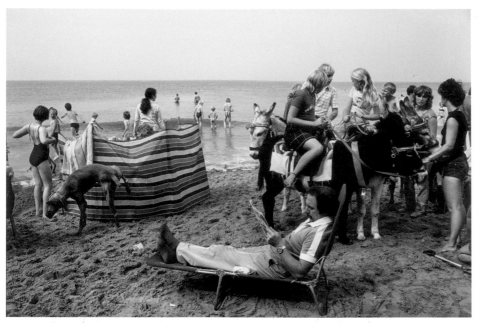

克里斯・斯蒂爾—柏金斯　在有狗和驢子的沙灘上。
英國，黑潭，1982 年

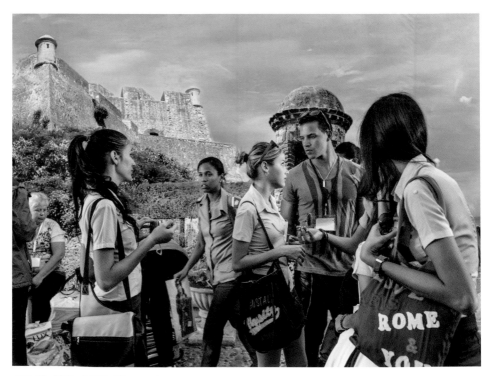

卡爾・德・凱澤　古巴哈瓦那，2015 年

布魯諾・巴貝　歐格巴賓納菲（Oqba-ben-Nafi）大道。
摩洛哥，艾索伊拉（Essaouira），1997 年

布魯斯・大衛森　地下鐵。
美國紐約州，紐約市，1980 年

升，超越較基本的街拍行為的層次。

　　對此我們只能說，本書要頌揚的是為什麼在公共領域拍照仍然是一種有效且流行的文化形式，以及馬格蘭攝影師為什麼仍能持續擴大影響力，持續開創觀看世界的新方式。我們並不打算提出「詰問」，也無意綜合出一套「鏡頭媒體」，但這並不影響本書的嚴肅性。若非要說出街頭攝影的意義的話，那就是今天這個超媒體化、壓力緊繃的現代社會，正亟需攝影者記錄近年來的巨大都市變遷。

　　文化評論家派特・肯恩（Pat Kane）認為，街頭攝影本質上是一種民主活動，在這個不安定的年代可以發揮很大的同理作用：「我覺得街頭攝影是當代偉大的藝術形式之一。如果說有什麼事情是我們必須做的，那就是停止無盡的圖片洪流，花一點寶貴的時間省思、凝視真實存在的事物，想一想意義、歷史和力量在我們既有環境中留下的沉積物，看一看人類如何在其中承受壓力、適應，甚至抵抗、成長茁壯，思索在當前的潮流和模式底下，人類普世性的、長年不變的行為與情感。」

　　艾瑞克・金（Eric Kim）是加州的攝影師兼講師，他的攝影工作坊總是報名踴躍，他曾經說馬格蘭對他和他的學生影響很深：「要不是有馬格蘭攝影師，我的街拍會完全沒有方向，我把所有馬格蘭攝影師都當作我的指導模範、我的啟蒙老師，他們不只是理論家，也是實行者，投入了自己的身家性命在實踐。他們對我的影響

還包括讓我明白，街頭攝影可以在美麗又詩意之餘，中肯地表達我們對社會的看法。馬格蘭建立的典範就是身為街頭攝影者必須嚴格自我要求、勇往直前，而且為了拍出有力量的照片和影像必須承擔風險。」

　　不是每個馬格蘭攝影師都有帶著相機跑到街上去拍照的衝動，但街頭攝影一向是社內堅強的傳統。就像爵士樂，儘管有時會被形容為老派、守舊，卻一直能夠蛻變出新的音樂形式一樣，街頭攝影也會持續蓬勃發展，因為攝影者能夠透過這項實踐，對「此時此刻」的狀況做出有力而優雅的反應。

　　翻開這本書，到照片中的真實地點盡情神遊，想像世界一流的攝影師如何背著相機走過這些地方，拍下最經典的街拍照片。除了布列松、大衛森這些 20 世紀攝影大師的作品，你也會看到新一代的馬格蘭攝影師如何和前輩一樣，利用街頭來表現自己的想法。你讀這本書的時候，總有幾個馬格蘭攝影師正在街上拍照。這就是他們的使命。

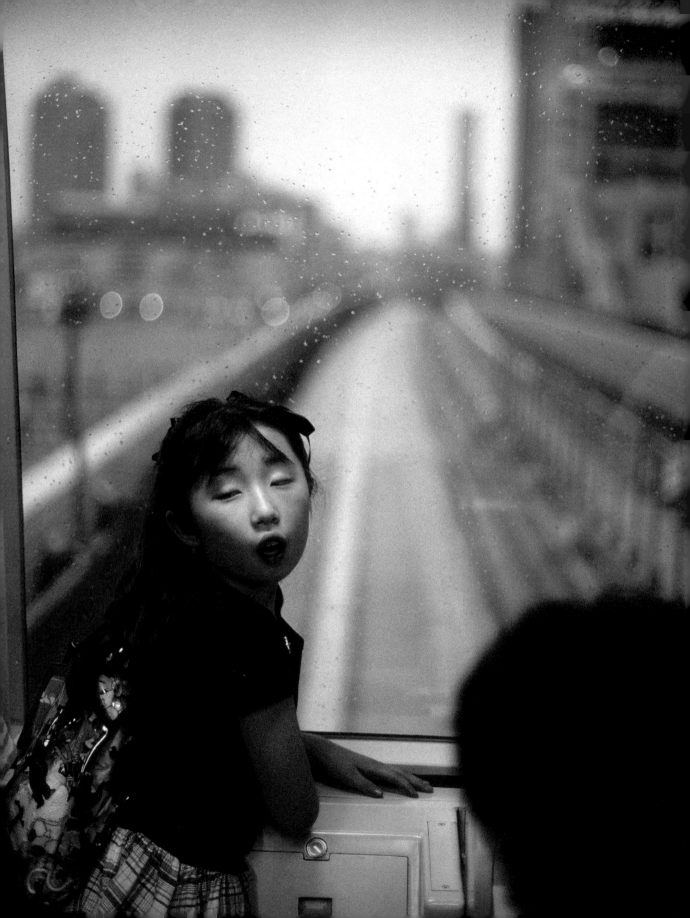

IN

在路上

TRANSIT

街頭攝影師絕不會滿足於站在原地不動，會隨時把街拍地點從城市大街，擴展到其他有社交行為或個人活動發生的公共場所。

交通工具是都市的潤滑劑，把居民從工作場所送回家，或是送到休閒的地方去。攝影者若想尋找新角度來表現都市生活的躁動與冷漠，交通工具永遠是內容豐富的選擇。

馬格蘭攝影師是一群行蹤飄忽不定的人，從 1947 年以來，他們踏遍了世界各大洲，追尋人類的下一個偉大故事，而每一年，如同一條大橡皮筋拉到盡頭回彈一樣，他們全都會回到巴黎、倫敦、紐約或東京，參加一年一度的聚會。大多數馬格蘭攝影師都是打從心底喜歡雲遊四海，只有在收拾行囊，把相機、多口袋背心、奇特的藥品和各國簽證裝進堅固耐用的大背包，才是他們感到最自由的時候。

「在路上」似乎已成了現代生活的預設狀態，我們的通勤時間變得更長、捷運路網不斷膨脹，機場本身都愈來愈像一座現代城市。我們似乎不是在搭乘交通工具，就是在等待交通工具，也許是飛機，也許是火車，或者汽車，而這給了街頭攝影師極大的發揮空間。

公共交通工具上的乘客必須忍受極度限制與束縛的空間，第一個讓我們注意到這一點的不是馬格蘭攝影師，而是沃克・伊凡斯（Walker Evans），1938 年到 1941 年間他在紐約地鐵拍了一系列有點像偷拍的人物照，可以看出他從入侵乘客私人空間的心理過程中得到了樂趣。他當時寫道：「卸下防衛，拿下面具，在地鐵裡大家的臉都是赤裸裸地在休息。」

在伊凡斯之後大約 40 年，馬格蘭攝影師布魯斯・大衛森帶著 35mm 彩色底片和一支大閃光燈進入紐約地鐵，拍攝不同時代的地鐵通勤景象。大衛森戲稱自己是「集變態狂、偷窺狂和打燈狂於一身的拍照魔人」。比起伊凡斯把相機藏在大衣裡，大衛森要被拍攝對象發現容易太多了。

對大衛森來說，這批最後集結成攝影集《地下鐵》（1986 年）的照片，代表了一段探索的旅程，是他花了五年搭遍整個地鐵路網的成果，而 1980 年代的紐約地鐵環境髒亂，空間狹小封閉，且經常發生暴力事件。大衛森對色彩掌握得恰到好處，在地鐵的霓虹燈和閃燈的光線之間取得完美的平衡，使這本攝影集充滿扣人心弦的氣氛，令人愛不釋手，也讓我們了解到即使在城市的陰暗角落，人類一樣在表達自己。儘管拍攝過程中偶爾會受到人身威脅，大衛森仍然認為《地下鐵》是對人道主義的追求：「我想要把地鐵陰暗、墮落、沒有人情味的現實轉化成影像，開啟觀賞者的體驗，讓我們重新看見每天搭乘地鐵的個別人物的色彩、感性和活力。」

馬格蘭攝影師對經濟發展和社會階級問題向來敏銳，隨時都在關注一般民眾的日常活動現況。例如韋納・畢紹夫（Werner Bischof）1953 年在紐約一處屋頂上拍攝鳥瞰照片，揭露出私人計程車的普及化，把紐約大街變成五彩繽紛的棋盤，載著無名男女在曼哈頓穿梭。克莉絲蒂娜・賈西亞・羅德洛（Cristina Garcia Rodero）在喬治亞拍下一群民眾擠在一輛蘇聯時代的公車上，彷彿暫時哪裡都不會去。史都華・法蘭克林（Stuart Franklin）在 1993 年從一處制高點拍攝一支移動遲緩、披著各種顏色的盛大隊伍，那是幾百個上海人穿著雨衣、騎自行車在雨中通勤。雖然這些人顯然都是在忍受公共交通，而不是在享受，但是在這類照片中，我們彷彿看到自己正努力從甲地到乙地，但仍保有人性的尊嚴。

如果說有哪一位馬格蘭攝影師是把公共運輸當作自己的攝影遊樂場，那肯定是古奧爾圭・平卡索夫。他利用火車和公車上色彩強烈、以實用為目的的燈光，多層次地再現了現代生活的瞬息萬變，尤其是夜間拍攝的照片，車體內部充滿了肉感，同時又令人不安，表現出乘客極度孤獨與內省的狀態。平卡索夫雖然只在觀景窗裡

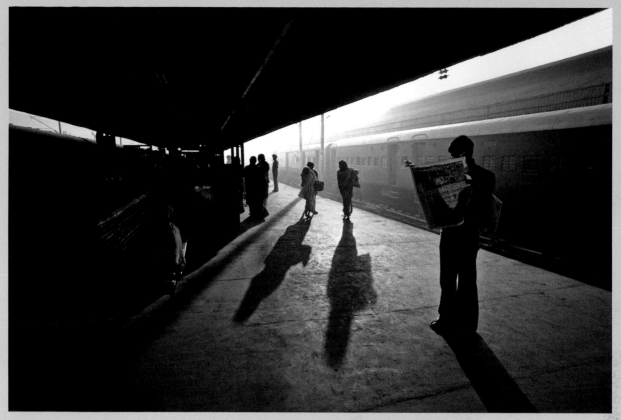

史提夫・麥凱瑞 **Steve McCurry** 舊德里火車站。印度舊德里，1983 年
第 16 頁：**古奧爾圭・平卡索夫** 新地鐵上。日本東京，1996 年（局部）

與被攝者相遇，但卻成功傳達出那些無法明確得知起點與終點的深夜旅程的共通經驗。「好奇心是唯一重要的事，」他表示，「對我個人來說，創造性就是這麼一回事。比起不想再去已經去過的地方，害怕重覆做一樣的事更會妨礙創造性的表現。」

臺灣攝影師張乾琦認清機場是馬格蘭攝影師理所當然的第二個家，出版了攝影集《時差》（Jet Lag，2015年），在這組力量飽滿的作品中，一座座把他送往海外進行下一趟拍攝任務的不知名機場航廈，彷彿帶著跨洲時差的旅人的臨時收容所。張乾琦接受《時代》（Time）雜誌訪問時說：「在這個不斷縮小的世界，時差是愈來愈普遍的一種流行病，攝影師和所有『隨時待命』的人生活都受到時差影響。任務一來，你放下手邊所有的事情，然後進入離開之後和抵達開始履行職責之前的中間地帶，在這裡，時差的意義絕不只是睡眠不足而已。」

張乾琦充分利用了長途飛行旅程中少不了的無聊和困倦時光，把焦點放在通過海關之後完全把人困住的陌生密閉空間：機師和機組人員輕快地走過登機門，疲憊不堪的乘客蜷縮在椅子上，心中只希望椅子是床。一般很少看到專業攝影師在這種布滿監視器的地方拍照，儘管不是明目張膽地拍；但由於大多數人都是在迷迷糊糊、視若無睹的狀態下通過機場，張乾琦的照片讓我們有機會仔細觀看這些中間地帶。他指出：「這種不愉快的經驗幾乎是公認的，拍攝難度也很高。你要怎麼拍出等候和期待的情緒呢？」

公共運輸系統就像一頭煩躁不安、消耗能量的野獸，潛伏在全球對都市發展的熱切追求底下，但它也很容易受到新一代系統的衝擊，例如共乘平臺、單軌電車等等。大眾運輸的選項或許愈來愈多，但永遠都會是街頭攝影師深感興趣的題材，他們總是希望在齒輪的轉動和剎車的頓挫之間，尋找人性流露的片刻。

張乾琦 維也納機場。
奧地利維也納，2011 年

「『在路上』似乎已成了現代生活的預設狀態。」

亞歷珊卓・桑吉內蒂 Alessandra Sanguinetti 街頭運動人士阻止車輛違規左轉。哥倫比亞波哥大，2013 年

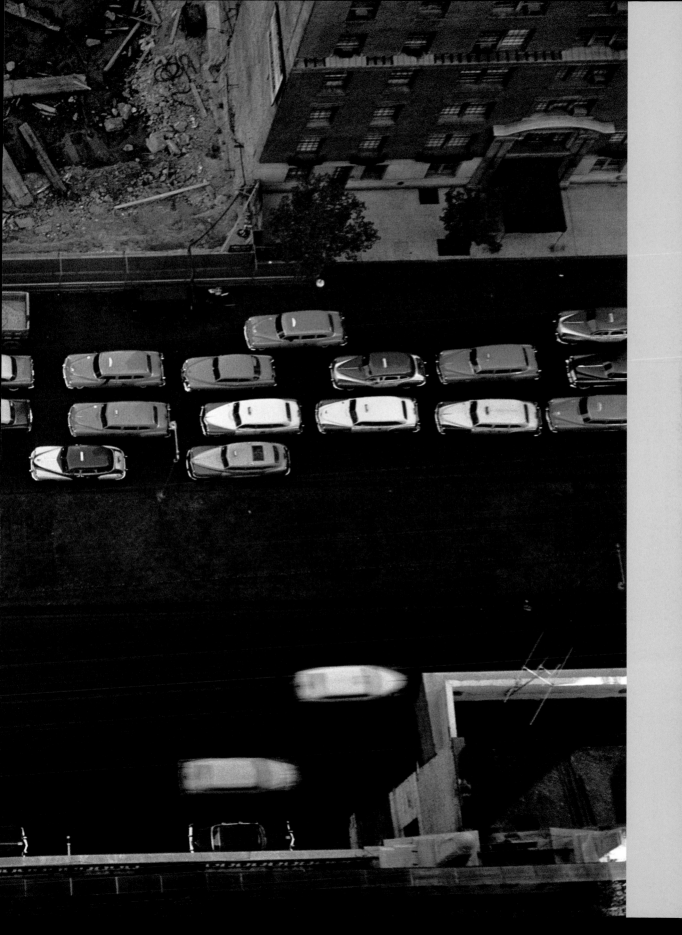

碧可·狄波特 **Bieke Depoorter** 無題，選自《我看今天差不多就這樣吧》（I Am About To Call It A Day），2010 年
第 22-23 頁：**韋納·畢紹夫** 美國紐約州，紐約市，1953 年

「你要怎麼拍出
等候和期待的情緒呢？」

張乾琦

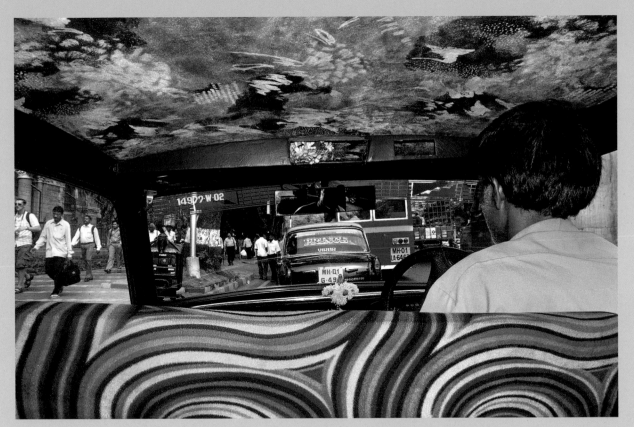

拉格·雷　一輛內裝精巧的計程車。印度孟買，2010 年

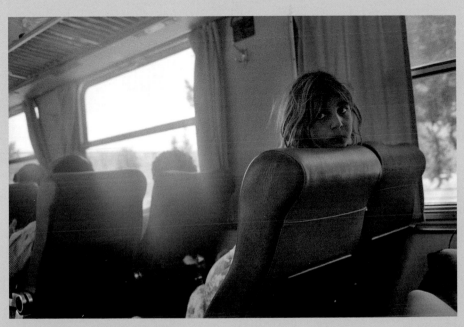

吉姆·高德伯格 Jim Goldberg　塞薩洛尼基到雅典的火車上的吉普賽女孩。希臘，2005 年

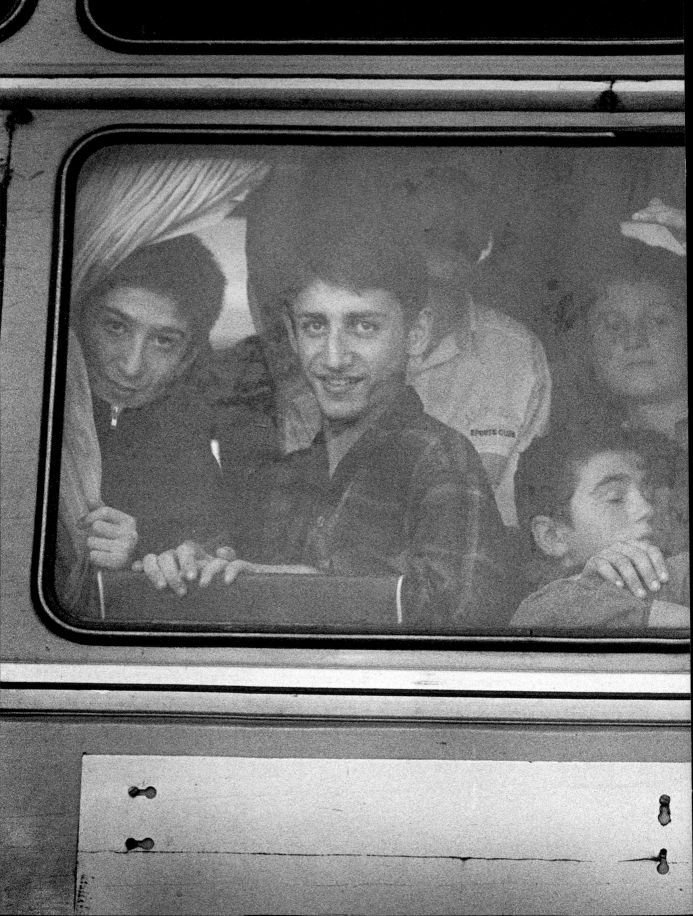

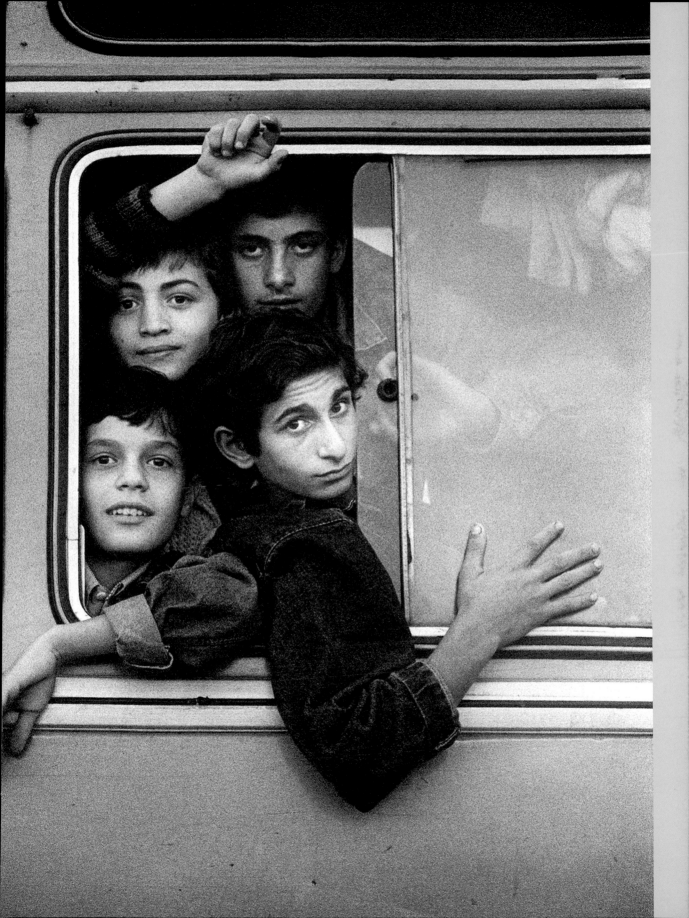

「好奇心是
唯一重要的事。」

古奧爾圭・平卡索夫

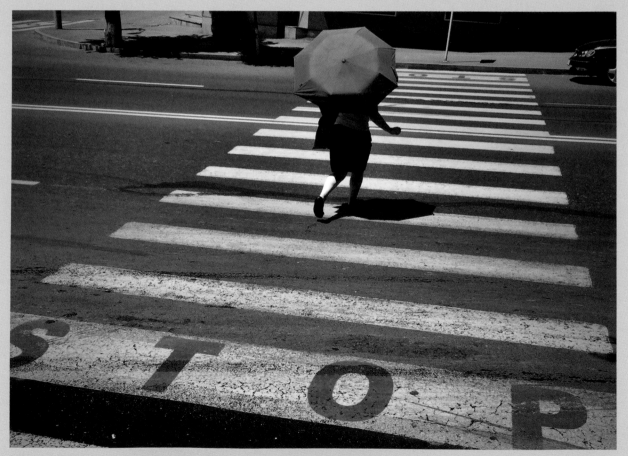

湯馬斯・德沃札克 Thomas Dworzak 過馬路。亞美尼亞葉里溫，2014 年
第 26-27 頁： **克莉絲蒂娜・賈西亞・羅德洛** 喬治亞，1995 年

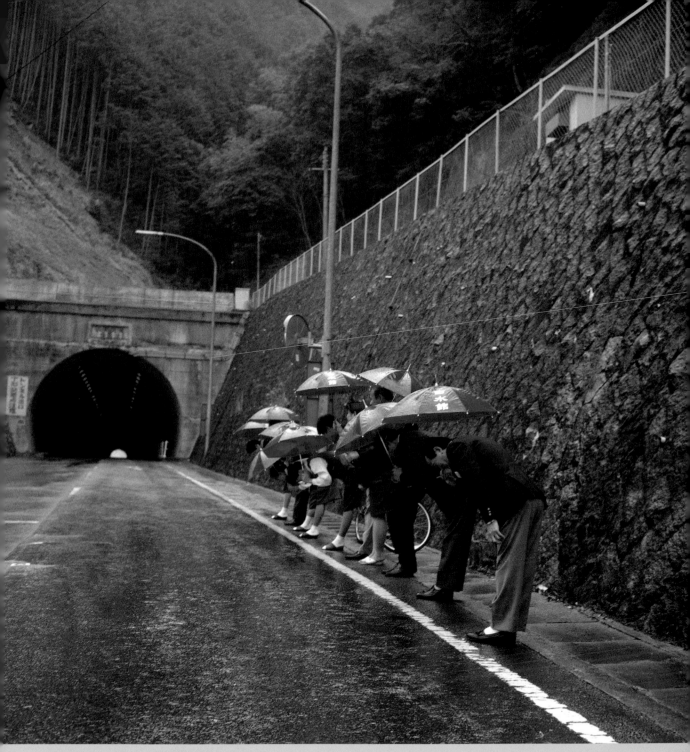

彼得・馬洛 Peter Marlow 旅店員工向離去的訪客鞠躬。
日本，1998 年

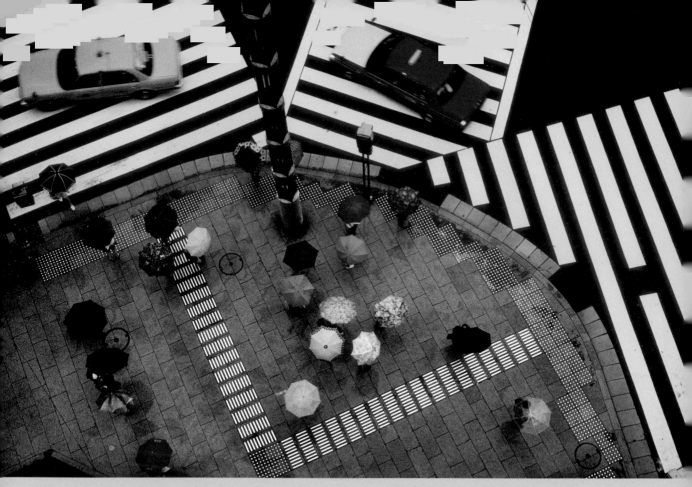

哈利・格魯亞特 銀座十字路口。
日本東京，1996 年

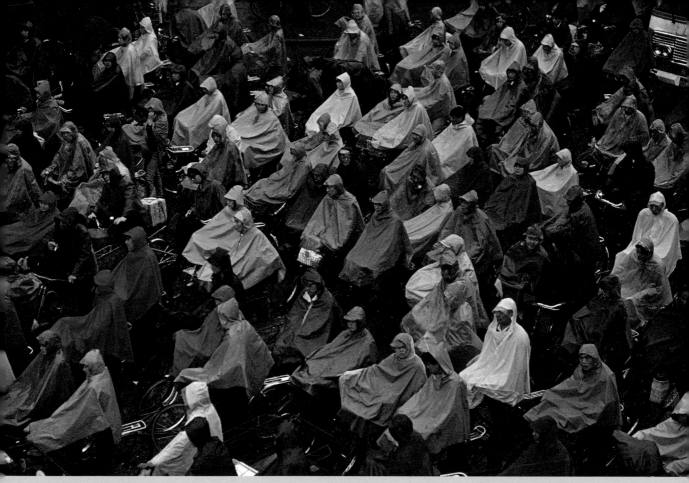

史都華・法蘭克林　雨中的自行車陣。
中國上海，1993 年

安托萬・德阿加塔 Antoine d´Agata　瓜地馬拉市，瓜地馬拉，1998 年

艾里·瑞德 Eli Reed　美國阿拉巴馬州，蒙哥馬利，1995 年

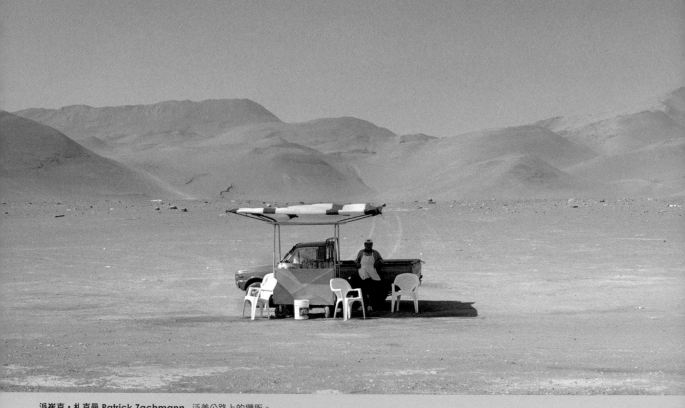

派崔克・札克曼 Patrick Zachmann 泛美公路上的攤販。
智利，亞他加馬（Atacama）沙漠，2002 年

「我要把⋯⋯沒有人情味的現實，轉化成影像，開啟觀賞者的體驗，讓我們重新看見色彩、感性和活力。」

布魯斯・大衛森

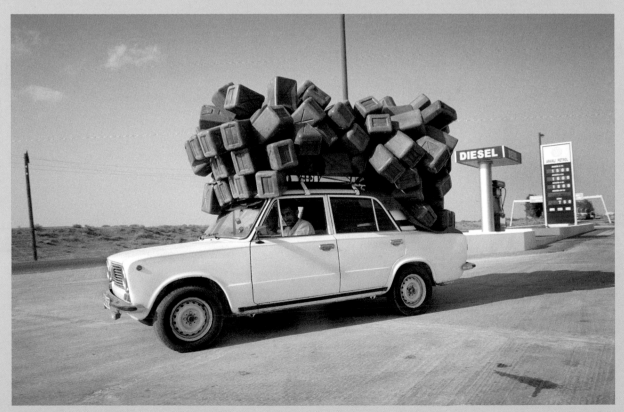

湯馬斯・德沃札克 伊朗邊界附近的新加油站。亞塞拜然，密什利什（Mishlish），2000 年

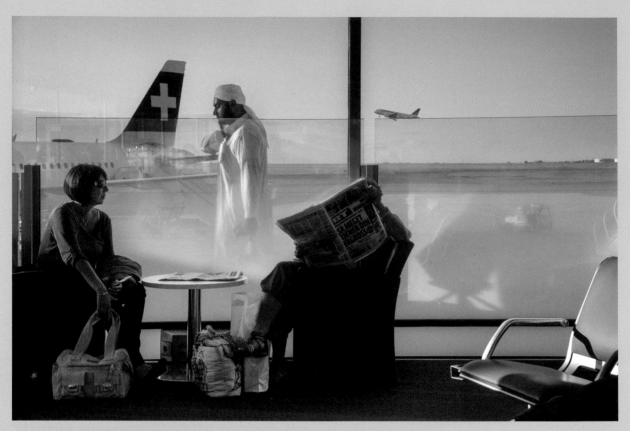

哈利・格魯亞特　戴高樂機場。法國巴黎，2012 年
右頁：**克里斯多福・安德森**　戴高樂機場。法國巴黎，2017 年

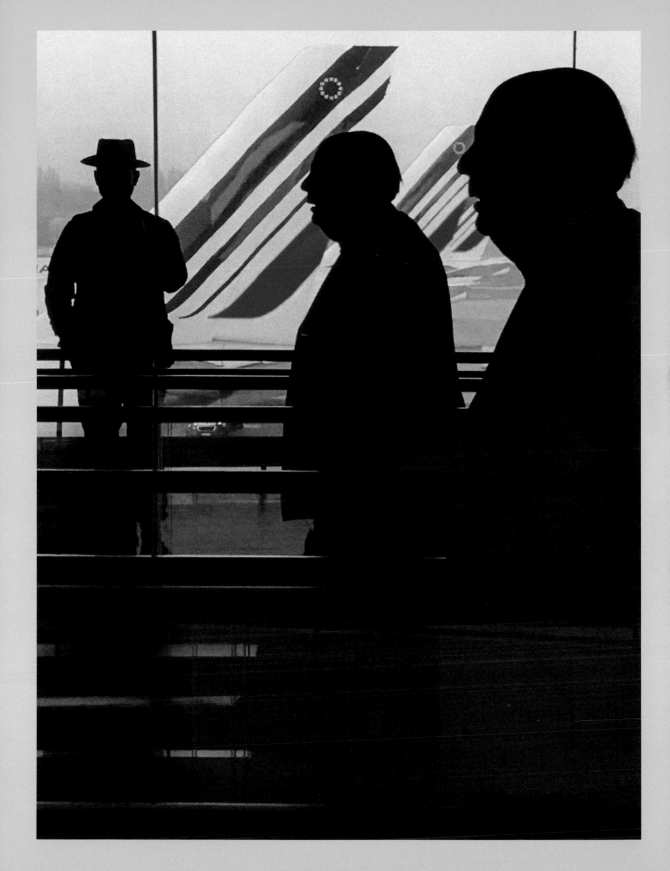

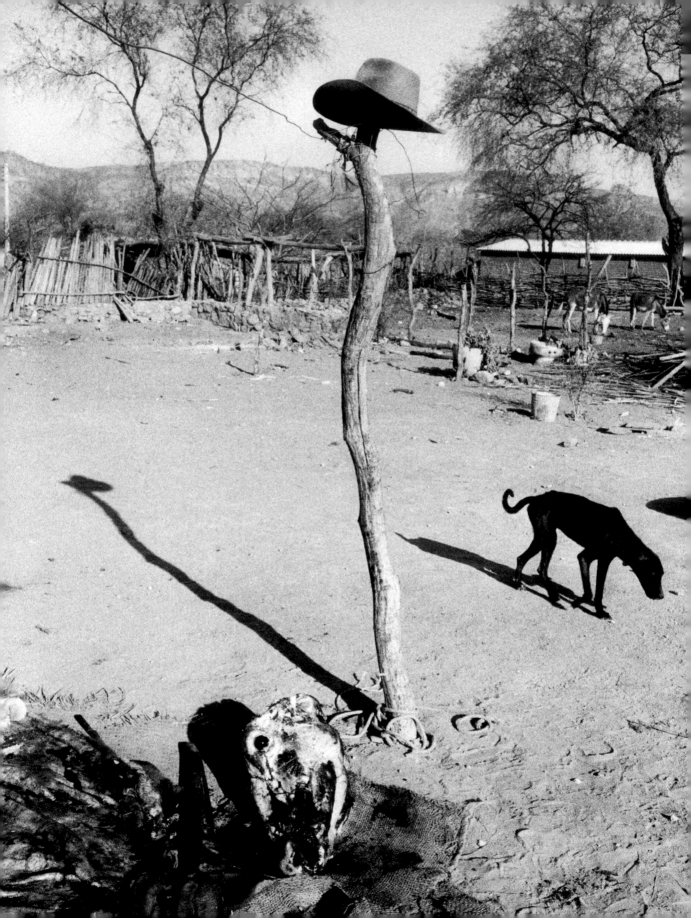

阿巴斯
ABBAS

阿巴斯在 2018 年以 74 歲之齡辭世，令馬格蘭深感哀痛。很多人對這位資深攝影師致上悼詞，包括馬格蘭圖片社主席湯馬斯・德沃札克：「他是馬格蘭的支柱，一整代比他年輕的攝影記者都奉他為教父。」

阿巴斯出生於伊朗的哈什（Khash），全名是阿巴斯・阿塔爾（Abbas Attar），1981 年加入馬格蘭圖片社。他是堅定的人道主義者，也是馬格蘭首屈一指的思想家之一，拍攝過越戰、伊朗伊斯蘭革命和北愛爾蘭問題。1980 年代，阿巴斯一再重返墨西哥，追尋個人的冒險，以及如何讓攝影的表現接近長篇小說的方法。這些作品集結成攝影集《回到墨西哥》（Return to Mexico，1992年），以非常個人而複雜的視覺語言記錄了這個國家的面貌。

就像 1930 年代的布列松一樣，阿巴斯把墨西哥當作他可以投注全部創作能量的題材，他想要全面提升說故事的技藝，並找回他從事攝影的初衷。只要有機會，他就會待在偏僻的村莊，這些地方所有的婚喪喜慶都由全村人共同參與。在令人窒息的沙塵中，與關在畜欄裡的動物和戴面具的孩子為伍，他漸漸對墨西哥、以及這個民族狂野但相信宿命的精神有了直觀的領悟。

被問到為什麼在拍攝伊朗革命之後會選擇到墨西哥，阿巴斯說：「經過兩年的動亂，我看得出伊斯蘭革命浪潮不會只局限在伊朗境內。但是我在情感上還沒有準備好要報導伊斯蘭的復興……伊朗已經把我榨乾了。我去了墨西哥，在這之前，我一直是個攝影記者，不斷報導新聞事件，而在墨西哥，沒什麼事發生。我到處旅行、拍攝這個國家，像在寫一本小說一樣，重新定義我的攝影美學。」

在《回到墨西哥》中，作為照片輔助說明的日記文字充分展現出阿巴斯的寫作才華，而這個才華在往後更趨成熟。例如這段 12 月 21 號的日記：「探索墨西哥最好的方法就是迷路。隨便搭上一輛公車，看到什麼特別的東西、事件或是城市建築就下車，然後在那個區到處走上一整天。總算有一個第三世界城市讓我有完全的自由，想拍什麼就拍什麼，沒有人慫恿我『去看看現代化的社區』，沒有初出茅廬的美術總監，沒有影像審查，沒有視覺的獨裁者。」或者 4 月 22 號的日記：「有時候我先不拍，只在附近逗留，在觀景窗中選好畫面，把所有能夠營造我想要的氣氛或風格的元素都安排進去──牆壁、樹木、電塔、空間──然後耐心等待生活的劇場把人、動物、光影等驚喜帶來給我。」還有 9 月 22 號的日記：「我拍攝的東西──也就是我用光線寫作的東西──並不是論說文。除了我自己之外，我沒有什麼要證明或闡述的。我把自己沉浸在墨西哥，任由這個國家的節奏引導我，任由它的氣息支配我，而不是我在引導或支配。小說家不就是這樣寫作的嗎？」

儘管阿巴斯在墨西哥市被搶劫過，幸好他不僅保住了他的幾臺徠卡相機，也保住了他發自內心的自我使命感，那就是用一本攝影集說出什麼是墨西哥──包括它的城市、村莊、神話與貧窮。對於他所從事的工作（後來由他的同事繼續進行）的重要性，阿巴斯曾經提出這樣的說明，這也幾乎可以當作馬格蘭在 21 世紀的任務宗旨：「我們攝影記者並不是在改變世界，我們能做的只是讓世人看見，為什麼這個世界有時候必須改變。」

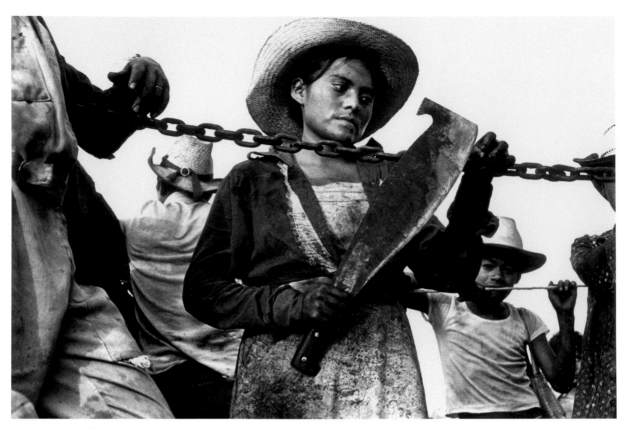

阿巴斯 收割甘蔗的女工手中握著大砍刀。墨西哥，1984 年
第 38 頁：**阿巴斯** 一顆屠宰後的牛頭、一隻餓狗、一頂掛在柱子上的帽子。墨西哥，聖奧古斯丁瓦潘（San Agustín Oapan），1983 年（局部）

「我們攝影記者並不是在改變世界，我們能做的只是讓世人看見，為什麼這個世界有時候必須改變。」

阿巴斯

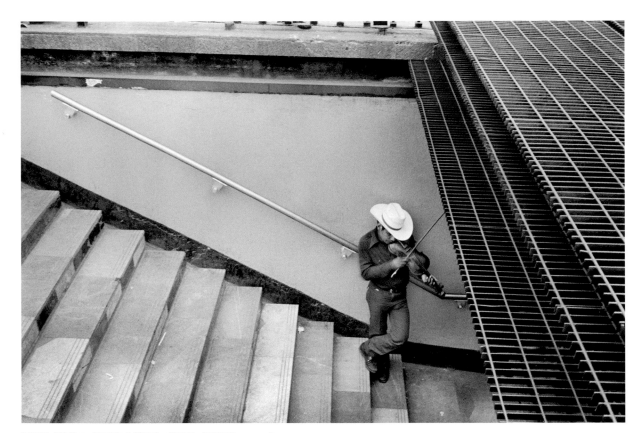

阿巴斯 捷運入口處的悲傷小提琴手。墨西哥，墨西哥市，1983 年

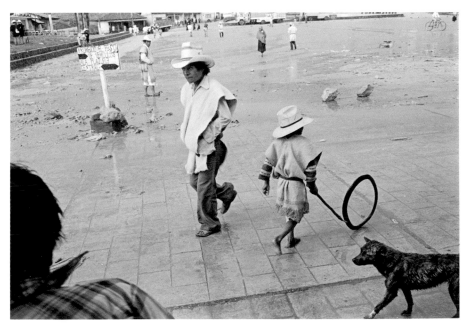

阿巴斯 玩鐵環的小男孩、狗與男人。墨西哥，查穆拉（Chamula），1983 年

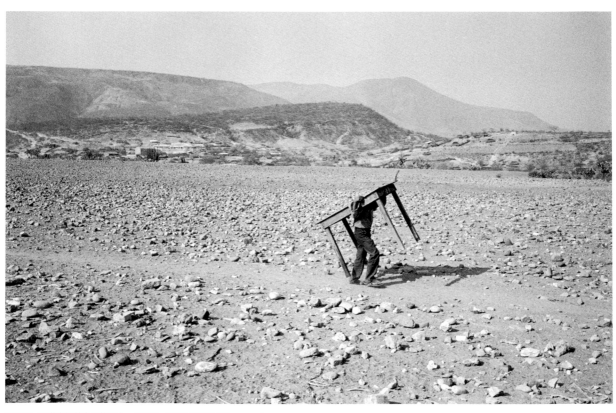

阿巴斯 沙漠中扛著桌子的男人。墨西哥，聖奧古斯丁瓦潘，1984 年

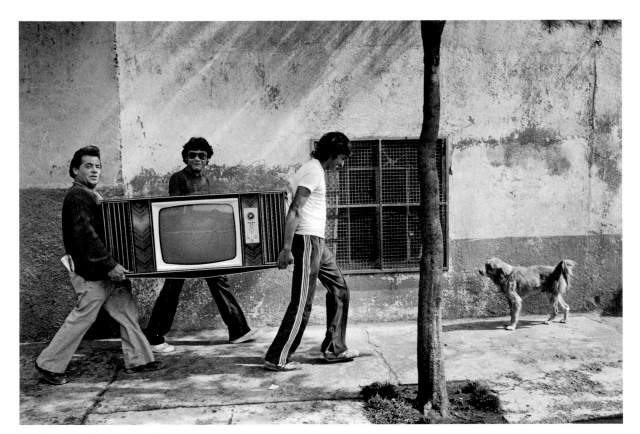

阿巴斯　墨西哥，墨西哥市，1983 年

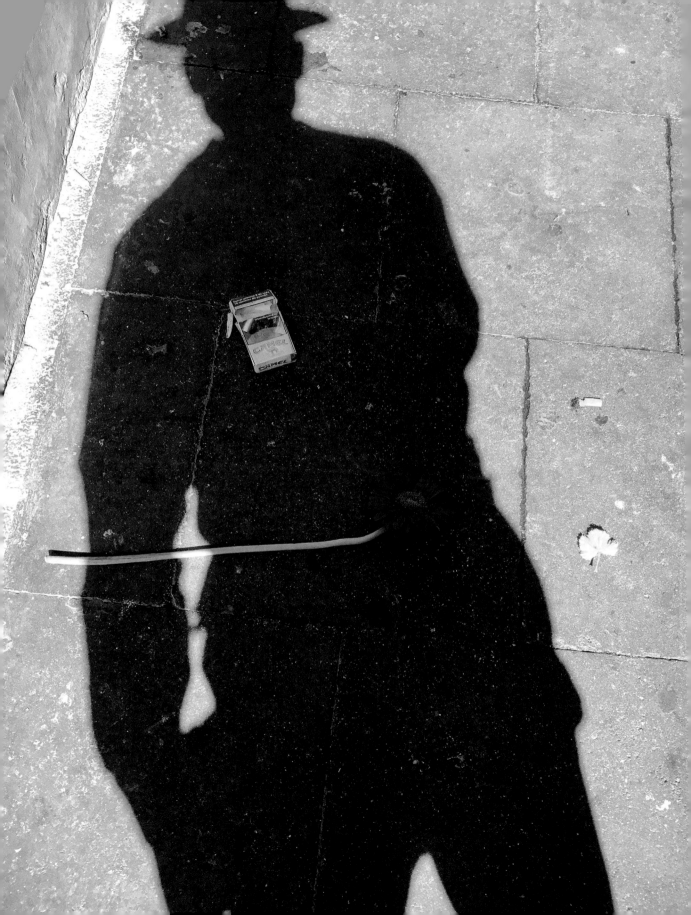

克里斯多福·安德森
CHRISTOPHER ANDERSON

在街頭攝影的過去、現在與未來展望這方面，2004 年成為馬格蘭會員的美國攝影師克里斯多福·安德森一直是個用功的好學生。

念及塞吉奧·拉萊因、哈利·格魯亞特等馬格蘭重量級攝影師創造出來的攝影顛峰，安德森曾經捫心自問，他有沒有可能——或者是否應該嘗試——達到他們的構圖技巧和高度成熟的美學標準。過去幾年，隨著接到的人像拍攝案愈來愈多，他也愈來愈了解到街頭攝影的重點不在決定性瞬間，而在於他在陌生人身上看到的情緒狀態。

「我的根有很大一部分來自古典傳統。我從很年輕就用底片拍照，把布魯斯·大衛森、約瑟夫·寇德卡（Josef Koudelka），還有日本攝影師森山大道、北島敬三當作偶像，他們幾乎就是街頭攝影界的神話人物，我從來不諱言他們對我的影響。但最近大家知道我，比較多是透過我的人像作品，我對街頭攝影的看法也開始轉向跟我個人比較有關的方向。他們的作品往往要有精湛的技巧和大量的練習才拍得出來……那些炫目的構圖都是用底片當作媒介，但我現在用的是不同的工具，是數位工具，已經不用管他們會擔心的某些問題，像曝光、對焦、顏色對不對這些。從我早期的街拍照片可以看出，我一直想弄清楚這些大師怎麼有辦法拍出這麼完美的照片，但過了一陣子我就想，去模仿比方說像格魯亞特的完美照片，又有什麼意義？」

「我一向對拍攝對象的內心世界和情緒狀態很感興趣，而不是只在意構圖。我會大幅裁切照片，把拍攝地點之類的背景環境訊息去掉……現在我在街上拍人的時候，會設法去察覺他們的情緒感受……我會一邊在人群中移動，一邊設法融入城市的節奏，感受他人的孤立感。」

安德森在中國和日本城市拍攝的最新作品中，充分利用了這些都市舞臺的現成燈光和氣氛：迷濛的煙霧、霓虹招牌，加上從堅硬表面反射出來的智慧型手機藍光，打在不具背景脈絡的人物身上，披肩長髮閃爍著亮麗光澤，以及色調怪異的臉孔。正當街頭攝影好像已經找不到新題材時，安德森卻找到了新的角度、新的視野，和新的抱負。

「對我來說，街頭攝影從來沒有像現在這麼受歡迎過。沒錯，黃金時代也許已經過去，但我常常驚訝於現在有多少人在街拍，把作品放到網路上展示……寇德卡說過一段話讓我很有共鳴，他說：『我要看見世間萬物，讓自己成為視野本身。』我完全能體會他的意思，因為相機給了我們一張通行證去做這件不禮貌的事情，也就是盯著別人看，同時維持全然的覺察，並注意到周遭的一切。我在街上拍照的時候感覺幾乎就像在冥想，掃視一張張臉孔，猜想他們可能是什麼樣的人、在我按下快門的那一刻在夢想什麼。」

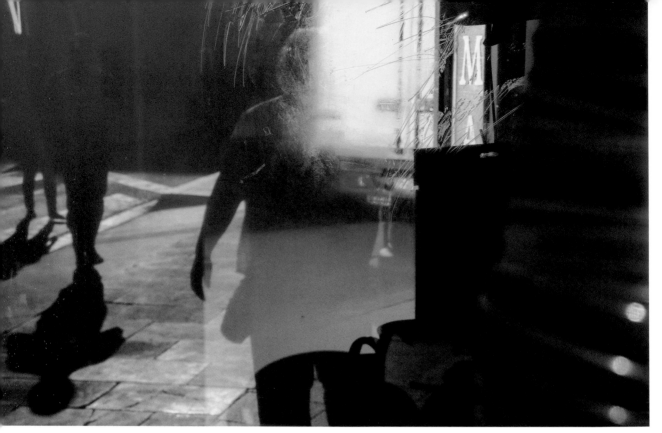

克里斯多福·安德森　西班牙巴塞隆納，2016 年
第 44 頁：**克里斯多福·安德森**　自拍倒影。西班牙巴塞隆納，2017 年

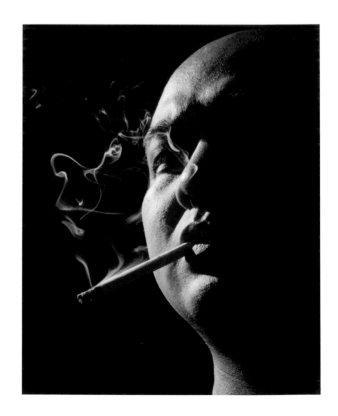

克里斯多福·安德森　街頭人像。中國成都，2017 年
右頁：**克里斯多福·安德森**　中國深圳，2017 年

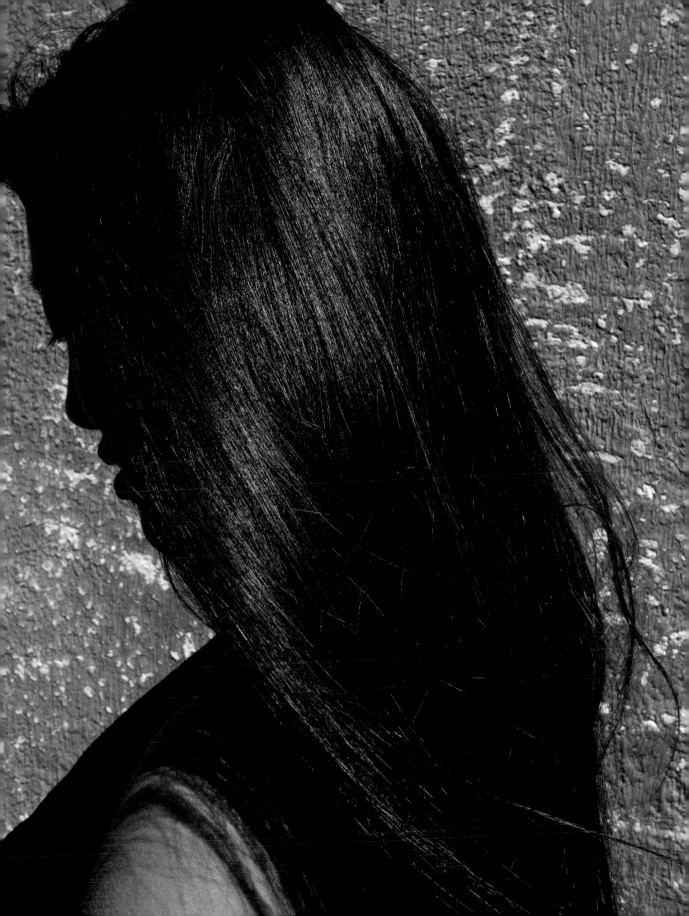

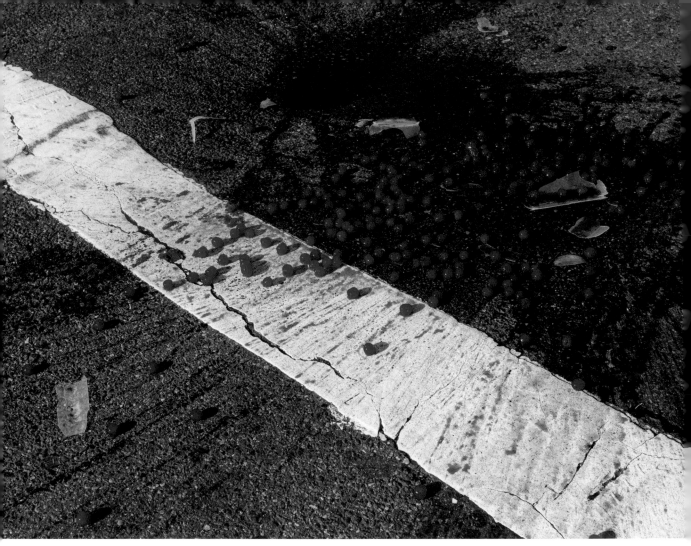

克里斯多福・安德森 撒在行人穿越道上的櫻桃。美國紐約州，紐約市，2014 年

「我會大幅裁切照片，
把拍攝地點之類的背景環境訊息去
掉⋯⋯會設法去察覺拍攝對象
當下的情緒感受。」

克里斯多福・安德森

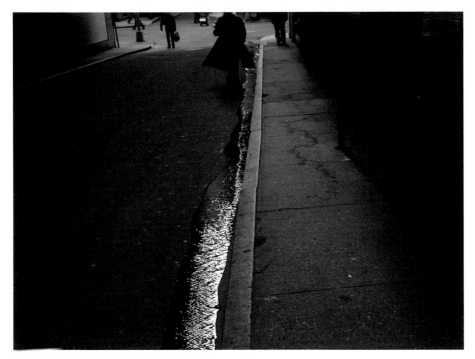

克里斯多福・安德森　金融區。美國紐約州，紐約市，2008 年

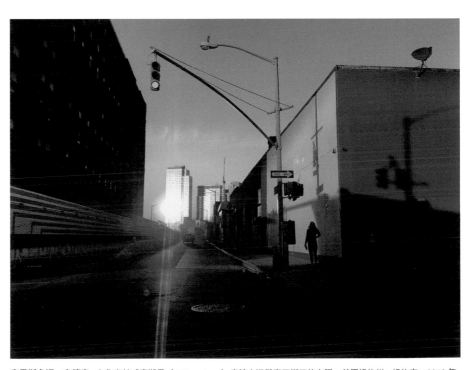

克里斯多福・安德森　布魯克林威廉斯堡（Williamsburg）肯特大道與南三街口的夕陽。美國紐約州，紐約市，2016 年

克里斯多福・安德森 街頭即景。中國上海，2018 年 **克里斯多福・安德森** 中國上海，2018 年

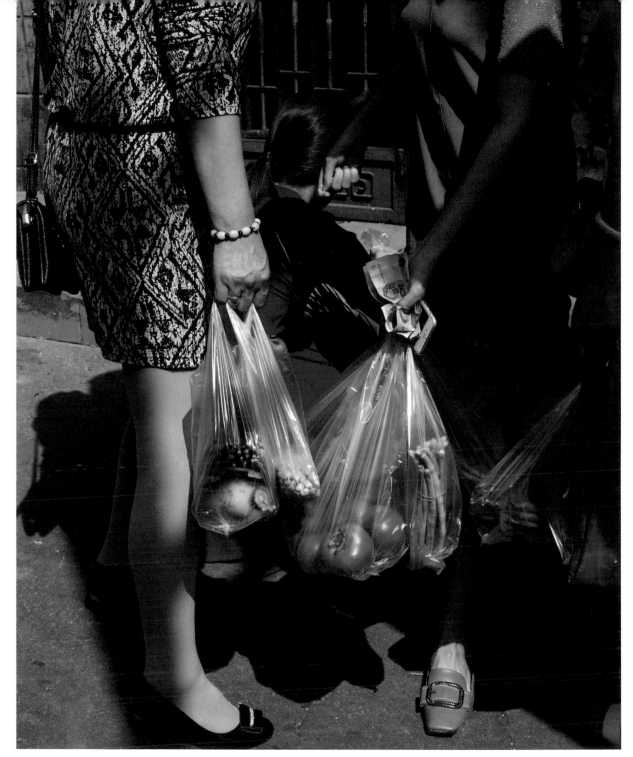

克里斯多福・安德森　中國，2017 年

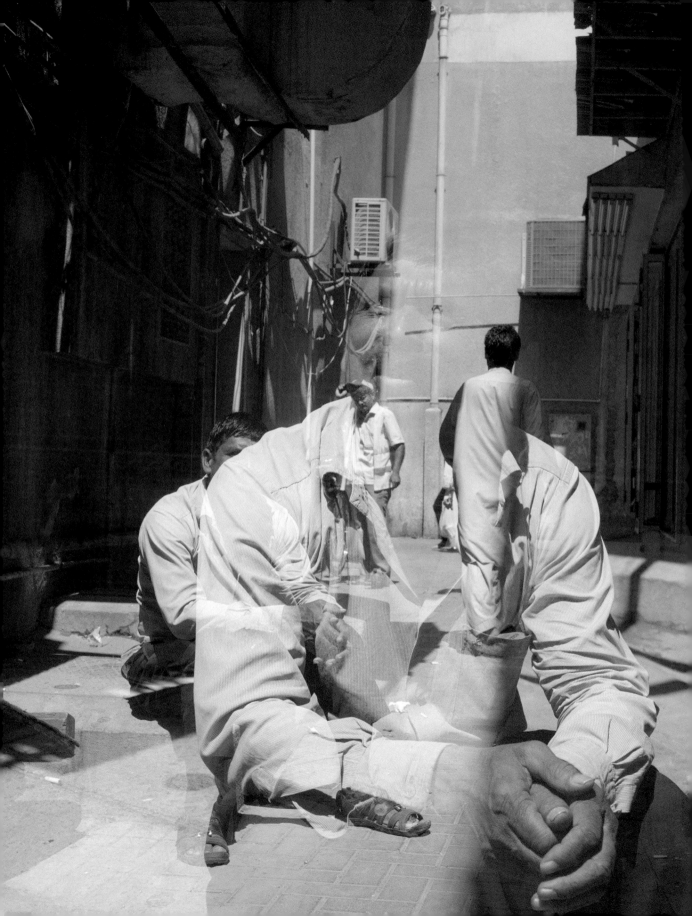

奧利維亞・亞瑟
OLIVIA ARTHUR

重複曝光、印在透明紙上的照片,以及漂浮在半空中的對話片段,共同構成了英國攝影師奧利維亞・亞瑟的誘人攝影集《陌生人》(Stranger),書中照片全都攝於中東大都會杜拜。

亞瑟於 2015 年出版的《陌生人》,以人像、風景和抓拍照片,來表現杜拜這座超現代、同時又有悠久阿拉伯傳統的城市。整體來看,全書令人抓不到敘事方向,而這正是亞瑟想要達到的效果。

「這是一部描寫杜拜的多層次作品,」亞瑟解釋,「它把過去——60 年前一艘沉船的故事——和現在連繫起來,嘗試從一個船難倖存者的角度,想像他在現在這個高樓林立的城市裡會看見什麼。故事中的杜拜是孤立而混亂的,所以我在書中用透明紙讓影像彼此堆疊,再加入我無意間聽到的一些對話……讓整本書呈現得更像一種體驗,而不是一系列單獨的照片。」

亞瑟在杜拜獨自生活了三個月,用中片幅底片和 35mm 數位相機交替拍攝,為書中的每一頁增添不同的質感和驚喜。在杜拜這樣一個面貌多元又有深厚傳統的城市,我們不必太意外見到街上有人扛著待宰的綿羊準備慶祝宰牲節,而旁邊就有一個拎著貴婦包和手機、帽子上插著羽毛,準備觀看賽馬的觀光客。

「我不是那種去哪裡都在拍照的攝影師,」亞瑟說,「但為了說出我要講的故事,我必須設法找到……這個城市的感覺、賦予它一種地域感。我在街上拍的照片把其他影像全部連繫起來,讓你知道一個陌生人面對這個地方時會感受到的氛圍:每個人都活在自己生活方式的小泡泡裡,很少和其他社會階層或族群互動。」

亞瑟敘述的故事從 1961 年開始,當時一艘往返印度和波斯灣之間的客輪在杜拜外海沉沒,造成 238 人喪生。那時的杜拜人口只有 9 萬人,如今這座城市住了超過 200 萬居民,很多人是因為在這裡可以快速賺到錢、在室內滑雪場滑雪、住在高聳入雲的空調大樓而來。要具體拍出這座城市的複雜問題、文化衝突和奢華無度,對任何攝影師都不是容易的事。

「我在杜拜絕對是個局外人,但身為攝影師,本來就是要學會適應不同的世界和文化。那裡不會給人太大的歸屬感,很少人有阿拉伯聯合大公國的護照,或者把那裡當自己的家,不過儘管疏離感無所不在,它還是一個很獨特的城市。」

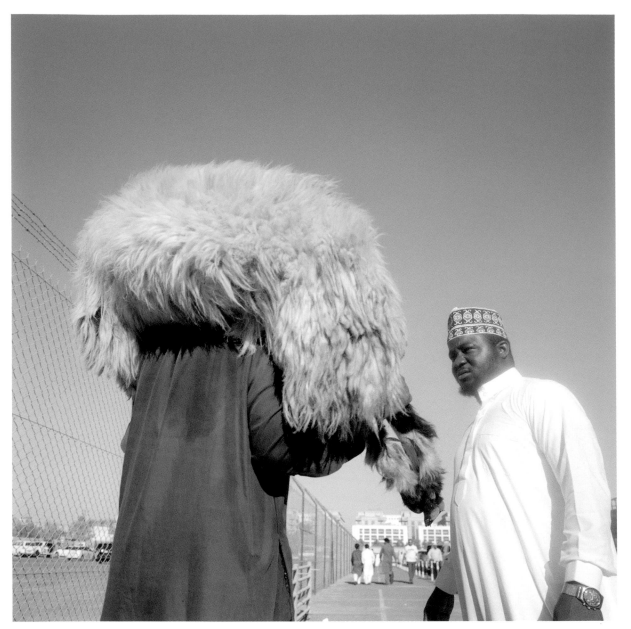

奧利維亞・亞瑟　穆斯林在宰牲節扛著綿羊前往屠宰場。阿聯杜拜，2013 年
第 52 頁：**奧利維亞・亞瑟**　重複曝光拍攝的工人。阿聯杜拜，2014 年（局部）

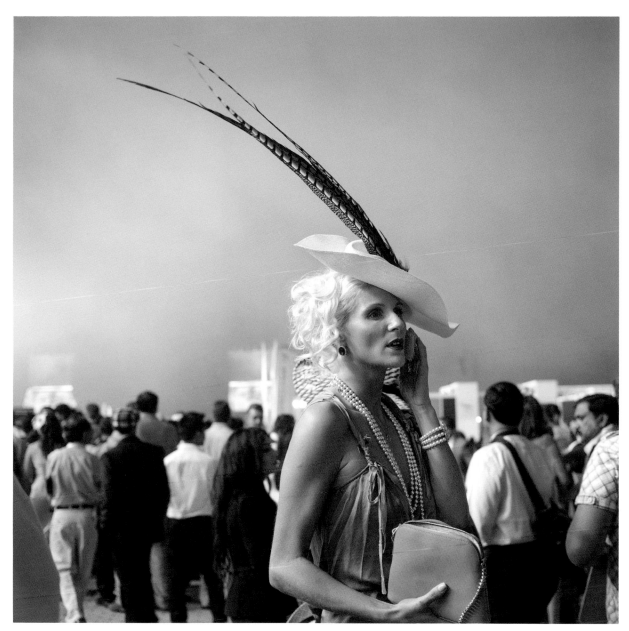

奧利維亞·亞瑟 杜拜世界盃賽馬的觀眾。阿聯杜拜，2014 年

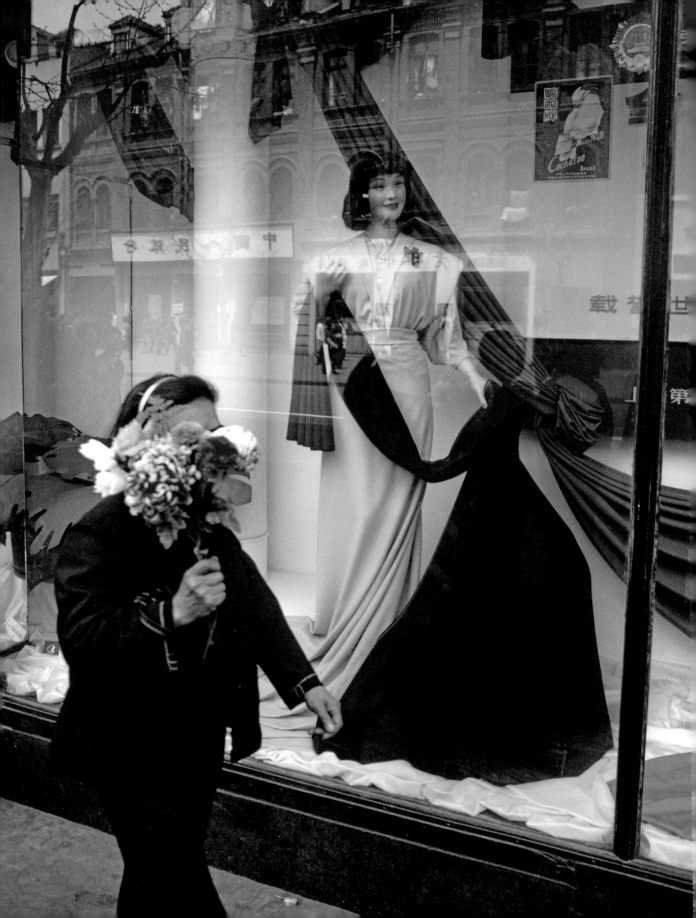

布魯諾・巴貝
BRUNO BARBEY

布魯諾・巴貝第一次拍攝中國是在 1973 年，當時法國總統喬治・龐畢度到中國進行正式訪問，巴貝受邀擔任隨行攝影師。

中國的文化大革命在 1973 年或許已經接近尾聲，但毛澤東的政治實力仍十分強大，中國人大致上也還是面貌一致、溫順服從的群眾：大家喊著同樣的口號、揮著同樣的紅旗，人人似乎都有一輛自行車和一本小紅書。從那時起，拍攝中國以及它邁向世界超級強權的歷程，就成了巴貝畢生的志趣。

巴貝曾說：「1973 年的時候我對中國沒有任何既定印象，唯一聽過的是文化大革命，因為我拍過 1968 年 5 月的巴黎學生運動。於是我去法國文獻出版署找資料，想對中國這個國家有一點概念。我的心態是保持開放，隨時準備迎接驚奇和新事物。」

直到不久以前，西方攝影師在中國面對的最大問題，就是受到一定程度的限制，無法自由拍攝這個幾十年來隔絕於國際社會之外的國家與人民。巴貝追述道：「1973 年時的中國人很習慣被公安監視和控制，我是在 1980 年那趟才跟中國人有比較多的接觸和互動。到了 2010 年和之後的回訪，他們的態度已經完全改觀，總是很和善、充滿了笑容，甚至因為我要拍他們而很興奮。」

隨著中國崛起為經濟大國，對消費主義的接受度大為提高，中國的一般街道也在過去幾十年起了巨大的變化——這點在巴貝的照片中清楚呈現出來。「從我在 1973 年、1980 年和 2000 年代拍的照片來看，最明顯的改變就是自行車完全被汽車取代，老舊的里弄公寓和胡同也沒有了，變成高樓大廈、地鐵站和購物商場。要在現代的中國街頭拍照，我會把自己融入人群中。我很少在一個地方停下來，總是走來走去，不停地移動。也許這可以避免大家注意到我的相機，幸好中國人好像已經對拿相機的外國攝影師無動於衷。現在有太多中國業餘愛好者和專業攝影師背著攝影器材滿街跑，大家都習以為常了。」

巴貝頻繁地回訪中國，以影像記錄下這個時代最令人驚嘆的全國性變革，特別的是還出版了幾本中文攝影集，例如《中國的顏色》（2019 年）。「最令我覺得神奇的是年輕人，」巴貝說，「他們開始會講英文，還有法國留學回來的。中國實在太大了，我每次回去都能不斷發現沒有去過的地區、省分和城市。」

布魯諾・巴貝　一對年輕情侶站在無痛人工流產的廣告前。中國昆明，2013 年
第 60 頁：**布魯諾・巴貝**　南京路上的商店櫥窗。中國上海，1980 年（局部）

布魯諾・巴貝　中央電視塔。中國北
京，2017 年

布魯諾・巴貝 香港，2016 年
第 64-65 頁：**布魯諾・巴貝** 車夫在三輪車上休息。澳門，1987 年

「我很少在一個地方
停下來，總是走來走去，
不停地移動。」

布魯諾・巴貝

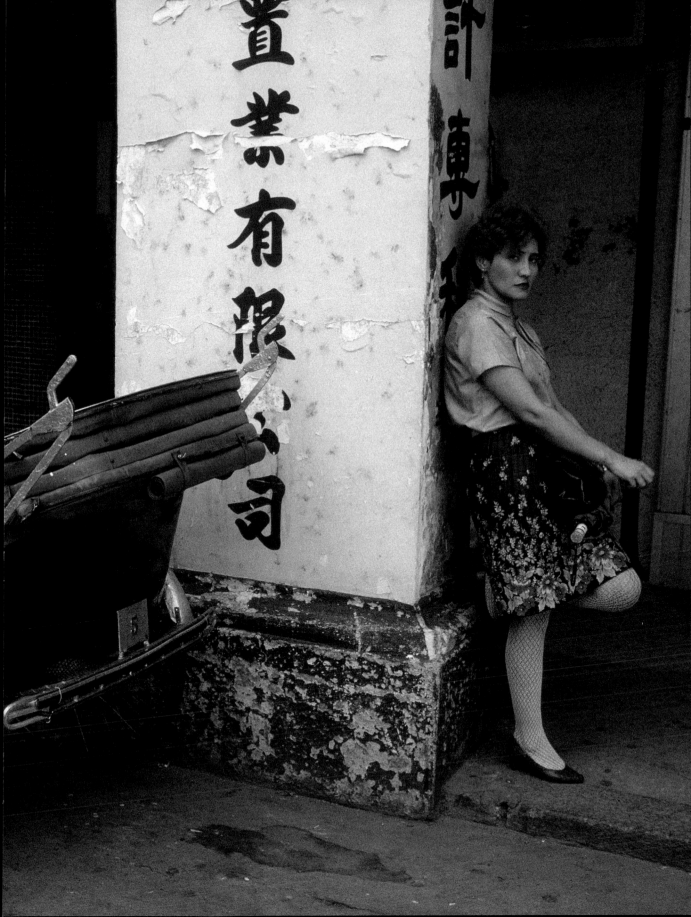

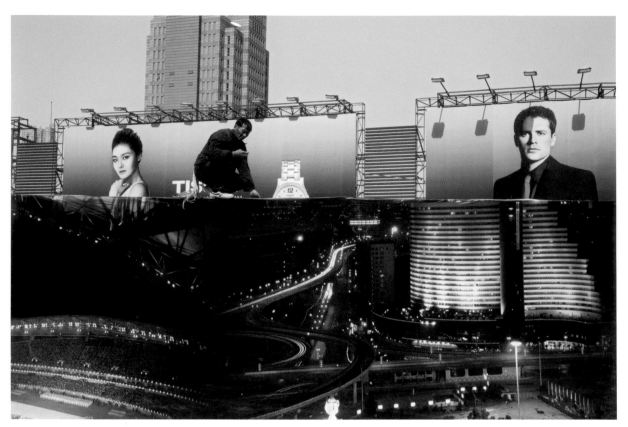

布魯諾・巴貝 工人安裝以南京路夜景為底圖的廣告看板。中國上海，2010 年
右頁上：**布魯諾・巴貝** 蘇州河與黃浦江交匯處的外白渡橋。中國上海，2010 年
石頁下：**布魯諾・巴貝** 中國山東省，青島，2015 年

「我對中國沒有任何既定印象⋯⋯ 我的心態是保持開放，隨時 準備迎接驚奇和新事物。」

布魯諾・巴貝

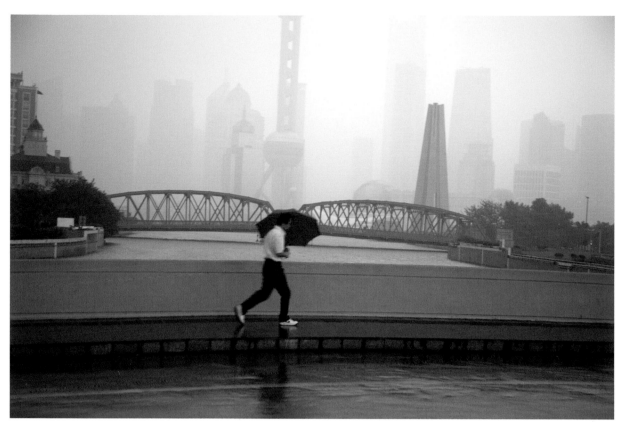

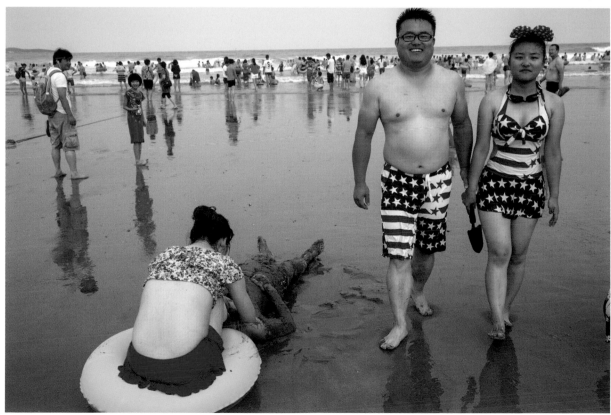

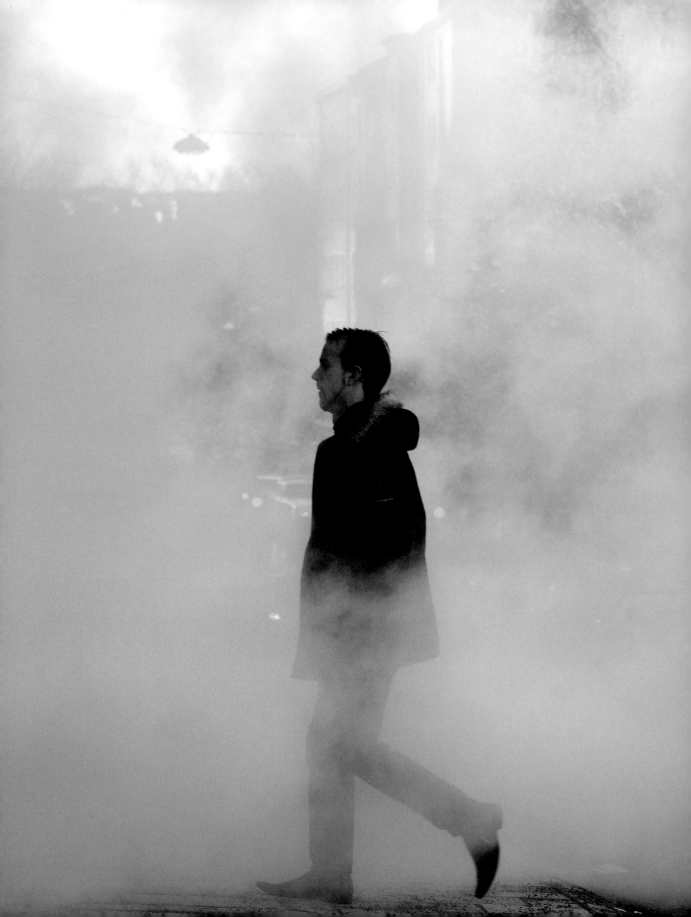

喬納斯·班迪克森
JONAS BENDIKSEN

挪威籍攝影師喬納斯·班迪克森從在馬格蘭倫敦辦事處當實習生做起，當時他才 19 歲；2004 年正式成為馬格蘭會員。

班迪克森得過幾次世界新聞攝影大賽（World Press Photo）和國際年度圖片獎（POYi Awards），作品經常刊登在《GEO》雜誌、《星期日泰晤士報雜誌》和《國家地理》雜誌上。

他最早的兩本攝影集——對蘇維埃帝國遺緒進行一趟壯闊巡禮的《衛星》（Satellites，2006 年），以及記錄第三世界的貧民家庭如何生存與苗壯的《我們生活的地方》（The Places We Live，2008 年）——收錄了許多精心觀察、充滿人道關懷的照片。「我是很單純的攝影者，不會要什麼把戲和花招。」班迪克森說，「我在街上拍照的時候，會盡量什麼都不去想，等到我在書桌前坐下再來想。拍照的時候就盡量隨機應變，憑直覺、憑內心的感覺去反應。」

2013 年班迪克森接受波士頓顧問公司（BCG）的委託，前往伊斯坦堡和斯德哥爾摩進行拍攝任務，他可以完全憑自己的感覺，探索都市發展以及未來城市規畫的主題。那次任務中，特別是在伊斯坦堡，班迪克森遇到了全新的體驗：「所謂東方遇見西方這個老掉牙的說法，在伊斯坦堡還是成立的。這裡有好多層次，在舊的基礎上加了好多新東西……真的很豐富……另外這個城市的地形也很棒，有山有水，還有很多橋，在這裡走路真的很有趣。所以你如果要找現代問題和傳統的交會點，來伊斯坦堡是很合理的……你可以直接看到這些。」

這個委託案讓班迪克森有機會嘗試用不同的策略，來拍攝正式中帶著優雅的照片，他說：「有時候東西的排列方式會有點戲劇化，形成看似充滿張力的時刻，所有元素被簡化成很清晰的東西。我在實際拍照前會想很多關於手法的問題，這樣的研究過程會導正你的心態，但到頭來真正在拍的時候是很憑直覺的。」

在冬天拍攝斯德哥爾摩，難題在於表現出這座城市如何在綠色發展的政策下往前走。「我一直對社群怎麼跟環境、跟社會變遷或某些壓力因素之間發生交互作用的故事很感興趣。」班迪克森說，「斯德哥爾摩有很多綠地，它是很綠的城市，我有興趣知道這一點如何跟城市本身、跟城市的功能互相影響，你要怎麼創造出一個宜居的城市。」

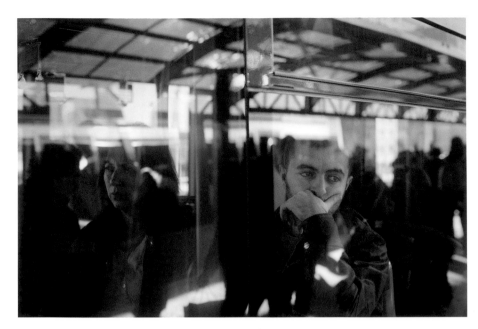

喬納斯・班迪克森　伊斯坦堡新成立的市公車系統上的乘客。土耳其伊斯坦堡，2013 年

第 68 頁：喬納斯・班迪克森　瑞典網路公司班赫夫（Bahnhof）辦公室外。瑞典斯德哥爾摩，2013 年（局部）

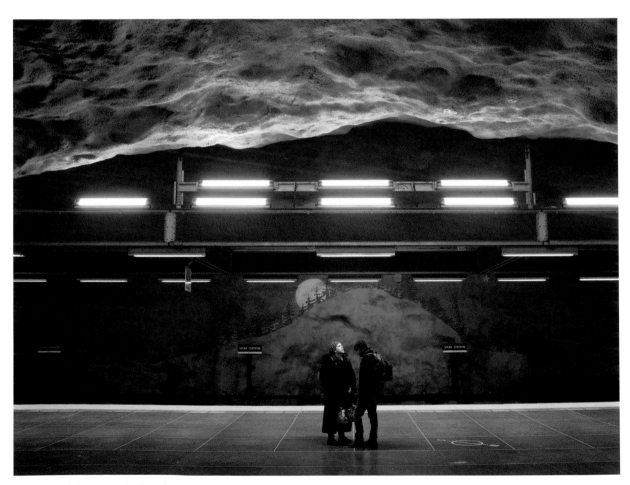

喬納斯・班迪克森　捷運索爾納（Solna）站。瑞典斯德哥爾摩，2013 年

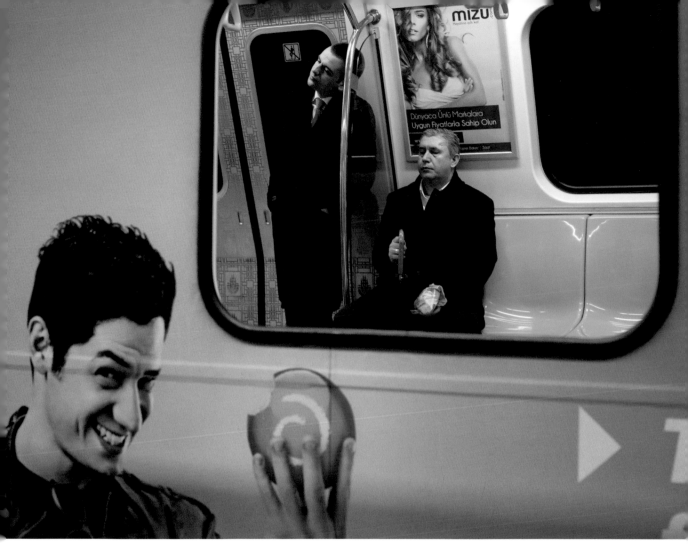

喬納斯・班迪克森 捷運車廂內的乘客。土耳其伊斯坦堡，2013 年

「我在街上拍照的時候，會盡量什麼都不去想。」

喬納斯・班迪克森

喬納斯・班迪克森 伊斯廷耶公園
（Istinye Park）購物中心外。
土耳其伊斯坦堡，2013 年

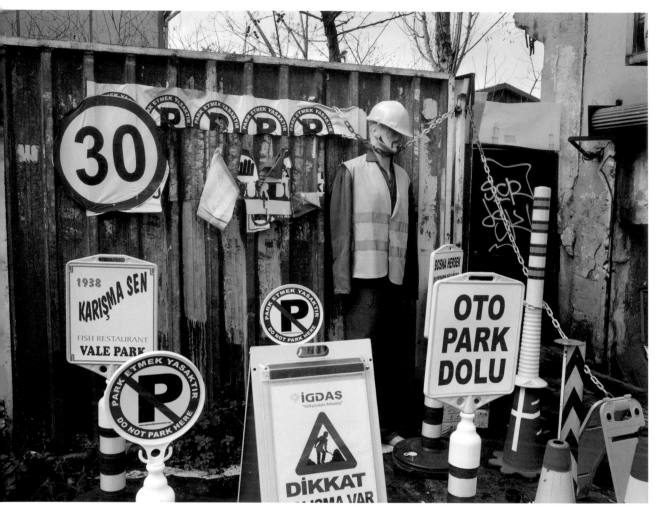

喬納斯・班迪克森 社區裡一間營建器材行外陳列的指示牌。土耳其伊斯坦堡，2013 年

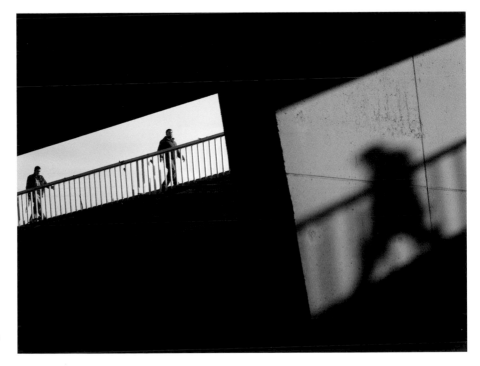

喬納斯·班迪克森　早晨的通勤族。
土耳其伊斯坦堡，2013 年

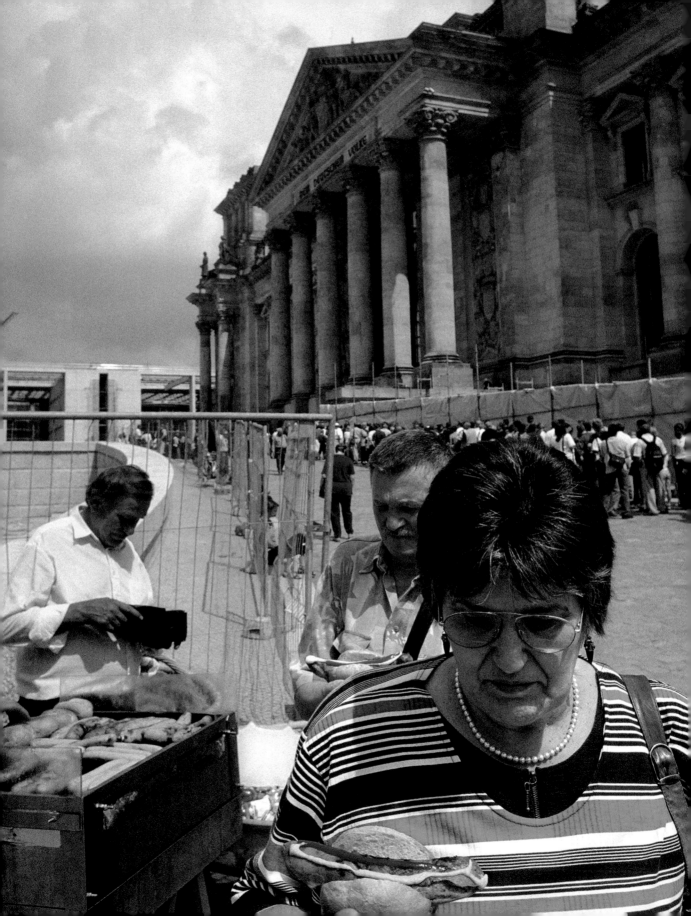

伊恩・貝瑞
IAN BERRY

伊恩・貝瑞是 1960 年南非的沙佩維爾（Sharpeville）屠殺事件現場唯一的攝影師，在成為南非傑出的自由攝影記者之後，亨利・卡蒂埃─布列松於 1962 年親自邀請他加入馬格蘭，成為當時馬格蘭最年輕的會員。

加入馬格蘭幾十年、護照不知用了多少本的伊恩·貝瑞，是目前馬格蘭資歷最長的會員之一，但他仍然嚮往過去曾經把他帶到天涯海角的拍攝任務。

「在 1960 年代，我會跟布列松和馬克·呂布（Marc Riboud）這兩個影響我最深的人沒完沒了地聊攝影，到現在那種攝影形式還是很吸引我。」貝瑞說，「我對人、還有人與環境的關係有興趣，這個環境可以是他們居住的城市，也可以是他們所處的政治環境。我跟亨利和馬克一樣，希望我的照片既有內容又有形式，所以以亨利說他每年能拍到一張優秀的照片就很開心的時候，我心裡在偷笑，但後來我發現他說得對。我們可能每年都會拍到很多夠格的照片，但是要每年拍到一張『優秀』的照片，就只能期盼了。」

1972 年，貝瑞受倫敦東區的白教堂美術館（Whitechapel Gallery）委託，花了幾個星期拍攝這個地方；因為移民愈來愈多，白教堂地區從原本以猶太人為主，快速變成族群混雜的狀態。貝瑞追述道：「我很幸運，這是白教堂開館以來的第一次攝影展。這個美術館很受西區的人喜愛，但當地人不太愛，所以他們想到辦一個攝影展也許可以改變這個狀況。他們要我去這一帶的醫院、清真寺、酒館和工廠，拍普通的勞工階層。我基本上不受限制，進入當地醫院的時候，當班醫生給了我一件白袍和一副聽診器，讓我就不必到處徵求別人同意拍攝。現在完全不是這樣了！」

最終的攝影展「這就是白教堂」成了英國攝影史的里程碑，顯示出觀眾對平民老百姓辛苦謀生的影像有濃厚興趣。貝瑞那段時間的紀實影像拍下了許多頑強不屈的倫敦東區人──有老居民也有新住民，在面對貧困刻苦的生活時仍努力保有尊嚴和幽默感。其中有一張照片特別突出，貝瑞的鏡頭讓我們從觸手可及的距離中，看到一位父親一手牽著穿著優雅的女兒走在街上，一手把一隻小貓抱在胸前，也許那是他在附近的紅磚巷（Brick Lane）市集買給女兒的禮物，但是父女倆的表情都沒有透露任何訊息。

「這年頭沒辦法這樣拍了。」貝瑞表示，「比方說你現在不能在街上拍小孩子，這其實很可惜。然後你拍照前必須先徵求同意，對攝影來說，這就完了，因為對方會擺樣子，看起來不自然。我最近很喜歡去中國拍照，那裡的人很尊敬像我這種拿著相機的白鬍子老人，但我基本上還是在街拍，盡量不惹麻煩就是了。我雖然是馬格蘭最資深的會員，但社裡還是有很多才華洋溢的年輕攝影師，像喬納斯·班迪克森，像亞利士·馬約利（Alex Majoli），他們的街拍精神和我們在 1960 年代的時候是一樣的。」

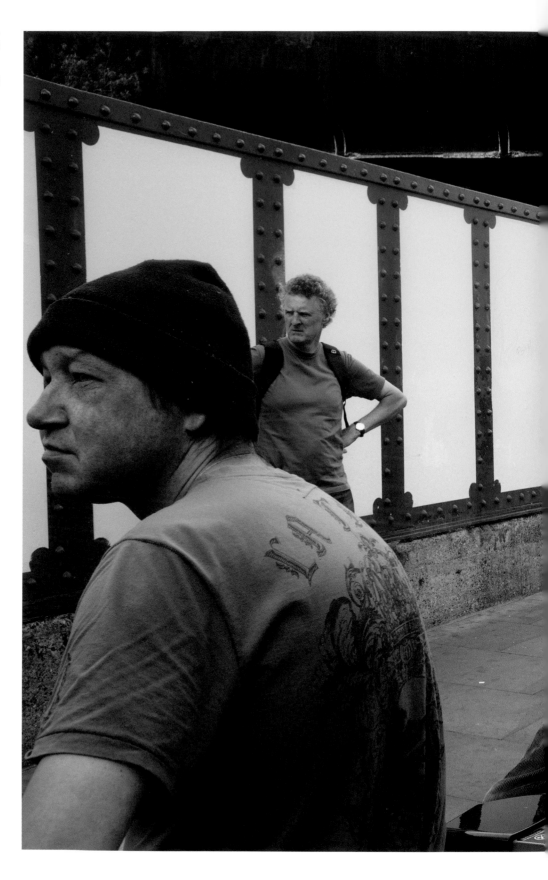

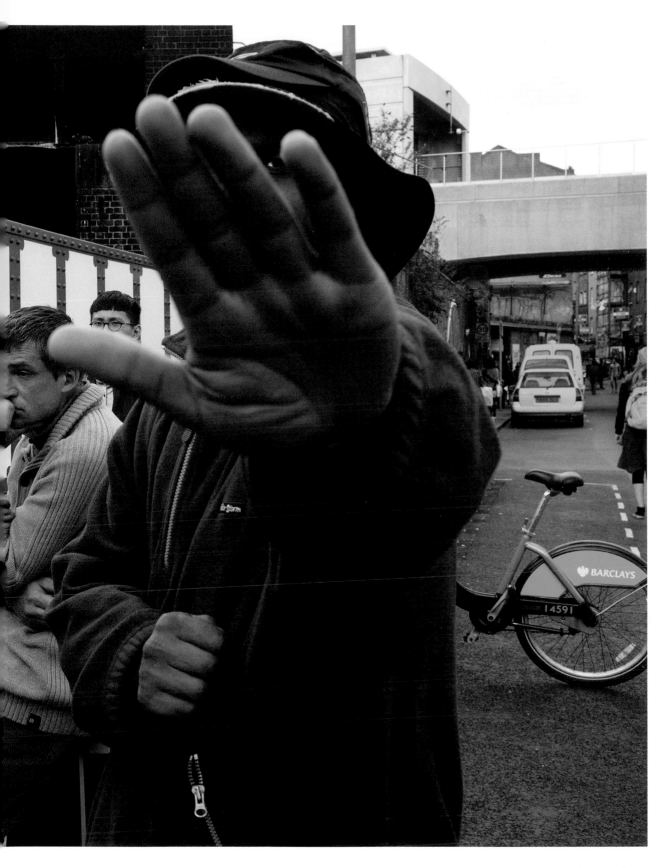

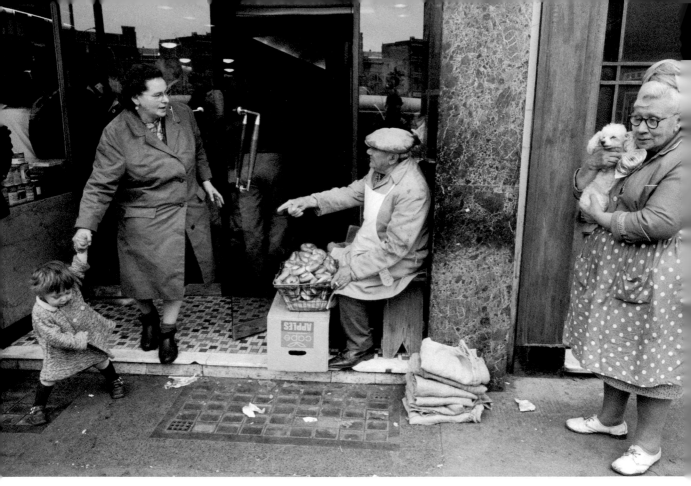

伊恩・貝瑞　白教堂地區的一間迷你超市外。英國倫敦，1972 年

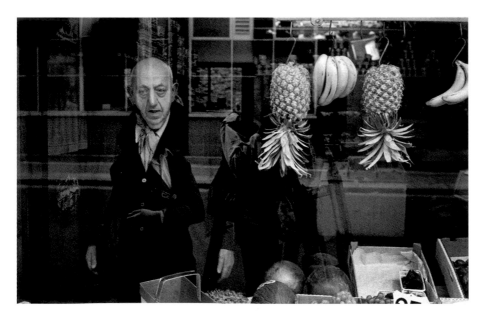

伊恩・貝瑞　白教堂地區一間雜貨店的老闆望著櫥窗外。英國倫敦，1972 年

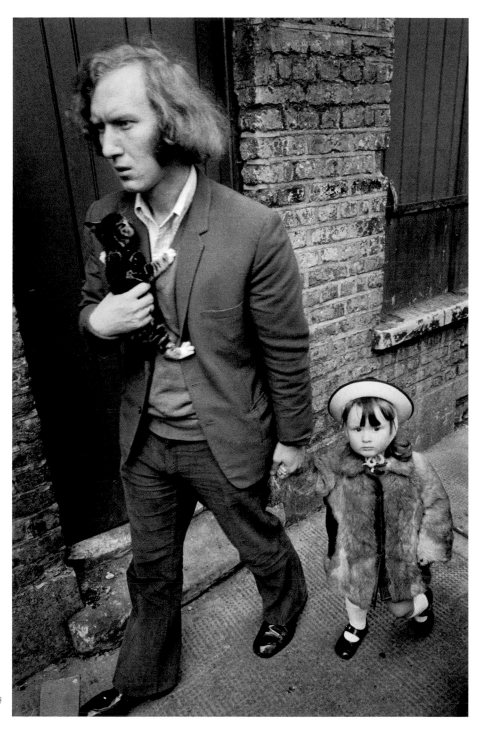

伊恩・貝瑞　白教堂地區一名男子帶
著女兒和小貓。英國倫敦，1972 年

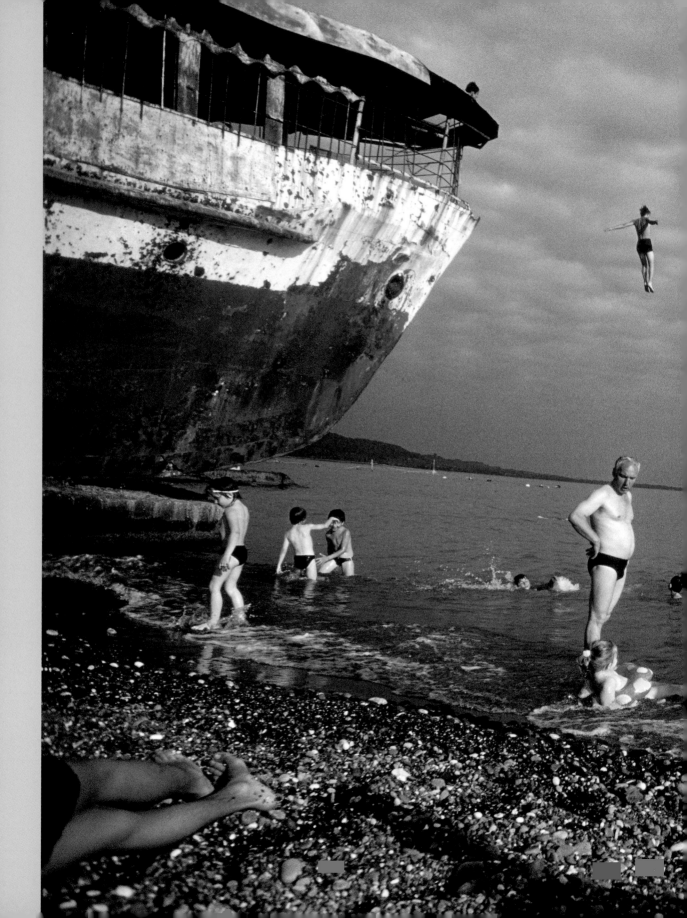

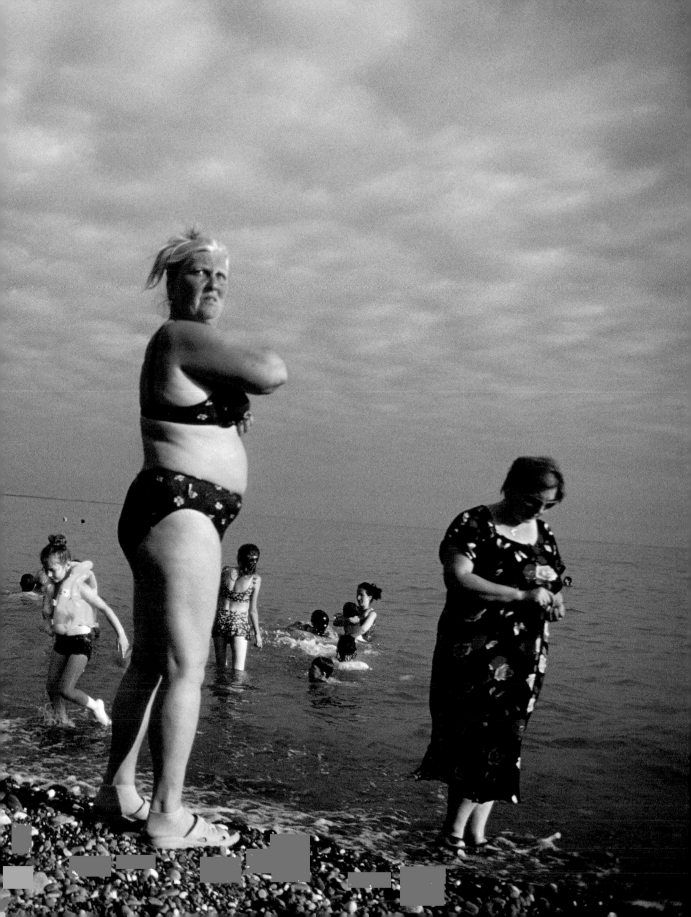

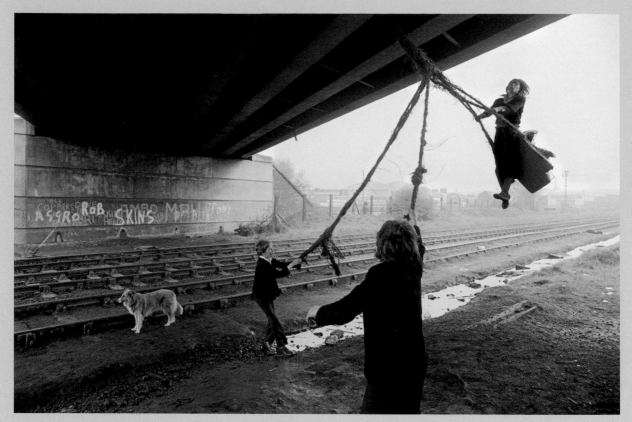

菲利普・瓊斯・葛里菲斯　在荒廢空地上玩耍的兒童。英國，密德斯布勒（Middlesbrough），1976 年
右頁：**蘇拉伯・胡拉 Sohrab Hura**　好利節（Holi，又稱灑紅節）。印度，沃林達文（Vrindavan），2007 年

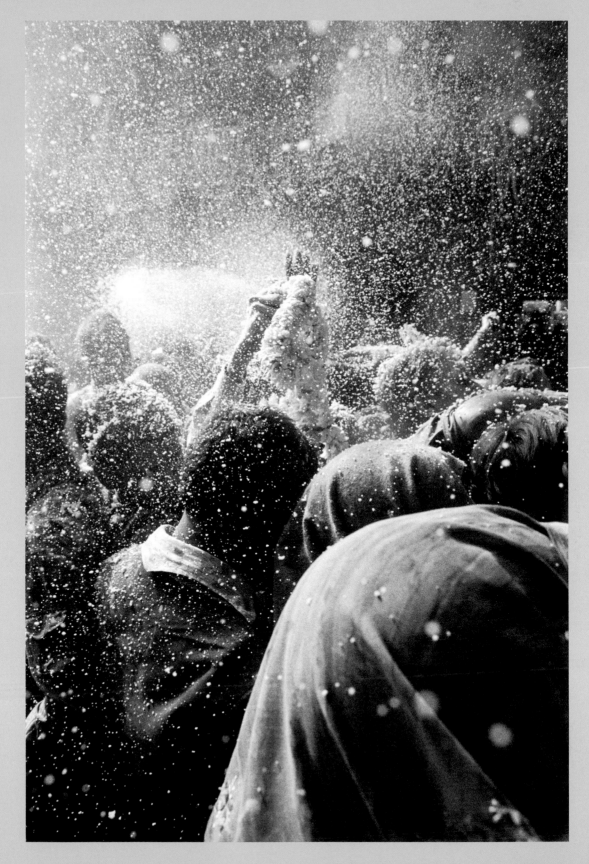

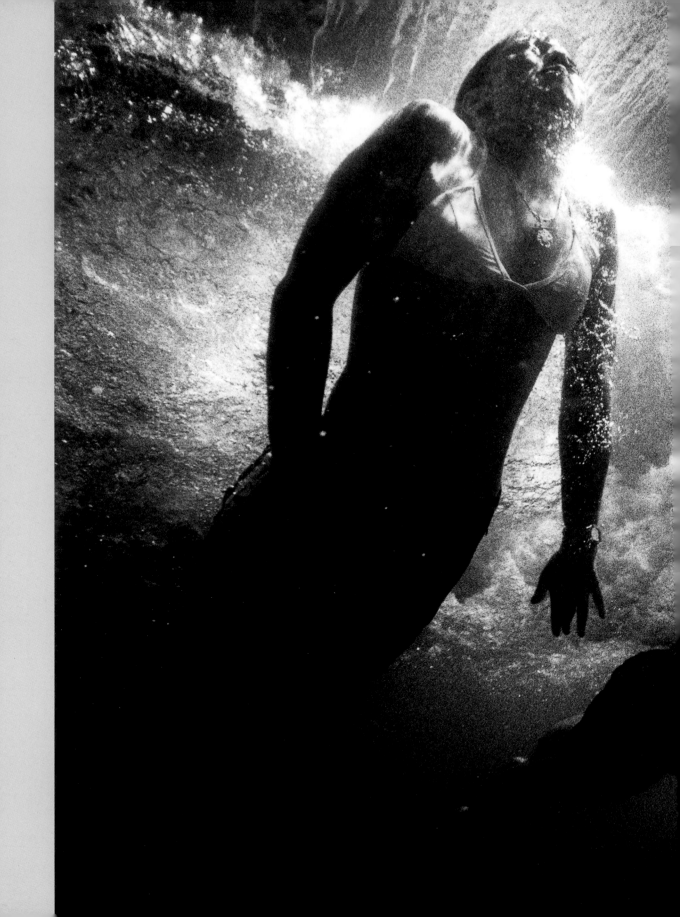

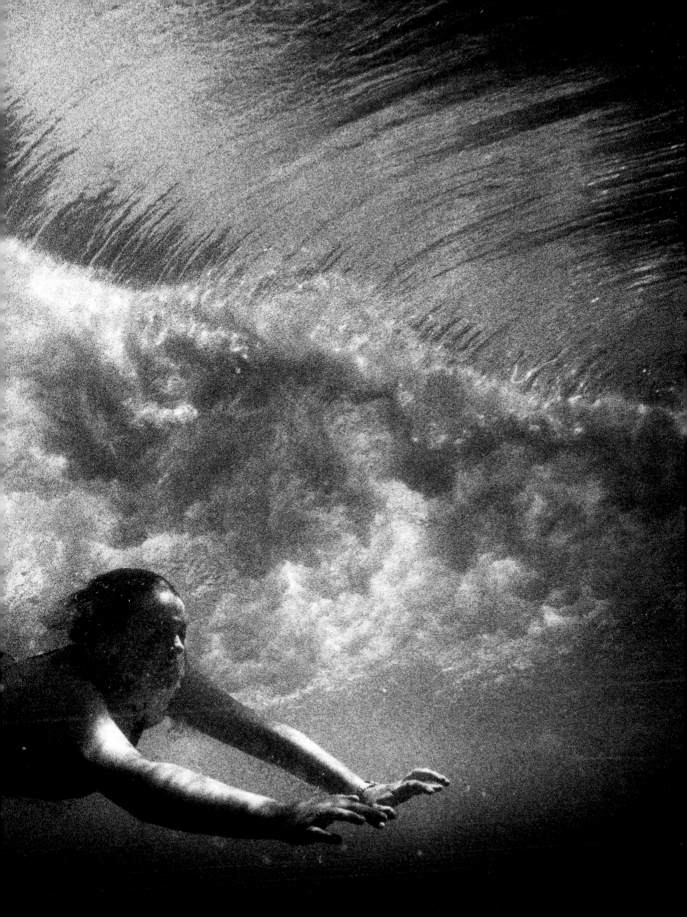

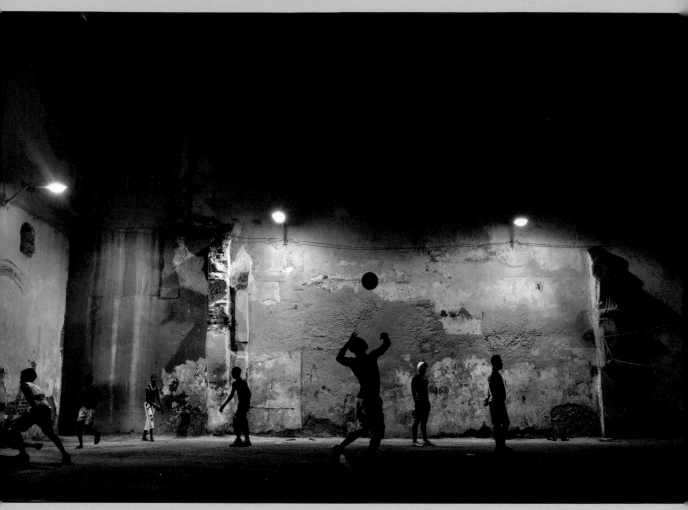

保羅・佩勒格林 Paolo Pellegrin　在中央區（Centro Habana）打排球的孩子。古巴，哈瓦那，2011 年
第 90-91 頁：**特倫特・帕克**　朋迪海灘（Bondi Beach）。澳洲新南威爾斯州，雪梨，2000 年

「要真實地拍出
人類存在狀態的各種面向，可以
施展的範圍是無限寬廣的。」

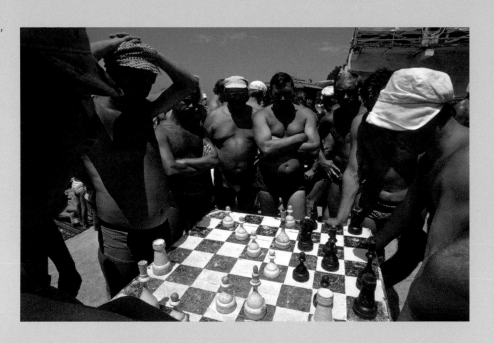

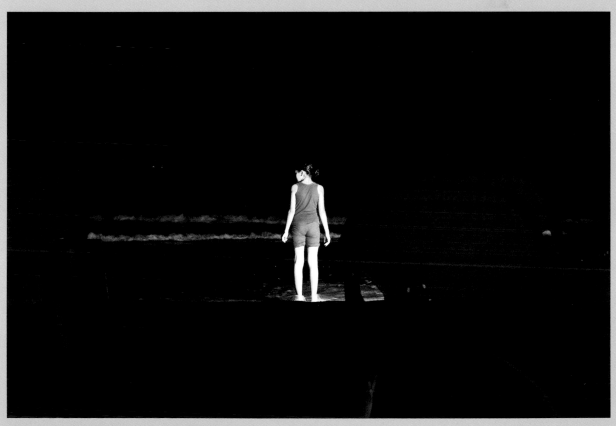

保羅・佩勒格林　夜晚的海灘。以色列，特拉維夫，2005 年

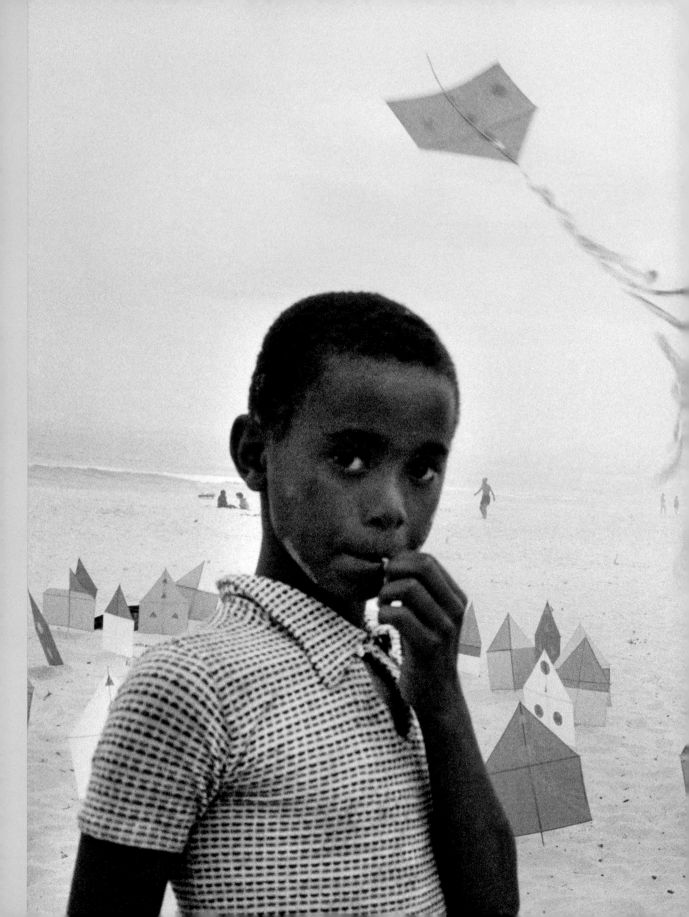

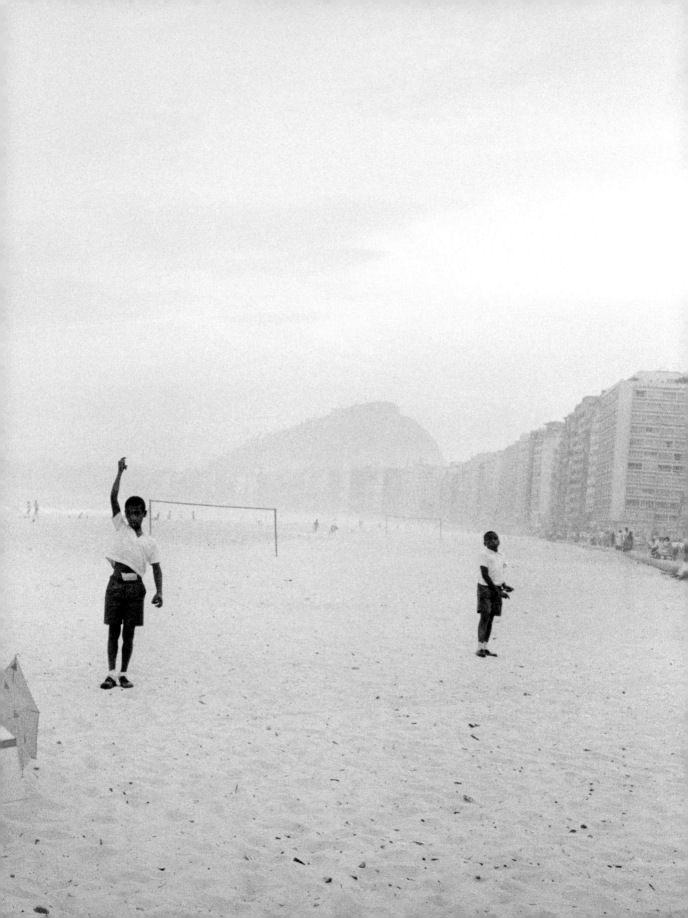

「何必局限在
柏油路和混凝土的世界？」

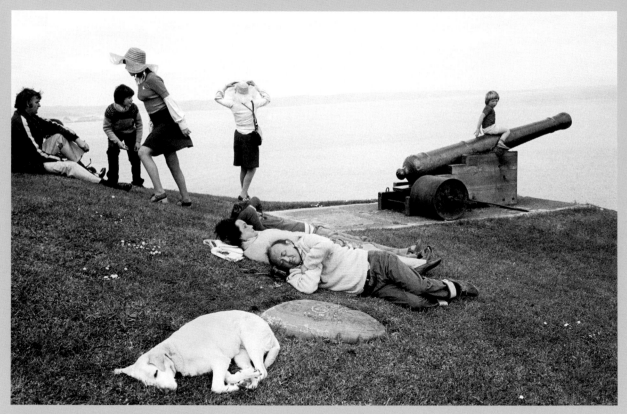

大衛・赫恩　田比（Tenby）的海濱步道。英國威爾斯，1974 年

第 94-95 頁：**勒內・布里**　科帕卡巴納海灘（Copacabana Beach）。巴西，里約熱內盧，1958 年

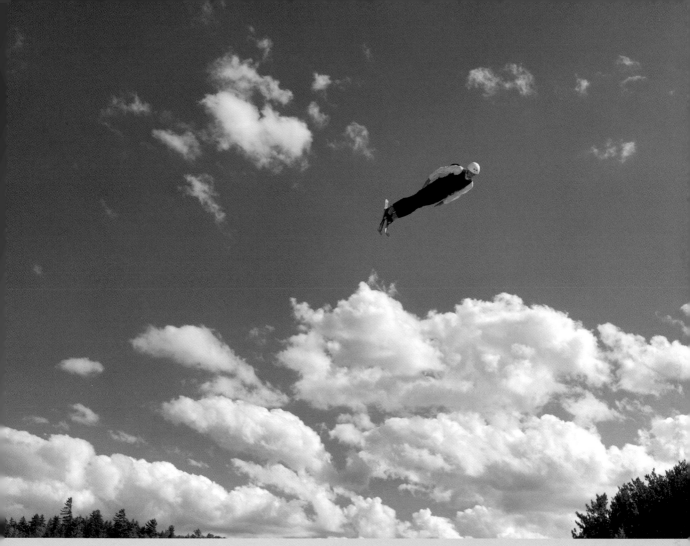

艾力克・索斯　奧林匹克跳臺滑雪場。美國，普拉西湖（Lake Placid），2012 年

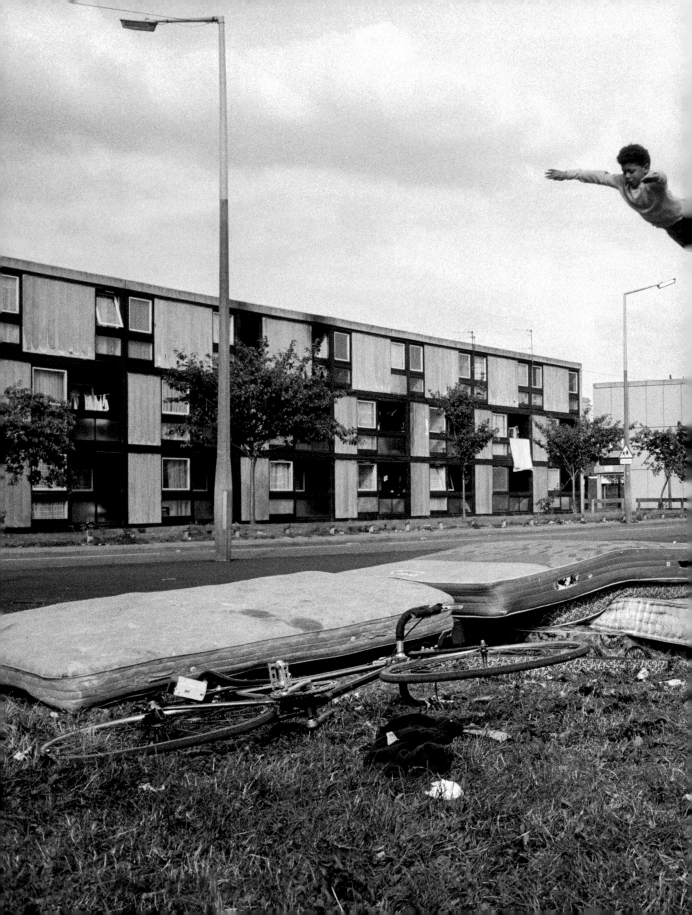

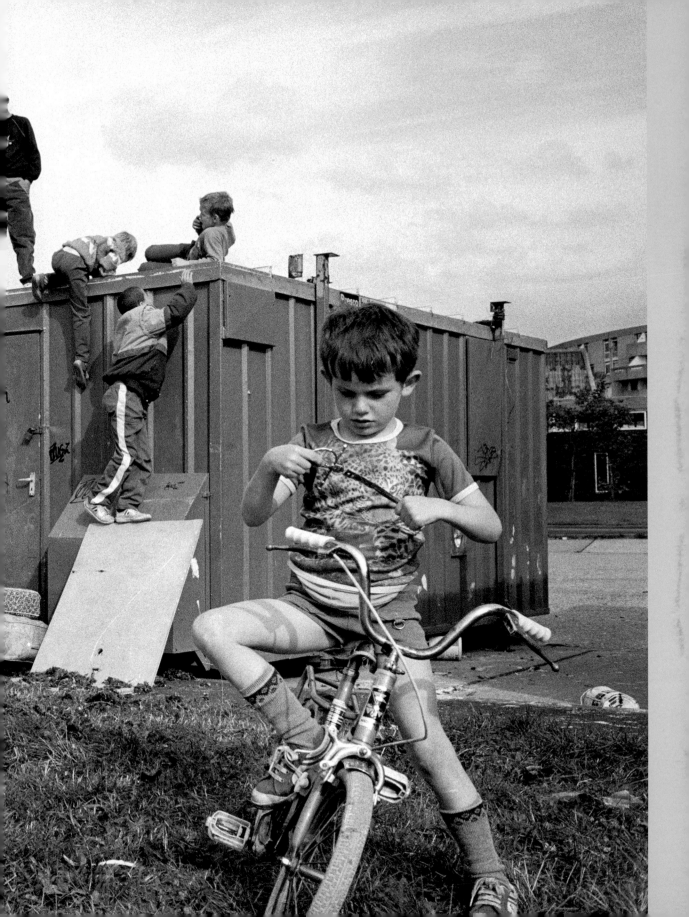

艾力克・索斯　瘋腳酒吧（Crazy Legs Saloon）。美國紐約州，沃特鎮（Watertown），2012 年
第 98-99 頁：**史都華・法蘭克林**　莫斯賽德住宅區（Moss Side Estate）。英國曼徹斯特，1986 年
右頁：**彼得・馬洛**　在羅西酒吧（Roxy Club）內聆聽亞當和螞蟻樂團（Adam and the Ants）演唱的龐克族。英國倫敦，1978 年

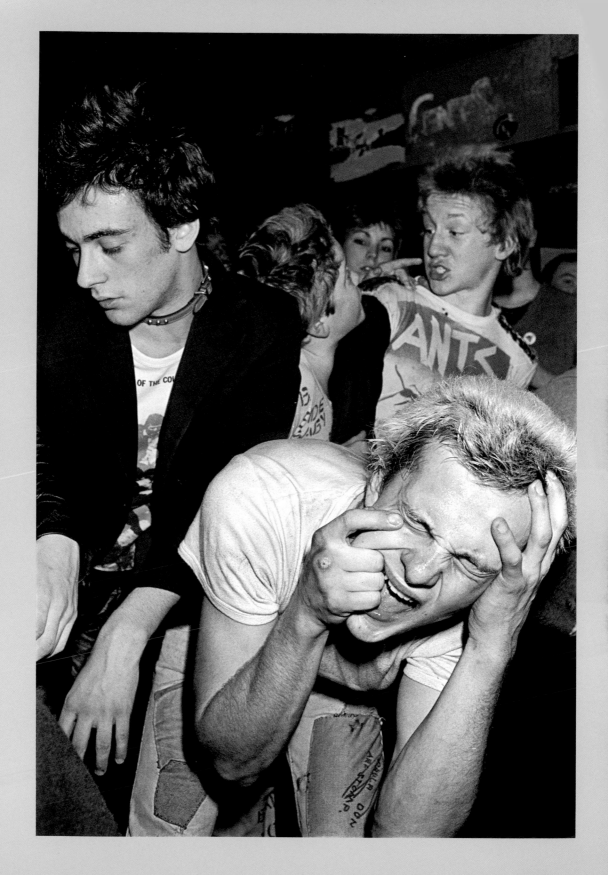

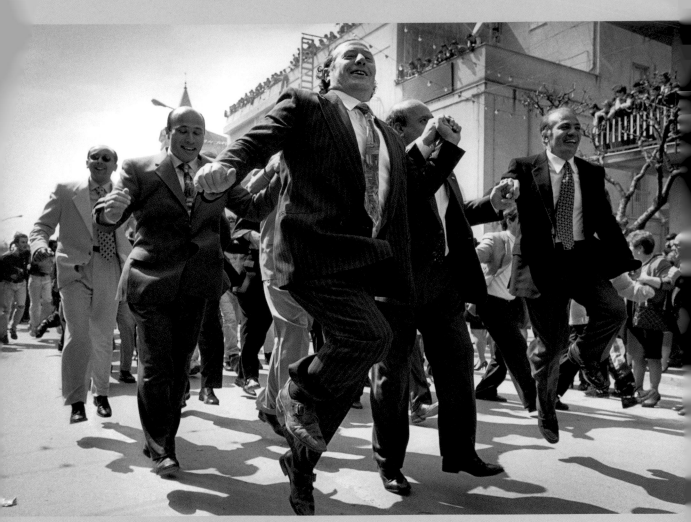

克莉絲蒂娜・賈西亞・羅德洛　復活節。義大利西西里，1996 年

「擺脫工作的負擔……
人類愛玩的天性就會
展露無遺。」

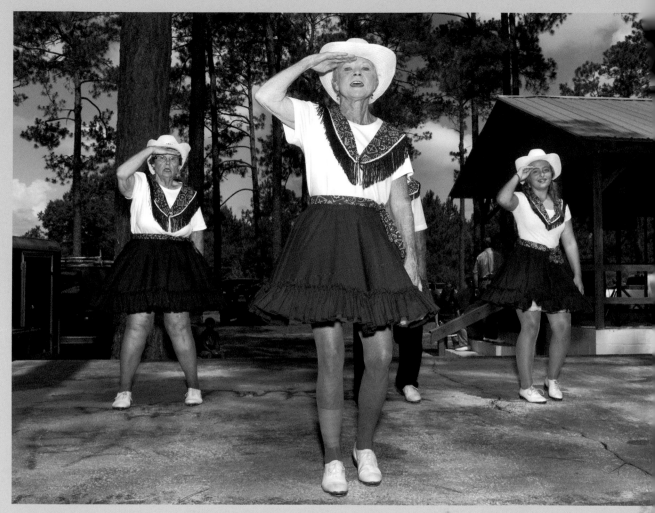

艾力克・索斯　復古日（Old Fashion Day）上表演的南喬治亞木屐舞隊。美國喬治亞州，威拉庫奇（Willacoochee），2014 年

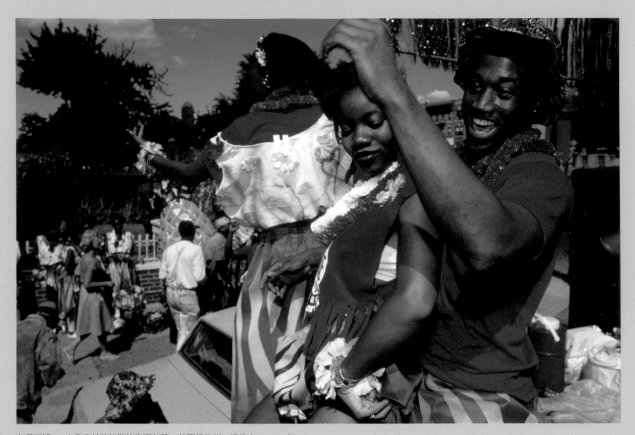

久保田博二　布魯克林的加勒比海嘉年華。美國紐約州，紐約市，1989 年
右頁：**大衛・亞倫・哈維**　智利，1987 年

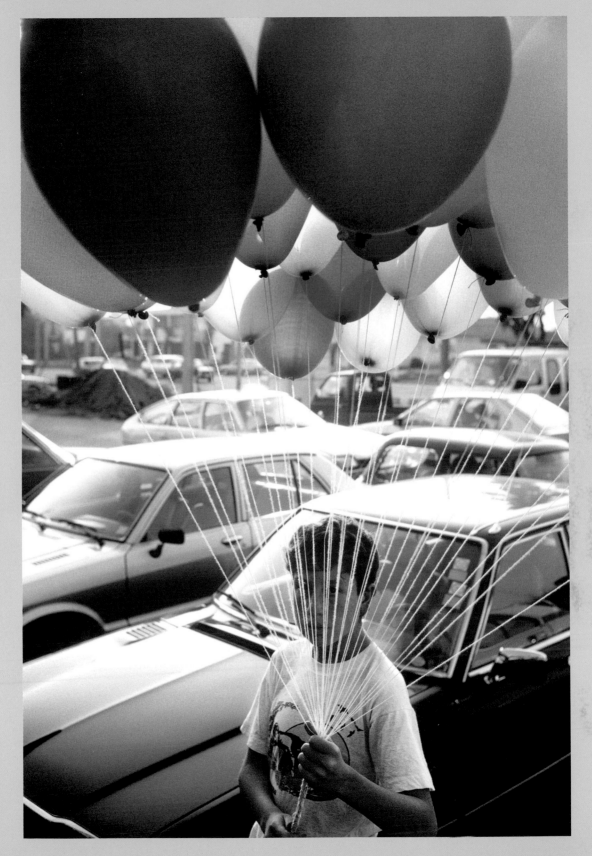

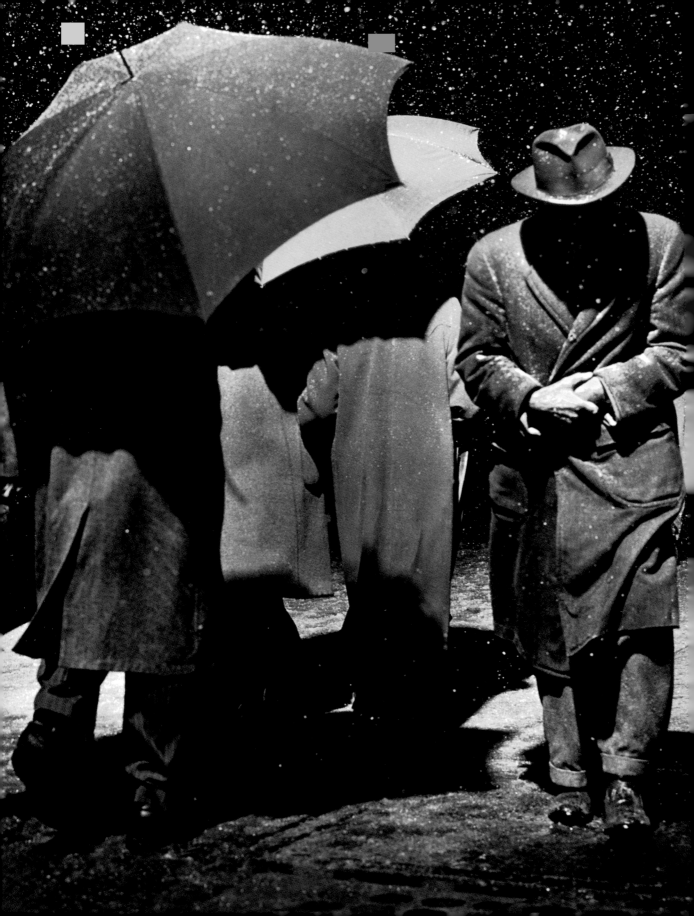

HOW THEY SHOT

怎麼拍

紐約

NEW YORK

布魯克林出生長大的丹尼斯‧史托克在 1950 年的某個夜晚，拍下一群不知名的紐約人頂著暴風雪走在路上；儘管已經是幾十年前的影像，但是在近年冬天的惡劣氣候下，這張經典照片肯定能引起現今紐約人的共鳴。

每到北風呼嘯、路人把大衣裹緊的時刻，在我心中縈繞不去的問題始終是：史托克究竟是在曼哈頓的什麼地方找到那麼強的一束光，使他這張極具象徵意義的照片平添一抹電影的光彩？

在《偉大城市的誕生與衰亡：美國都市街道生活的啟發》（The Death and Life of Great American Cities，1961 年）一書中，知名作家和社運鬥士珍‧雅各（Jane Jacobs）讚歎紐約的「人行道芭蕾」，因為是人行道把這座城市化為一塊塊生氣勃勃的公共空間。雅各也提倡「人看人」的行為，她稱之為「街頭的眼睛」（eyes on the street），作為公共安全和都市文明素養的保障，並讚揚紐約的褐石排屋和廉租公寓大樓是許多家庭和民眾的歡樂居所。街頭攝影者自然能在這個城市找到他們發揮的空間，他們在哈林、下東區、雀兒喜、皇后、布魯克林之類的地方尋找發生在人行道上的小劇場，使得這些街區的畫面不僅讓紐約客、也讓世界各地的人感到熟悉。

馬格蘭的第一位女攝影師伊芙‧阿諾德（Eve Arnold）和紐約的關係非常深厚。她出生於費城，二次大戰後搬到紐約，起初在一間照片沖印加工廠工作，後來在思想進步的社會研究新學院（New School for Social Research）讀攝影。阿諾德身材矮小，卻是出了名的大膽堅毅，她最初以哈林區的街頭時尚為主題，在餐館和教堂裡拍下黑人女子穿戴自製的帽子與洋裝。她也出入大都會歌劇院拍攝上流人士，在 1950 年拍下一個聽完音樂會的女子裹著華服，站在晶瑩閃亮、等待上路的豪華轎車旁。可以想像等女高音唱完，這些車子都會載著乘客去上東區跑下一攤。

20 世紀中葉，新一代的爵士巨匠轉戰紐約各地的夜總會盡情吹奏和搖擺的同時，索爾‧萊特（Saul Leiter）、喬爾‧邁耶羅維茨、海倫‧萊維特（Helen Levitt）這些攝影好手也在紐約街頭到處即興創作，創造出足以代表那個時代的視覺片段。幾年後，馬格蘭的兩位紐約本地攝影師李奧納德‧弗里德和湯馬斯‧霍普克（Thomas Hoepker）也投入了類似的心力，以他們的故鄉作為人文紀實報導的現場。亨利‧卡蒂埃—布列松從

1947 年第一次在紐約現代美術館（MoMA）舉辦攝影展之後，就多次重返紐約，不論在哈林區還是曼哈頓下城區都同樣自在。今天的紐約人已經丟掉精緻的女帽，改戴廉價的棒球帽，但布列松和霍普克顯然都對那些 1960 年代風靡一時的美麗頭飾十分著迷。

和美國的許多城市一樣，紐約在 1970 年代也很不好過，基礎建設崩壞，很多有錢人搬到郊區，使得法蘭克‧辛納屈在《紐約，紐約》中歌頌的不夜城聽起來既像自誇，又像在自我辯護。艾里‧瑞德和雷蒙‧德帕東加入馬格蘭攝影師布魯斯‧吉爾登的行列，探索紐約較貧窮的街區，尋找反映嚴酷現實的場景和故事。法國出身的德帕東在 1981 年冬天踏上疏離而焦躁的紐約街頭，以 21mm 鏡頭拍下行人對他的存在毫無反應的冷漠態度。在此之前幾年，紐約出生的蘇珊‧梅塞拉斯在包厘街（Bowery）跟拍一群在年節期間扮成耶誕老人的遊民，我們在後面會看到這些照片。儘管狂歡舞會是在上城區的「54 俱樂部」（Studio 54）舉行，下城區的街道卻更加生猛，廢棄的汽車和建築工地成了遊樂場，也帶來拍照的機會。

這個時期的經典攝影集有吉爾登的《面對紐約》（Facing New York，1992 年）、布魯斯‧大衛森的《地下鐵》等，顯示馬格蘭攝影師利用紐約飽經風霜的街頭，讓我們看見一個仍然保有一身傲骨的狂妄大都會。2013 年，曾任馬格蘭主席的霍普克出版《紐約》（New York），這本歷時 40 年才完成的攝影集，向紐約從富麗堂皇轉向破敗、再從破敗重返超級巨星地位的蛻變過程致敬。書中有兩張關鍵的照片，記錄下紐約一座建築地標相隔將近 20 年的樣貌：一張攝於 1983 年，霍普克從新澤西州往哈得孫河的方向拍攝，世貿中心的雙塔在夕陽中閃著火紅金光，前景是兩對情侶在一輛肌肉車旁邊調情；另一張攝於 2001 年，這次霍普克來到曼哈頓的河濱，拍下雙塔再度變得火紅，然而這次是因為恐怖攻擊造成的火焰。

在珍‧雅各的紐約市之中，「街頭的眼睛」（雅各心目中的城市守護者）是一群好管閒事的人和隨時保持警覺的年長者。但過去七十幾年來，街頭攝影者同樣也

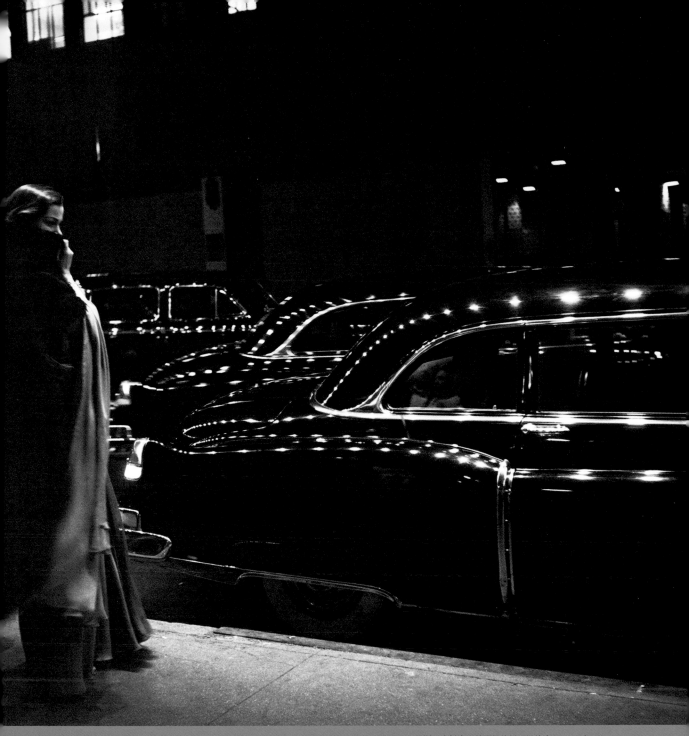

伊芙・阿諾德　大都會歌劇院外。美國紐約州，紐約市，1950 年　　　　第 106 頁：**丹尼斯・史托克**　美國紐約州，紐約市，1950 年

在街頭觀察，且帶著巧妙的心思。比起倫敦、巴黎和東京，拍攝紐約給了擁有街頭智慧的人——其中有很多是馬格蘭攝影師——更大的滿足，他們懂得怎麼把經典畫面拍出新鮮感。液晶大喇叭（LCD Soundsystem）樂團的創始人兼主唱詹姆斯・墨菲（James Murphy）在2007 年的一首歌中惋惜地唱道，現在這個版本的紐約

比較安全，卻是在浪費他的時間。現在的下東區高級飯店林立，布魯克林也有豪華住宅區，任何攝影者想在這些地方拍到生動有料的街頭即景，確實都有棘手的視覺問題要克服。然而，紐約骨子裡仍然是一個充滿視覺和感官衝擊的城市，每個去過的人都知道這一點，攝影師只會更清楚。

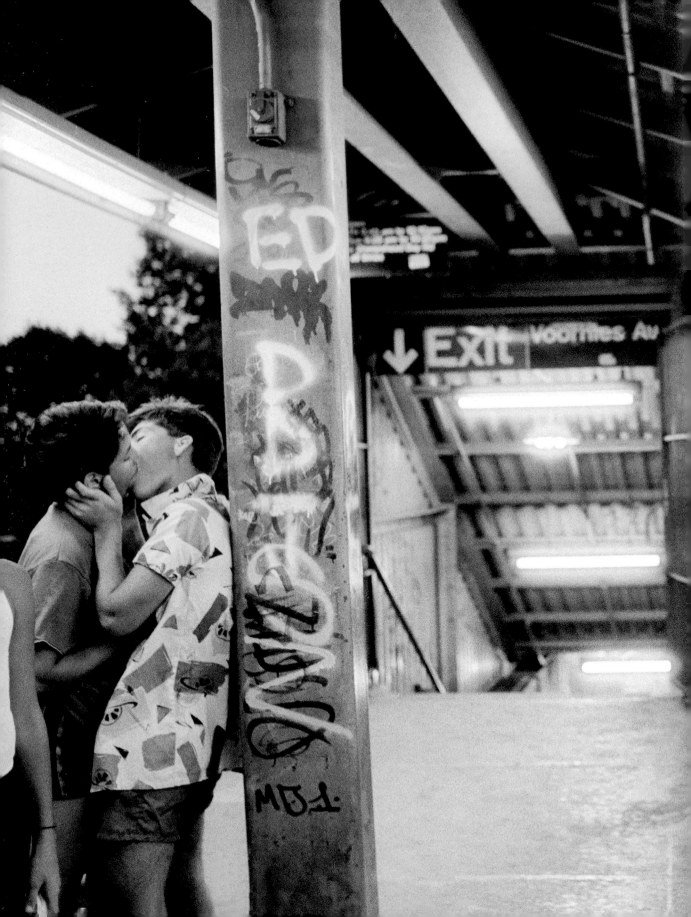

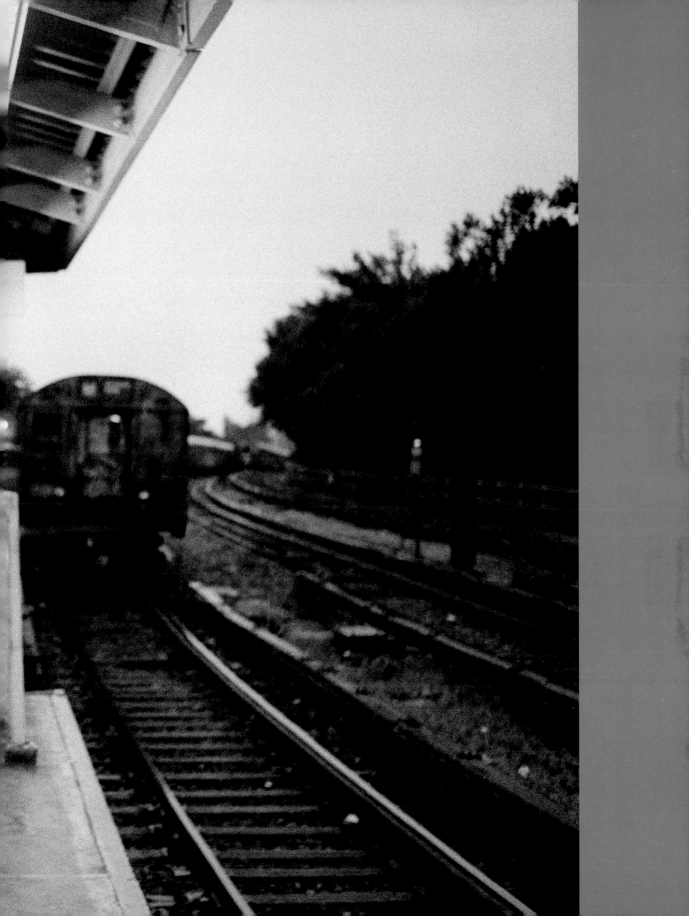

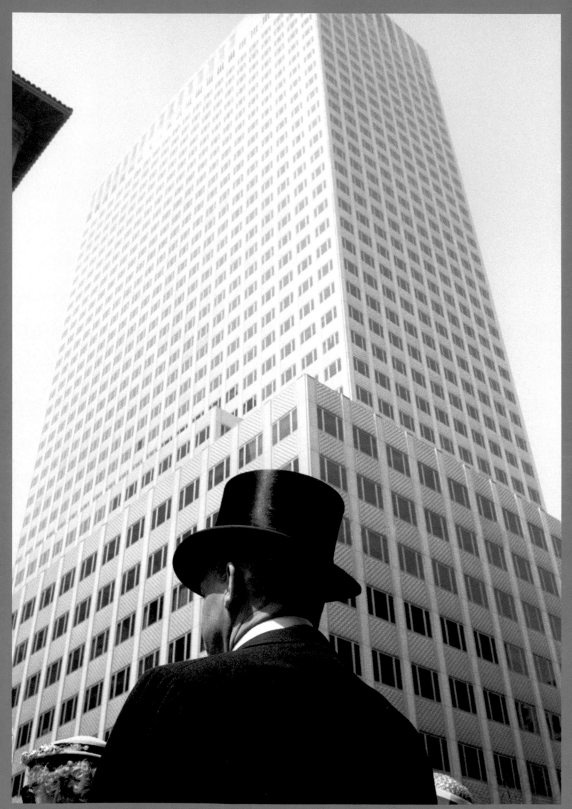

湯馬斯・霍普克　第五大道上復活節遊行中的節日禮帽。美國紐約州，紐約市，1960 年
第 110-111 頁：**費迪南多・希安納 Ferdinando Scianna**　布魯克林，美國紐約州，紐約市，1985 年

最上圖：**亨利・卡蒂埃—布列松** 復活節在哈林區。美國紐約州，紐約市，1947 年
上圖：**亨利・卡蒂埃—布列松** 曼哈頓，美國紐約州，紐約市，1961 年

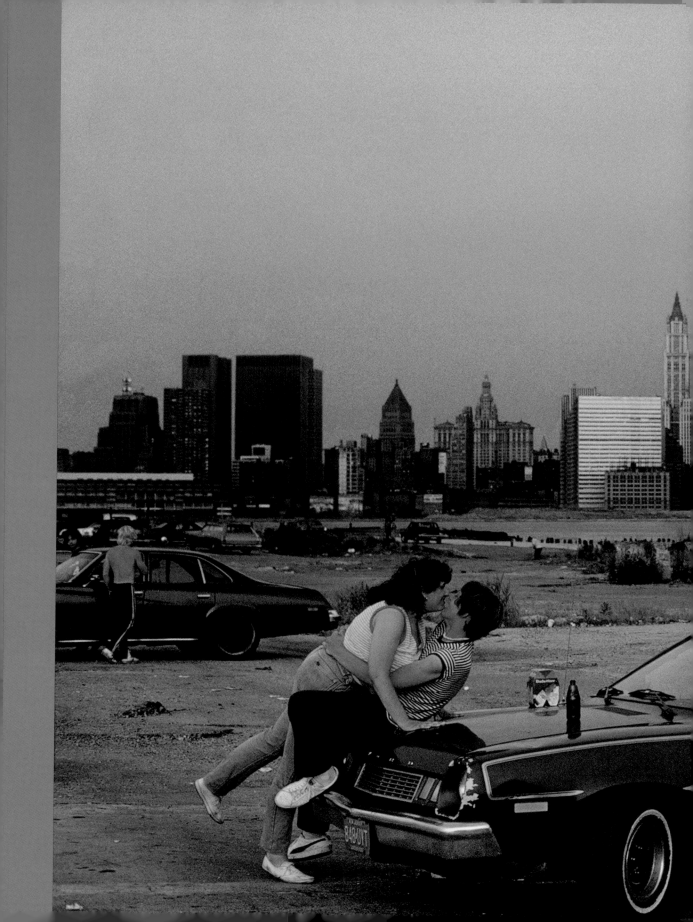

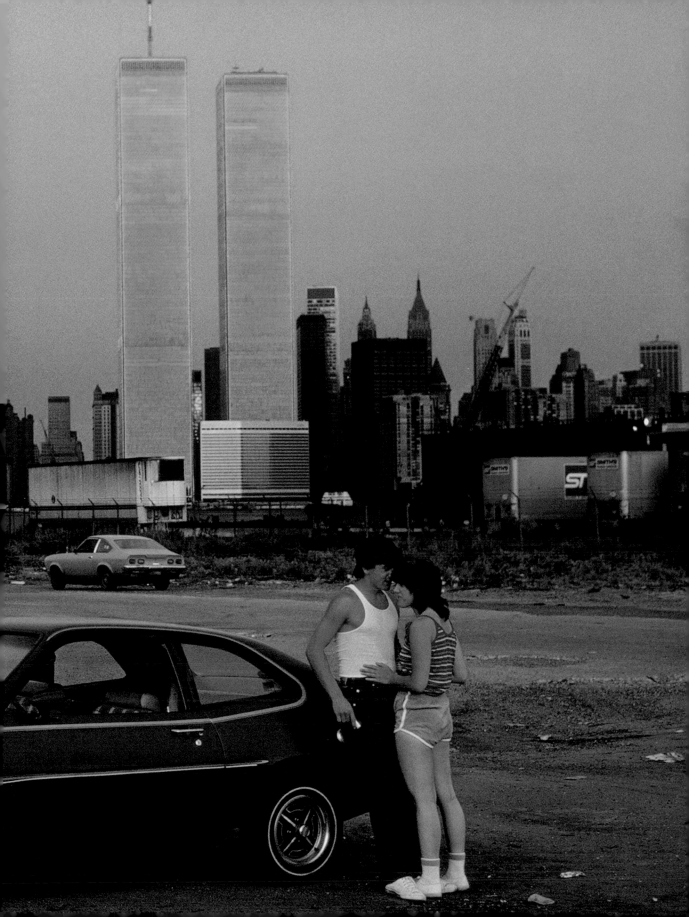

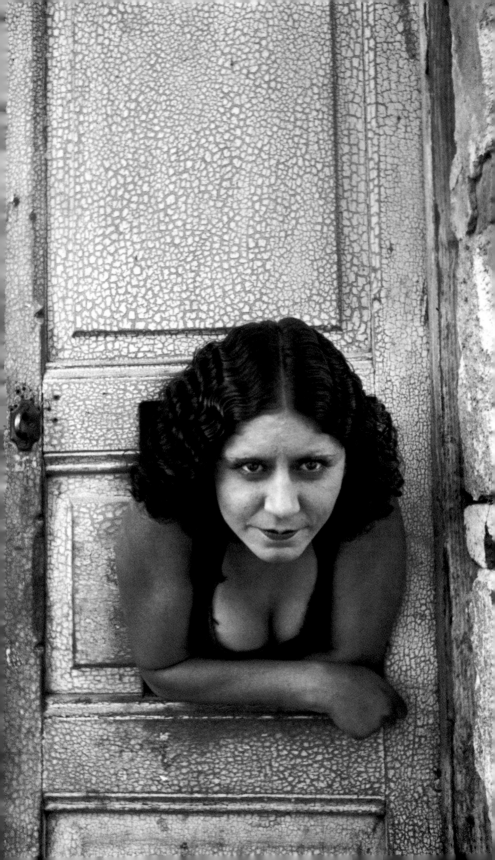

亨利·卡蒂埃—布列松
HENRI CARTIER-BRESSON

布列松隨時都能意識到世事的無常——這正是他的想像力來源——因此，當他被一個他理當信任的人背叛之後，他會選擇流落墨西哥街頭，在身無分文又不會講西班牙語的情況下，靠相機來表達自我，也就顯得順理成章。

那年是 1934 年，布列松的攝影生涯還未真正開始。前一年他在西班牙拍了一些浮誇大膽的照片，反映出這位年輕藝術家深深受到超現實主義的影響，當時他才剛剛開始使用徠卡相機，嘗試快速的手持抓拍。那次墨西哥之行是他生平第一次踏上美洲，他早熟的才華正迫不及待要透過第一套作品展現出來。

布列松在 1934 年初跟隨一個考察泛美公路建造工程的法國學術團體抵達墨西哥市，誰知一天早上，考察團領隊竟帶著全團的旅費失蹤，所有人的錢都沒了，也沒地方住宿。不過，布列松並沒有夾著尾巴逃回法國，反而決定利用被迫流放的機會，留下來拍攝墨西哥市烈日灼身、塵土飛揚的街區。儘管身無分文，不得不和別人一起擠在貧民窟的破屋子裡，這個法國年輕人卻覺得此刻正是讓自己的攝影更上一層樓的機會。

連續好幾個月，布列松每天的例行事務就是拿著徠卡，在墨西哥市陌生的街道和貧民窟到處晃，當地人戲稱他是「臉紅得跟蝦子一樣的小白人」，至於他喜不喜歡這個外號就不得而知了。他很懂得找辦法，會幫當地報社拍照賺點小錢，其餘時間就自己拍攝陽光強烈的街景，學習如何在戲劇化的光線條件下拍照，也把他跟著立體派畫家安德烈·洛特（André Lhote）學畫時學到的構圖技巧拿來實驗運用。

布列松早期講過一句名言：「你的前 1 萬張照片是你最糟糕的作品」，這句話在我們這些拚了命想把基本工磨練出一點成績的人聽來，似乎是心有戚戚焉。但布列松在墨西哥市那段日子的戰果卻指出了另一種可能性：以一個充滿創作熱情與動力又受過藝術訓練的年輕人來說，他某些最好的作品可能反而是最初拍的，因為每張照片都尚未承載未來擔心自我重複的包袱。我們看到的是一個即將嶄露頭角的超現實主義者，一位未來的禪宗佛教徒和存在主義者，他回應的不只是墨西哥市的共通人性，還有緊跟在這個貧窮、不公的社會背後的死亡氣息。披肩成了裹屍布，鞋子像被砍斷的肢體，睡著的乞丐暗示了冰冷的屍體。

布列松曾說：「我去一個地方，不只是為了記錄那裡發生了什麼事，而是設法找到一個圖像，能把那裡的情境具象化、讓人一看就懂，又和表現形式有強烈的關聯。我每次去一個國家，都想要拍到一張這樣的照片，別人看了會說：『啊，真的就是這樣，你的感覺很對。』」在那次具有里程碑意義的學習經歷之後僅僅兩年，布列松就在紐約展出他的墨西哥市攝影作品，開始邁向那個年代最傑出的攝影師之路。

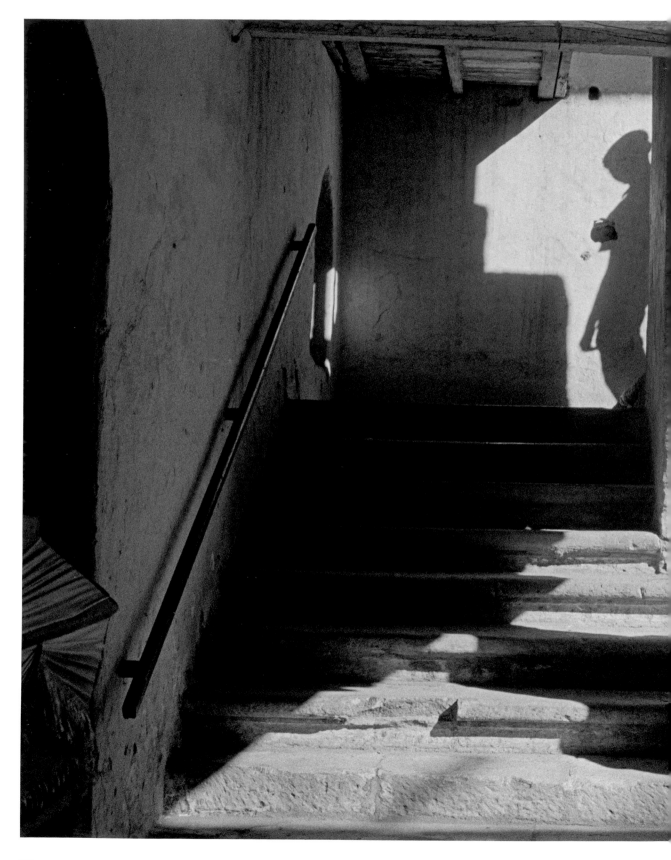

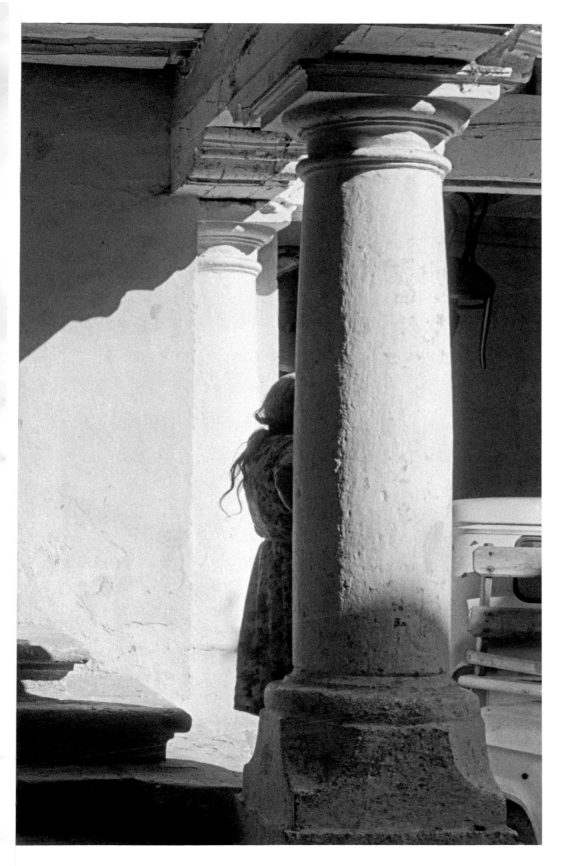

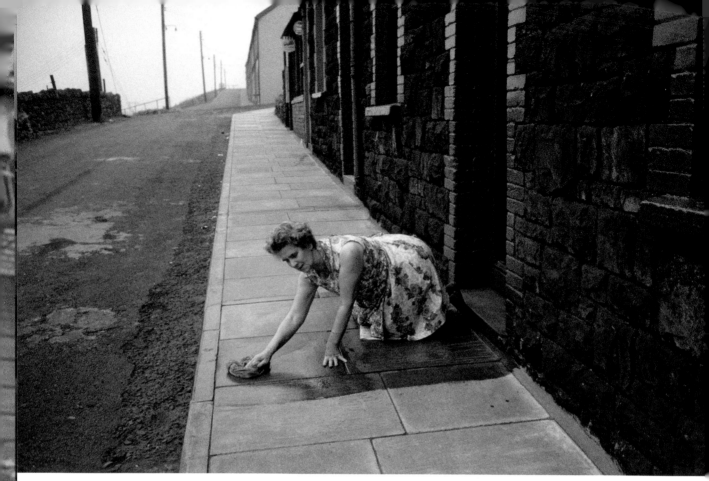

布魯斯·大衛森 威爾斯，1965 年
右頁：**布魯斯·大衛森** 美國伊利諾州，芝加哥，1989 年
第 132-133 頁：**布魯斯·大衛森** 美國加州，洛杉磯，1966 年

「我是在畫面裡的，
相信我，我就在畫面裡，
只是我不是畫面本身。」

布魯斯·大衛森

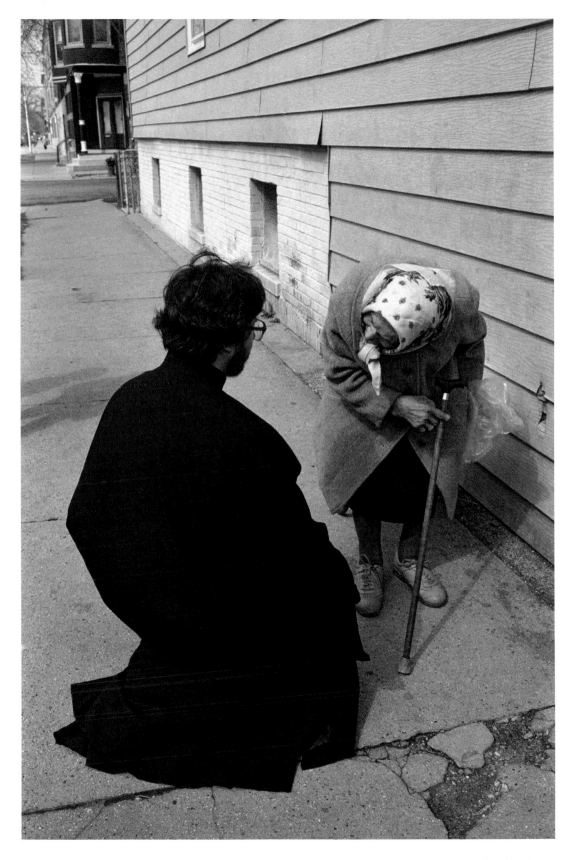

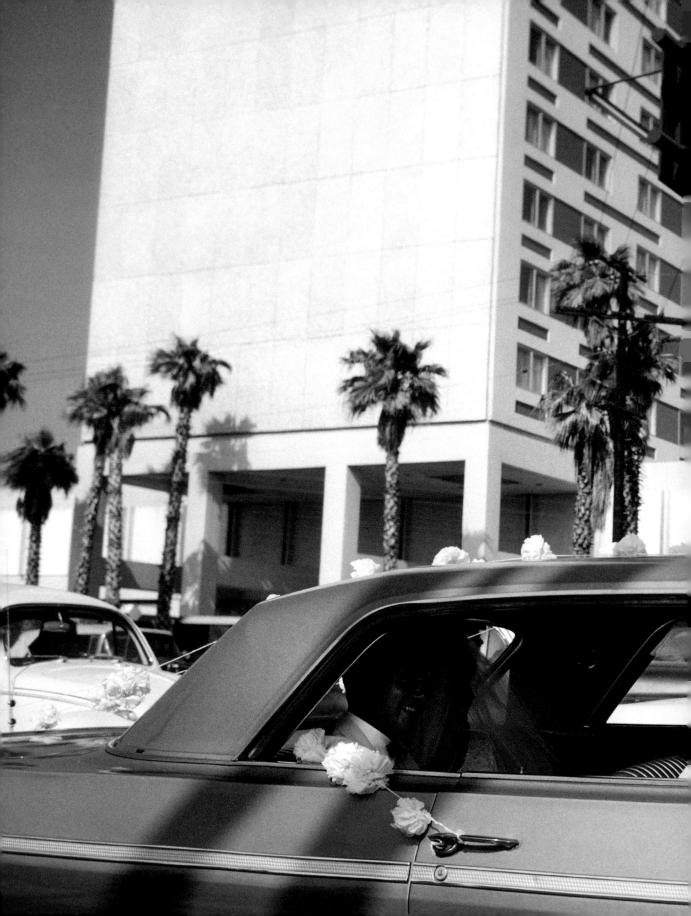

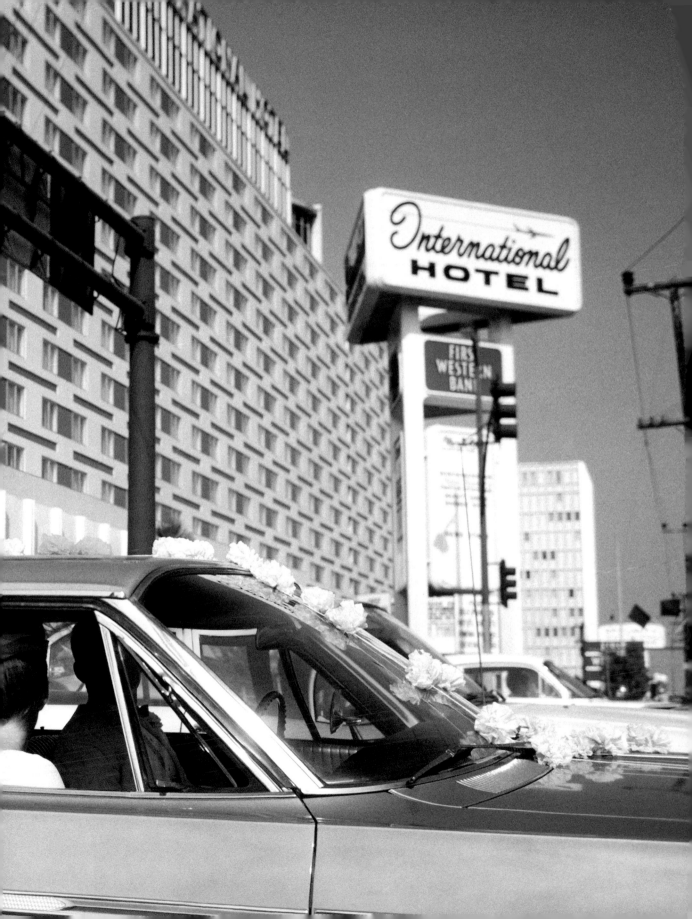

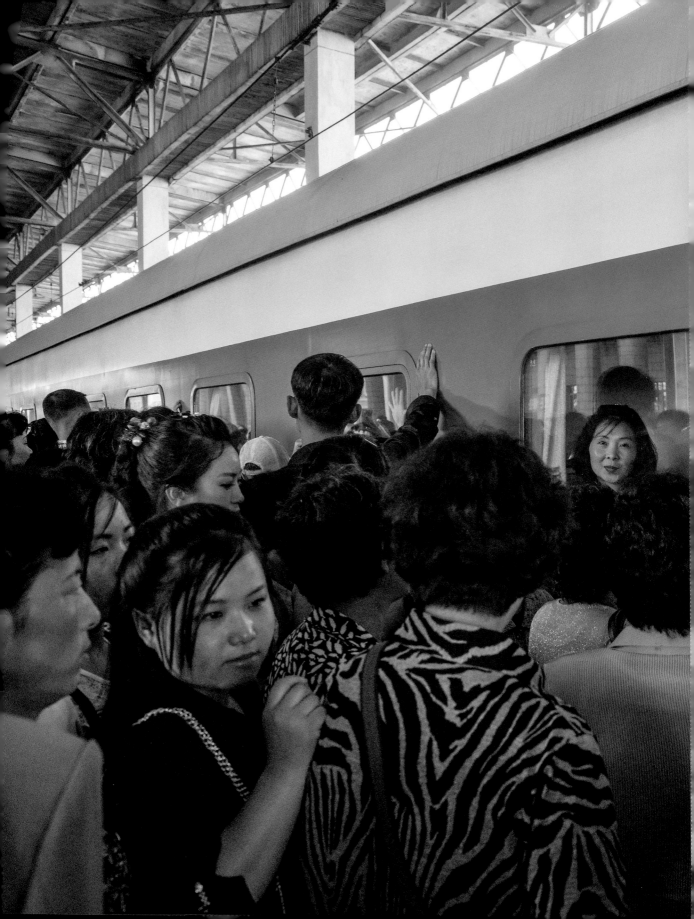

尼可斯・伊科諾莫普洛斯
NIKOS ECONOMOPOULOS

尼可斯・伊科諾莫普洛斯說，沒有人躲得過自己的相機。

至於伊科諾莫普洛斯看到的是，每個隨機的、分散的、沒被看見的、未曾說明的片段都包含了整體，他的全部作品就是由這些片段構成。他通常拍攝那些處於臨界狀態、不上不下的場域，無論是高反差的黑白照片還是濃郁飽滿的彩色照片，不管拍攝的是家鄉還是其他地方，他的畫面都有故事要說。這些故事支持了他所探索的那些地域的身分認同和歷史爭議，卻更加永恆。

伊科諾莫普洛斯生於希臘，1994年成為馬格蘭正式會員，早期作品記錄飽受戰火摧殘的巴爾幹半島的緊張局勢，以及隨之而來的大量政治和社會動盪。如今他在世界各地深入挖掘日常熟悉的事物，追蹤人與人之間千絲萬縷的緊密關聯。過去十年來他改以彩色拍攝非洲、南美洲和加勒比海地區，也給了自己機會用新的角度看待那些關聯。他說，他尋找的是「在難以置信的情境下、以意想不到的方式自然流露的同理心和人際互動，以及圍繞在這些事情上的光輝」。

過程中，伊科諾莫普洛斯也成了馬格蘭最炙手可熱的老師之一，他以「在路上」為題開辦街拍工作坊、作品集評鑑和大師班。本節收錄的是他的彩色近作，可以看出他不斷在世界各地探索是什麼因素會觸動他產生家的感覺。

「我不會訂進度，也沒有固定的行程。」伊科諾莫普洛斯說，「頭幾天我會到處閒晃，感受一下那個地方、那裡的步調、不同空間的動態和裡面的變化。我可以趁這些機會觀察，更重要的是吸收、沉浸在事物的流動中。然後畫面會開始浮現，形成共鳴，繼而開始合成。當我找到吸引我的地點，還有引起我注意的情境，我會一直回去，於是關係會慢慢開始發展，跟那個地方和那裡的居民之間建立一些屬於我的小連結，給我一種進入他們的世界的感覺，就算很臨時、很短暫。攝影是我的手藝，但要做得好，我必須找到能引起深層共鳴的東西。能擄獲我的眼睛的，就能擄獲我的靈魂。」

「我要找的是有效的視覺情境，而且一定是單一畫面，不是故事。不管有什麼故事，都要能包含在單獨的畫面中——不是一組畫面，不是一個系列，就只是一個畫面，或許之後再找另一個畫面。一個畫面能裝下多少故事就裝多少故事，能觸動多少想像就觸動多少想像。」

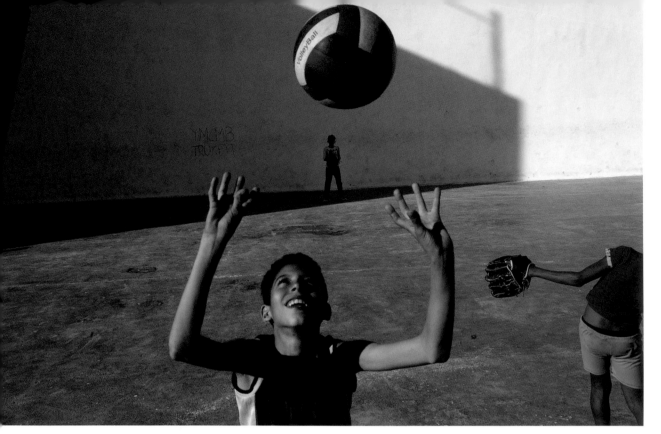

尼可斯・伊科諾莫普洛斯　古巴，哈瓦那，2014 年
第 148 頁：**尼可斯・伊科諾莫普洛斯**　尼加拉瓜，格拉納達（Granada），2018 年（局部）

「不管有什麼故事，都要能 包含在單獨的畫面中。」

尼可斯・伊科諾莫普洛斯

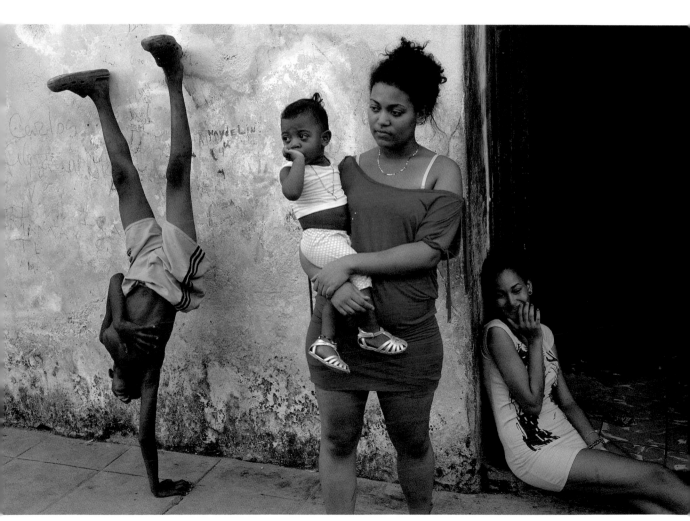

尼可斯·伊科諾莫普洛斯　古巴，哈瓦那，2015 年

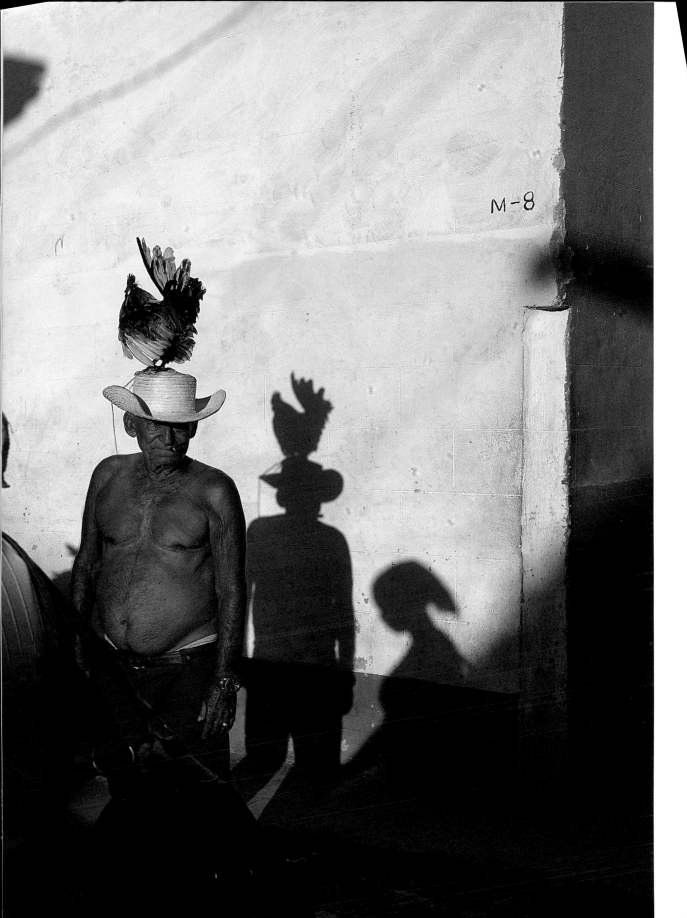

M-8

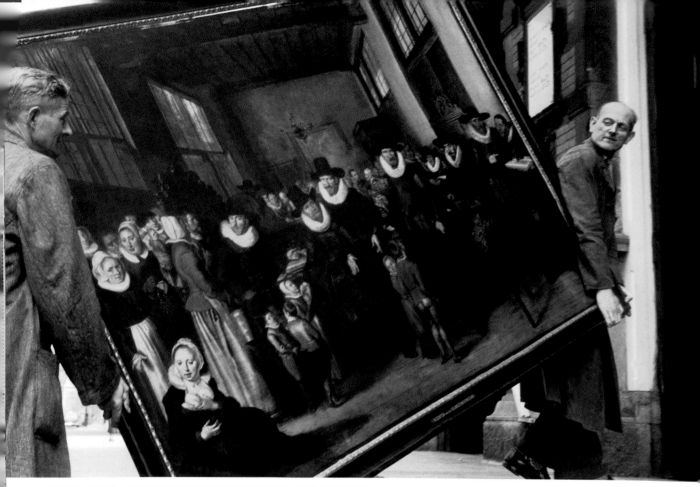

李奧納德・弗里德　一幅荷蘭畫作被抬進阿姆斯特丹市立博物館。荷蘭，阿姆斯特丹，1958 年
第 164 頁：**李奧納德・弗里德**　棕枝主日時的聖母大殿外。義大利，羅馬，1958 年（局部）
右頁：**李奧納德・弗里德**　義大利，羅馬，2000 年

PLAYING THE

上市場

MARKETS

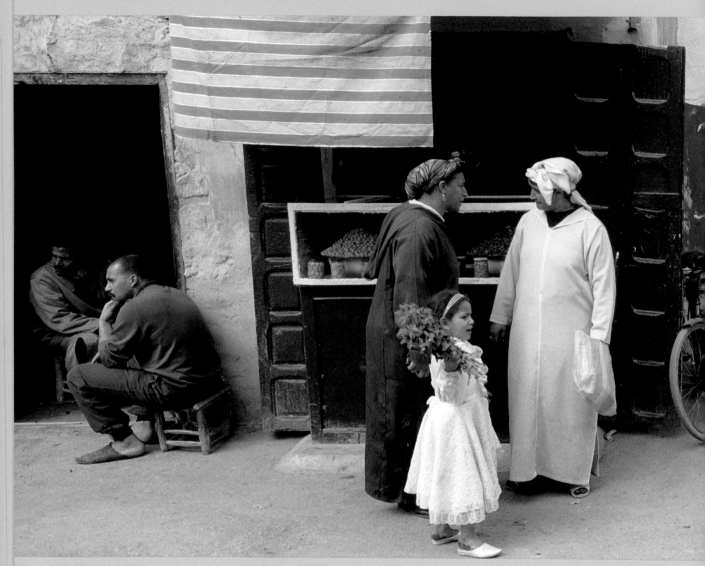

布魯諾・巴貝 西迪亞貝斯（Sidi Bel Abbès）清真寺附近。摩洛哥，馬拉喀什（Marrakech），2001 年

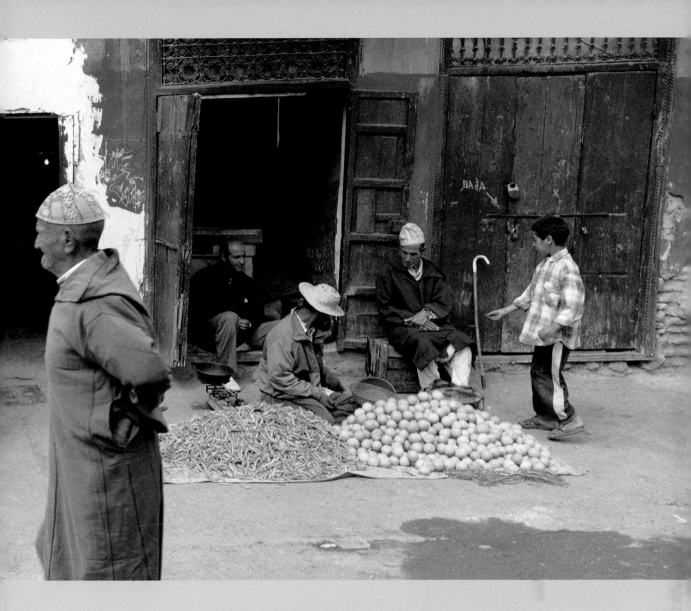

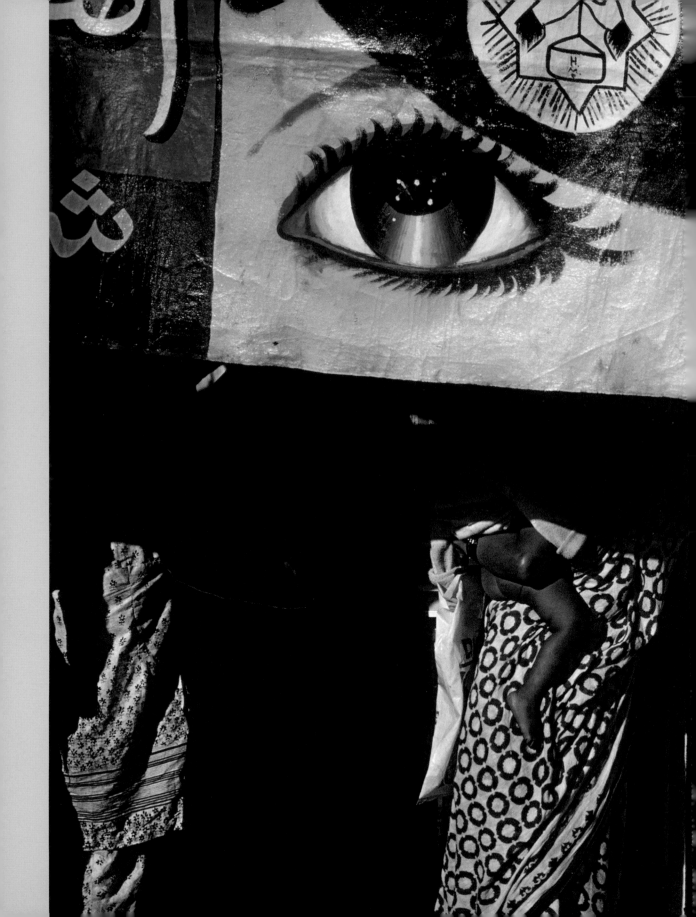

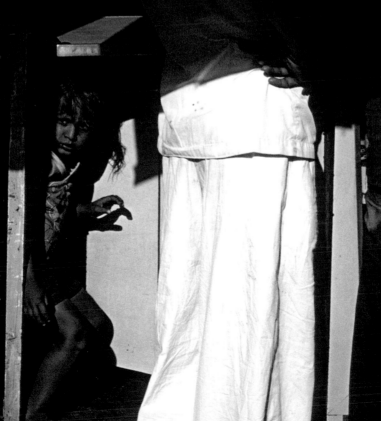

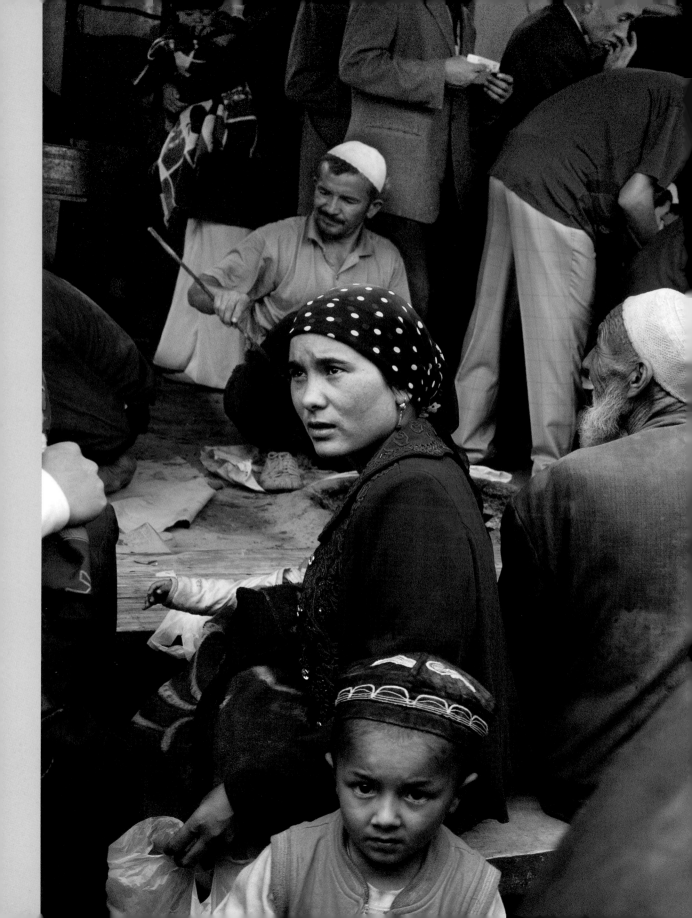

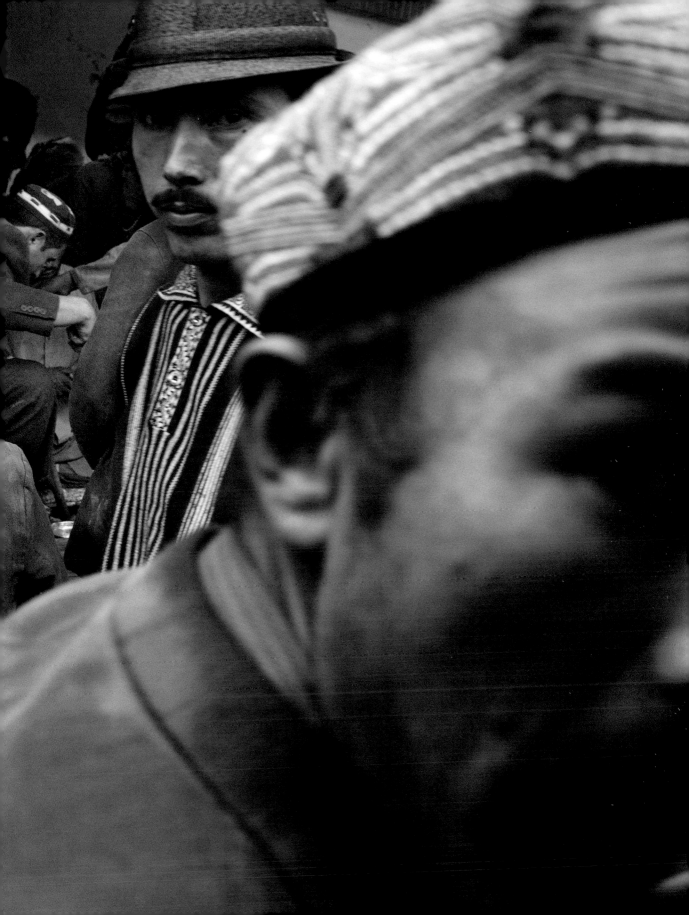

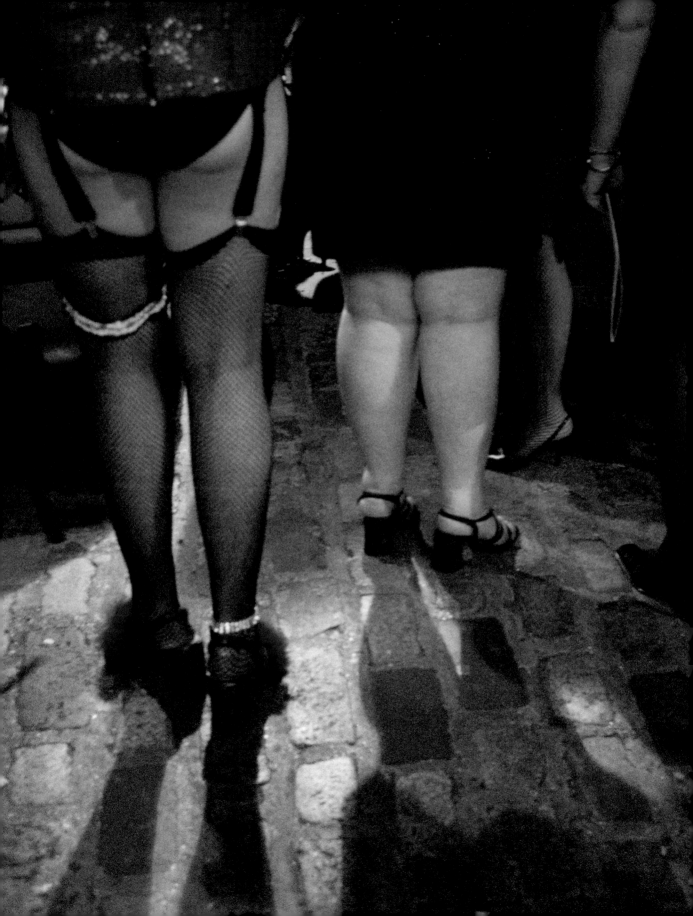

HOW THEY SHOT

怎麼拍

倫敦
LONDON

馬格蘭的創社會員之一喬治・羅傑是英國人，但是在馬格蘭成立的大約前 30 年中，大多數在倫敦進行的拍攝案都是由馬格蘭的法國和美國攝影師負責。

1970 和 1980 年代，隨著較多英國攝影師受邀加入馬格蘭，在倫敦設立專門辦事處的需求愈來愈明顯。到了 1986 年，克里斯・斯蒂爾—柏金斯和彼得・馬洛總算說服其他馬格蘭會員，在巴黎和紐約之外，倫敦也應該要成立辦事處。

以倫敦和周邊地區的攝影發展史，還有倫敦的國際地位來看，這個世界頂尖的圖片社要在這裡開分店也是很合理的。攝影術的發明人之一威廉・亨利・福克斯・塔爾博特（William Henry Fox Talbot），不就是在 1844 年的倫敦記錄特拉法加廣場（Trafalgar Square）的納爾遜紀念柱（Nelson's Column）興建工程的時候，拍下了全世界第一張街頭照片的嗎？90 年後，就在這座紀念柱底下，布列松也拍下了史上最經典的倫敦街頭照片之一：一群英國的愛國人士坐在紀念柱基座上觀賞喬治六世的加冕典禮，而一名男子就睡在他們腳下的報紙堆中。這種能同時接受有人在地上酣睡和攝影師在人群中拍照的複雜社會風氣，也成為馬格蘭攝影師眼中的倫敦日常特色，令他們著迷，有時也令他們困惑。

除了喬治・羅傑之外，本節也收錄了另一位馬格蘭創社攝影師羅伯・卡帕的一幅作品。卡帕這張 1941 年的倫敦照片，主體是一名國土警衛隊（由某個年齡層的男性志願者組成的正式國民軍，也叫爸爸軍團）民兵，不過這個叼著香菸的男人跟握著板球拍、倒吊在那裡的小男生在做什麼就不得而知了。羅傑那張照片攝於 1960 年瑪格麗特公主的婚禮，照片中一名警察輕輕地把一個激動得昏過去的婦人抱離觀禮群眾。數十年來，倫敦人在嚴格社會規範下的情感表達——更確切地說，是情感的壓抑——提供了大量的素材，讓選擇在倫敦街頭討生活的馬格蘭歐洲攝影師取用。

看著這些出自倫敦的街頭攝影作品，我們一定要給英國文化協會某個不知名官員遲來的肯定，這個官員在 1958 年英國仍處於戰後經濟緊縮的窘境時，決定委託智利籍的馬格蘭攝影師塞吉奧・拉萊因，進行為期八個月的英國城市拍攝計畫。拉萊因在計畫結束後出版的攝影集只收錄了倫敦的照片，至今仍是那段時期的倫敦最重要的影像記錄。比拉萊因早幾年拍攝倫敦的英格・莫拉斯，選擇了以濃郁的色彩拍攝倫敦的戰後重建，拉萊因則反其道而行，以高反差的黑白照片為倫敦造像。這本攝影集《倫敦 1958-59 年》與羅伯・法蘭克（Robert Frank）的傑作《美國人》（The Americans）同時期出版，相比之下雖然廣度沒那麼宏大，但在形式實驗上的創新毫不遜色，對階級畫分的批判也同樣深刻。任何攝影者想要表現倫敦冬天的死寂和淒涼，一定要好好看看本節收錄的拉萊因在 1959 年拍攝的迷人照片，他透過光禿禿的法國梧桐就做到了這一點。

近年到過倫敦的人都能告訴你，倫敦的重心已經東移。1960 和 1970 年代充滿傳奇色彩的西區（王室公園、國王路、列斯特廣場和蘇活區都在這裡），是布魯斯・大衛森、馬克・呂布和大衛・赫恩等人經常活動的地方，他們在這裡記錄了時髦與前衛時代的到來。到了 21 世紀，倫敦東區——從舊金融中心沿著泰晤士河到白教堂，再往外延伸到哈克尼（Hackney）和格林威治（Greenwich）——的固有藍領階級社區以及後工業地帶，進入了新一代馬格蘭攝影師的視野。

這種方向的轉換可說是伊恩・貝瑞帶起來的，我們在前面的章節已經看到，他 1970 年代初期在白教堂和紅磚巷做過開創性的攝影報導。之後他又回到這些地區更新現況，從此倫敦東區就成為許多當代攝影師心目中的街拍聖地。另一位英國攝影師馬克・鮑爾不惜踏穿鞋底、操爆相機，勤奮地走訪近年來備受關注的倫敦東區，大量拍攝眾多新興建築並置的風貌。他成功營造出一種恬靜之感，這是難能可貴的成就，畢竟這些都是倫敦最喧鬧、交通最繁忙的地方。卡爾・德・凱澤也是同一路的概念，他以秀爾迪契區（Shoreditch）邊界上純屬實用目地——有人說醜得要命——的老街圓環為主體，拍下一群晚上出來玩的年輕女性，彷彿正往古希臘神話中的冥

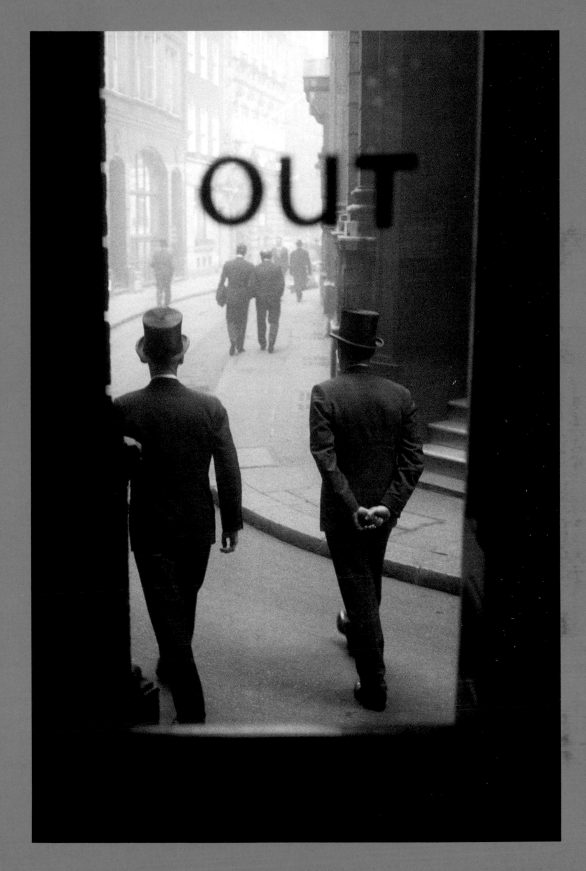

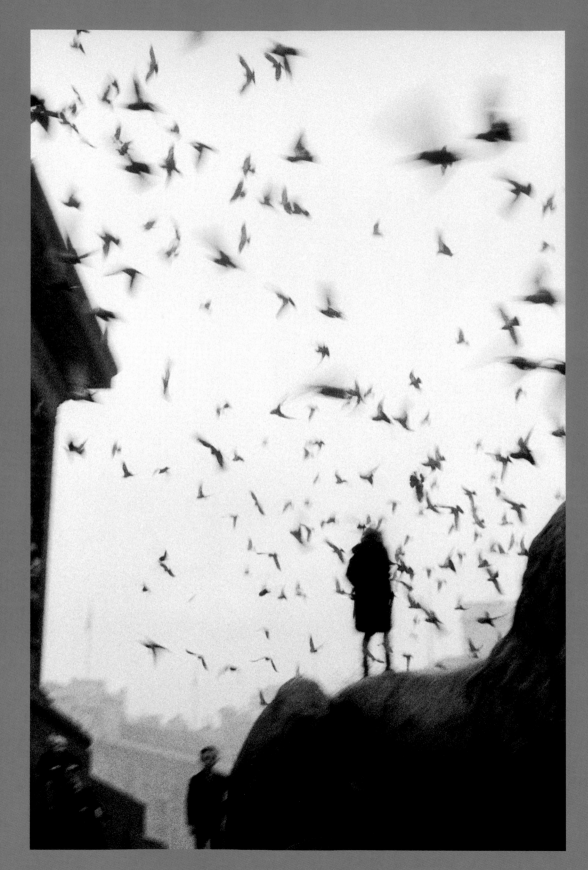

塞吉奧・拉萊因　倫敦金融城，英國倫敦，1959 年
第 188 頁：派崔克・札克曼　蘇活區，英國倫敦，2003 年（局部）
第 191 頁：塞吉奧・拉萊因　倫敦金融城，英國倫敦，1959 年
左頁：塞吉奧・拉萊因　特拉法加廣場，英國倫敦，1959 年

界走去。

很多傑出的街頭攝影師都拍過倫敦最古老的街區：俗稱「平方英里」（Square Mile）的金融城，這塊地方以前是築有圍牆的古羅馬飛地，後來變成繁華的金融中心。羅伯・法蘭克和布魯斯・大衛森在 1950 和 1960 年代都以巧妙的視覺語言，對這些灰撲撲的拜金殿堂下了評論，不過對於這座城中之城在千禧年後變身成的超巨大模樣，提出最準確、最令人警惕的描述的，是澳洲籍攝影師特倫特・帕克。帕克在清晨拍攝的通勤族照片，暗示了有一架巨大的金錢機器即將開始運轉。隨著耀眼的陽光從東邊射進迷宮般的街道，在過多的煙霧和反光鏡面中，帕克向我們揭示的是一群過勞的現代倫敦人，從五湖四海來到這裡，為了領取這座商業城市的賞金。

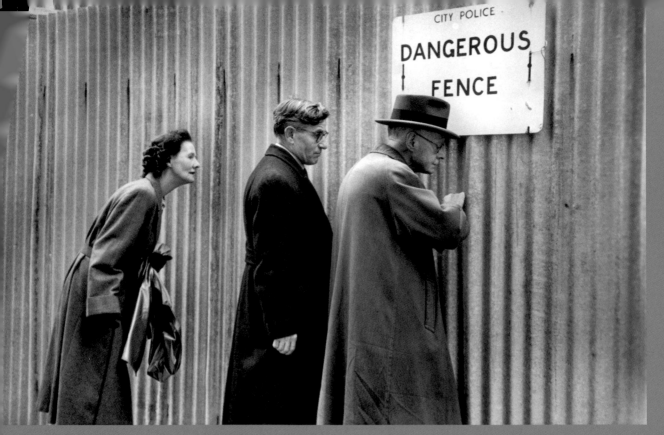

馬克·呂布　英國倫敦，1954 年

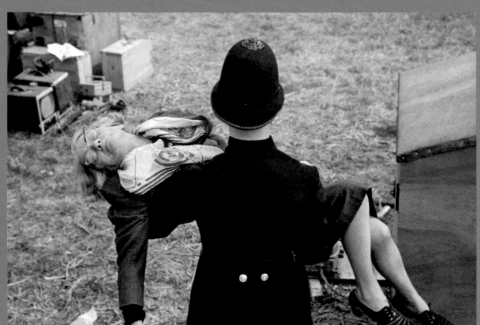

喬治·羅傑　馬格麗特公主婚禮上
情緒太激動的觀禮者。英國倫敦，
1960 年

右頁：羅伯·卡帕　國土警衛隊
民兵。英國倫敦，1941 年

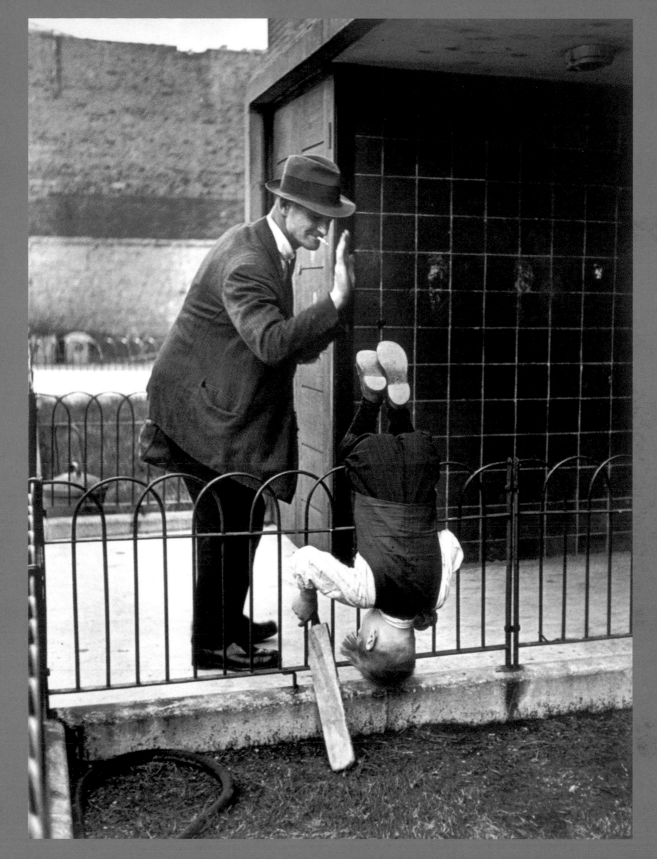

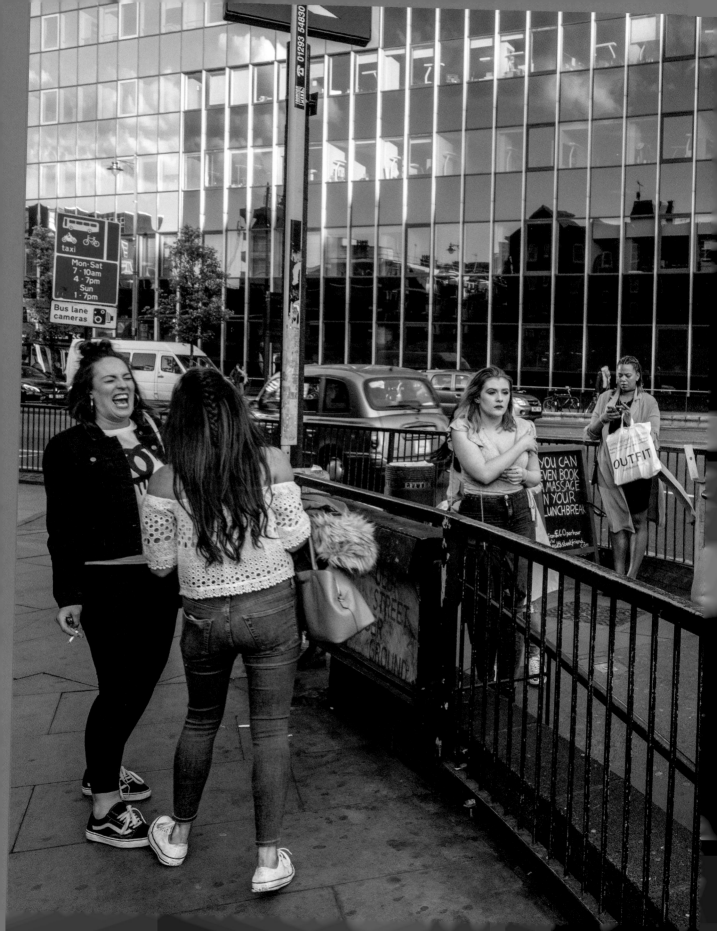

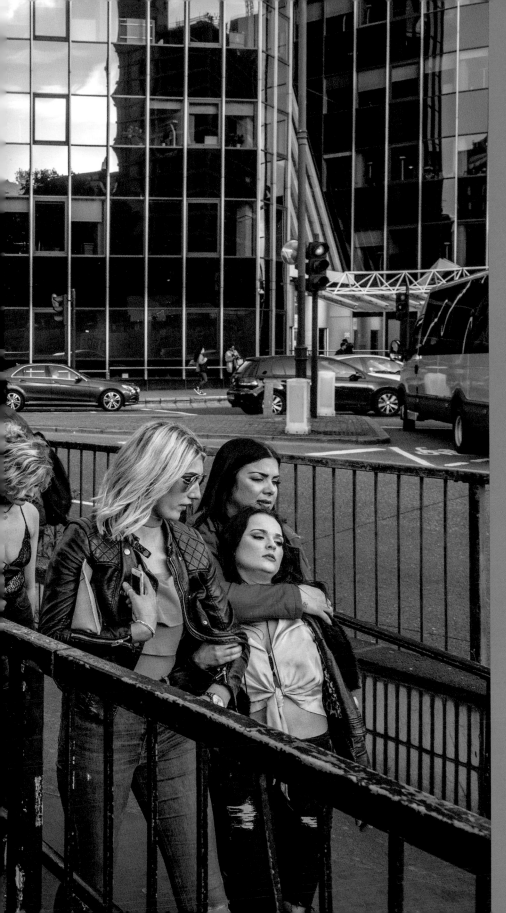

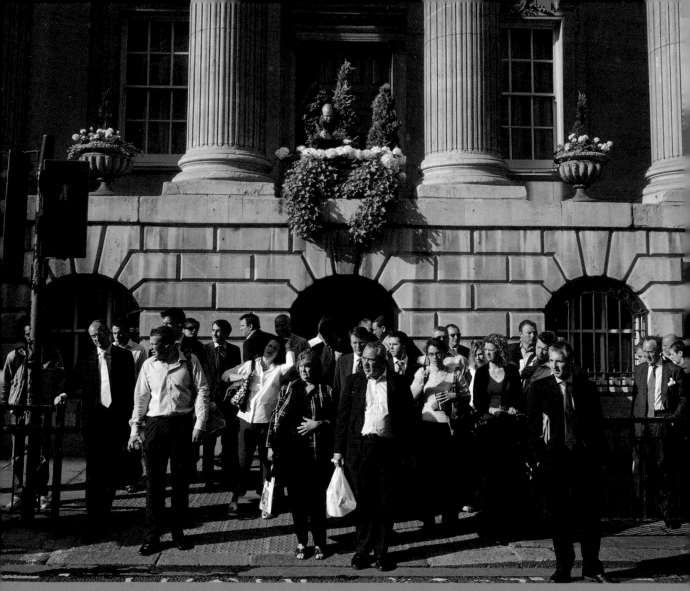

特倫特・帕克 金融區的一名園丁正在整理花圃。英國倫敦，2006 年
第 202-203 頁：**伊恩・貝瑞** 白教堂的一名廚師在他的餐廳後門外。英國倫敦，2011 年

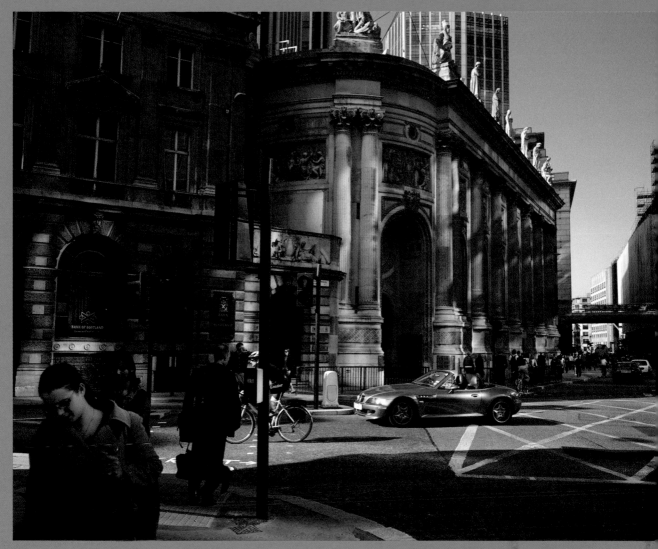

特倫特·帕克 金融區的針線街（Threadneedle Street）。英國倫敦，2006 年

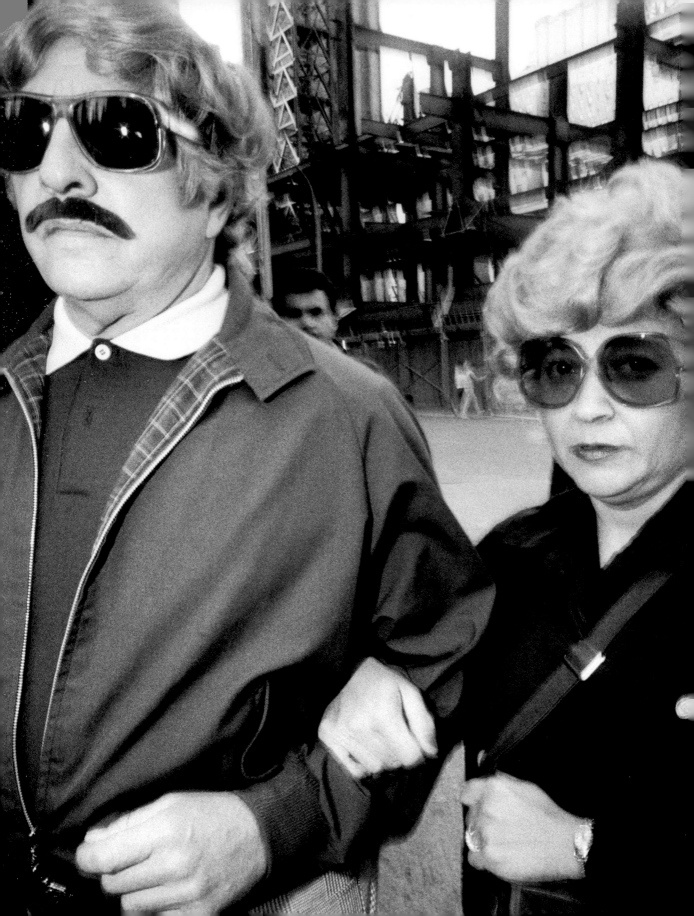

布魯斯・吉爾登
BRUCE GILDEN

從 1970 年代初開始，布魯斯・吉爾登就在他的家鄉紐約市，持續拍攝人行道上的各色奇特人物。

吉爾登自己也說不上來他這場漫長的攝影行動是從哪時候開始的，只記得 1981 年他已經拍到第 900 卷底片，而他自認拍得還不錯的第一張照片，是 1969 年某一次去科尼艾蘭（Coney Island）的時候拍的。除此以外，吉爾登的街拍習慣從何而來都已經不可考了。

如今已經七十多歲的吉爾登仍在接案拍照，會不時重看過去的印樣和相片，看看有沒有被他忽略的東西；那個時期的紐約負債累累、市容髒亂，但還是有一股自信，下一頁就收錄了其中兩張。第一張是一輛狀似鯊魚的敞篷轎車，車上乘客回望攝影師的凝視；另一張是一對頭髮吹得時髦有型、戴著珍珠和水鑽的母子，走過另一對穿著較樸素的男女身旁。

「我爸是不大好惹的那種人，我媽的個性是什麼都無所謂。」吉爾登說，「我們家裡完全沒有書，從小他們教我的就是怎麼跟別人爭、車門要鎖好免得被搶之類的事情。我很有運動細胞，但是我爸都是用負面的態度在看我，後來我在攝影裡面找到擅長的東西，可以向他證明我有藝術天分、只要不放棄就會成功的東西。」

策展人蘇珊・基斯馬里克（Susan Kismaric）談到吉爾登的第一本攝影集《面對紐約》（Facing New York，1992 年）時說：「布魯斯・吉爾登的街頭劇場裡的角色非常光怪陸離，有時候很庸俗、很異類，絕大多數是難以理解的。在吉爾登和紐約人眼中，這些人就是鄰居而已。」

「不管你是硬漢、家庭主婦，還是什麼樣的人，」吉爾登說，「我會注意的是你的樣子：你的穿著打扮、你的臉型或者誇張的髮型。不過在 70 年代中期我剛開始拍照的時候，紐約比較衰敗、比較暴力，社會氣氛比較緊繃，所以對我來說是很好的時機。」

吉爾登在創作上一直有需要求新的自覺，於是決定到紐約以外的地方，看看能不能運用同樣的技巧，在 1985 年選定了海地。此後他又陸續拍了愛爾蘭、日本、英國等地，並集結成攝影集或舉辦攝影展，但後來發現海地才是他的最愛。

「我不太會事先看我要去的國家的資料，因為我想自己去認識，不過我知道海地是西半球最窮的國家……我也知道那裡的街頭很有活力，有很多東西可以拍。海地人雖然窮，但很和善、很有格調，而且似乎不介意我拍他們。」

本節收錄的海地照片是吉爾登最近一趟拍到的作品，當時海地剛經歷過颶風和大地震的摧殘。然而，吉爾登沒有把焦點放在天災造成的慘況，而是在計程車招呼站、街頭市集之類的地方尋找市井生活的復甦。

「這是獨一無二的地方，是世界上唯一由黑奴革命建立起來的國家，人民都很有藝術天分。當然政府非常腐敗，大多數人口也都很窮，可是我在這裡從來不覺得不安全。我對我在做的事很在行，也很懂觀察情勢，但是我對人也很和善，有需要的時候還會自貶。」

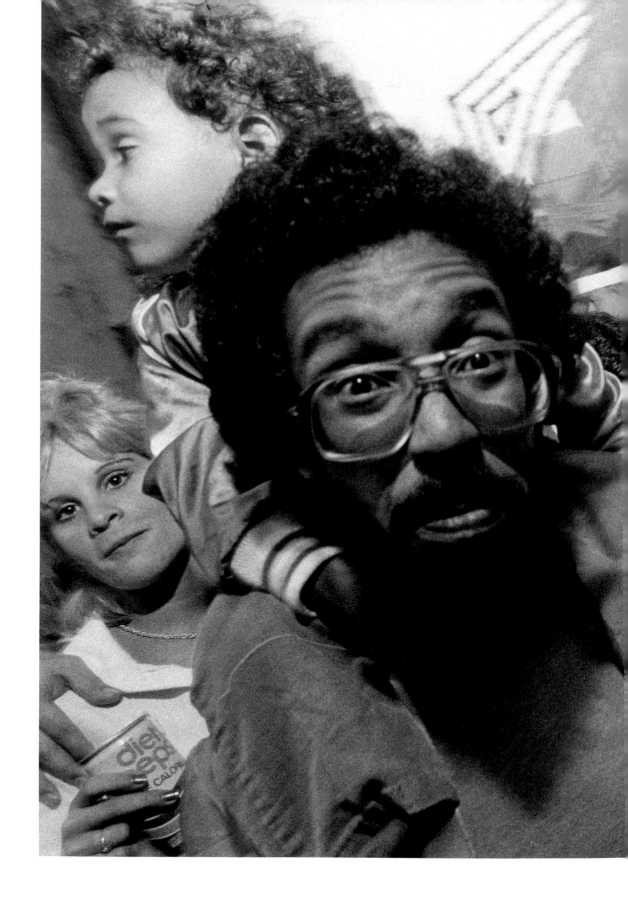

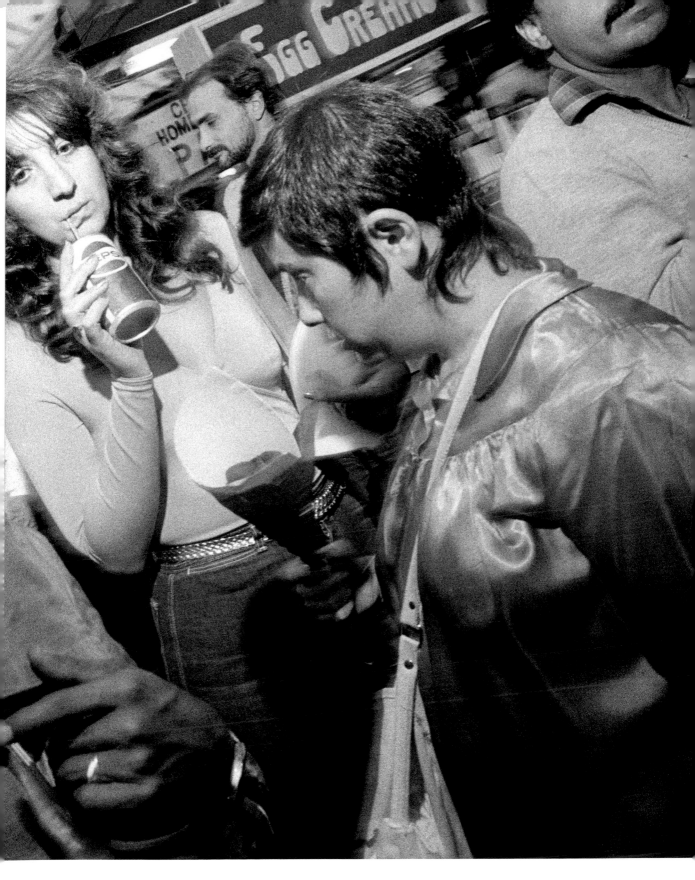

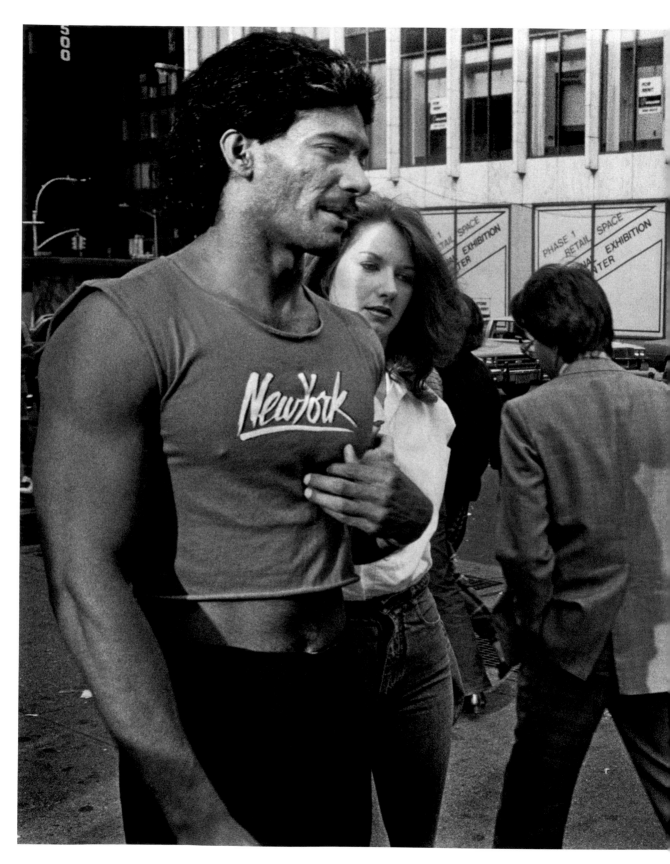

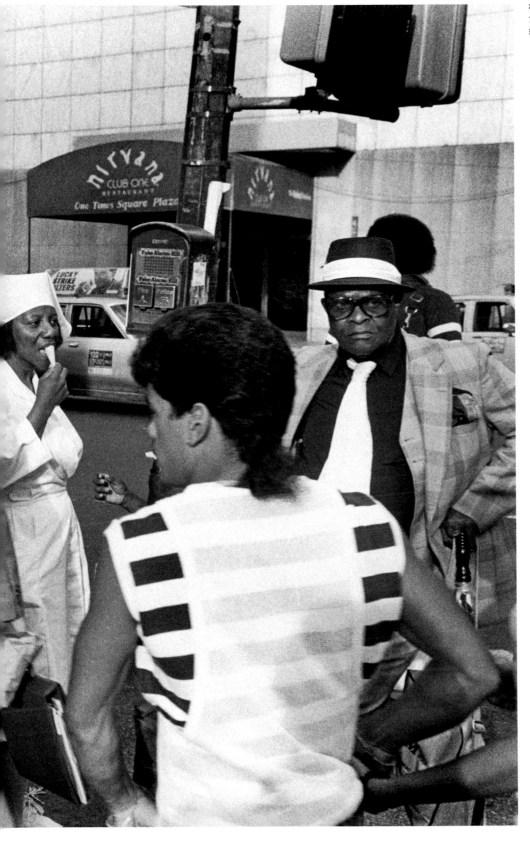

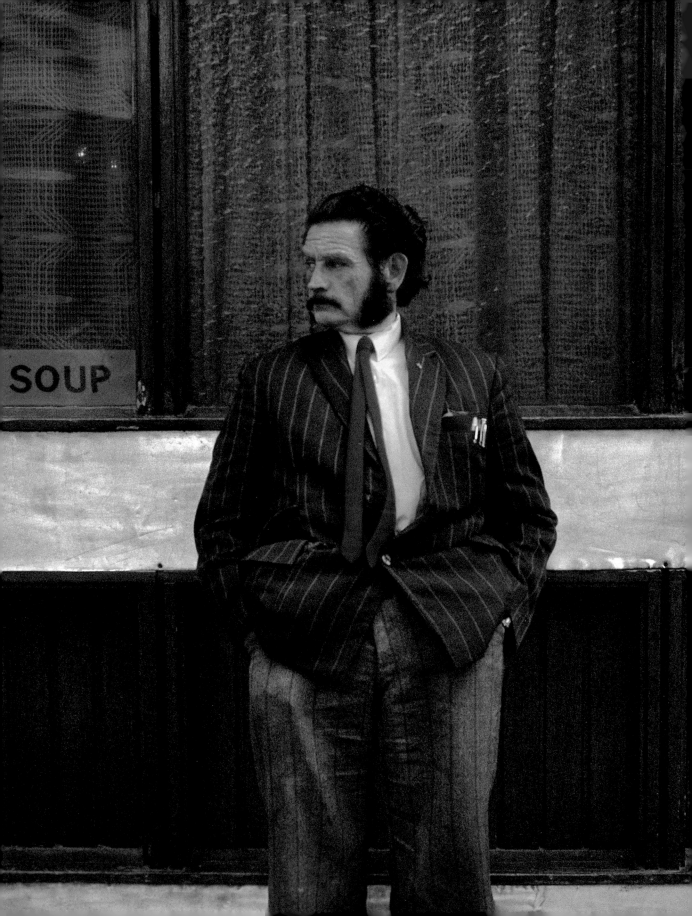

哈利‧格魯亞特
HARRY GRUYAERT

色彩和街頭攝影的關係像一對冤家，總是為了正統性和商業性的問題激烈爭吵。

布列松把閃光燈看成一種武器，必須不惜一切代價避免使用；而對於彩色底片，他看到的是低俗，以及商業利益踐踏新聞攝影純粹性的前兆。直到 1970 年代雜誌刊物開始用彩色頁刊登編輯內容之前，馬格蘭一直鼓勵社內攝影師只拍黑白照片。我們可能會好奇，布列松要是看到他的好友侯貝‧杜瓦諾在 1960 年拍攝的加州棕櫚泉（Palm Springs）彩色照片會作何感想，不過這些照片直到近幾年才公開，所以我們永遠不可能知道答案。

有很長一段時間，我們以為彩色攝影是在 1960 年代末才被接受，因為當時的威廉‧艾格斯頓（William Eggleston）、喬爾‧邁耶羅維茨、史蒂芬‧蕭爾（Stephen Shore）等美國攝影師發現，色彩可以用來表現非常私人的情感。然而近幾年，隨著索爾‧萊特、哥頓‧派克斯（Gordon Parks）、弗雷德‧赫爾佐格（Fred Herzog）、薇薇安‧邁爾等人在 1950 年代拍攝的彩色神作被發掘出來，這個說法不得不加以修正。不過，那個年代的彩色沖印技術十分不穩定，也難怪這些作品有很多都塵封在盒子裡。

比利時攝影師哈利‧格魯亞特和艾格斯頓等人一樣，也在 1960 年代末開始嘗試使用 Kodachrome 彩色底片。他早年在比利時念攝影和電影製作，搬到巴黎之後才轉而從事彩色攝影，並於 1982 年受邀加入馬格蘭。馬格蘭雖然也有喬治‧羅傑、英格‧莫拉斯等人偶爾會拍彩色作品，但格魯亞特是馬格蘭最早完全只拍彩色的攝影師之一（另一位是亞利士‧韋伯）。從轉拍彩色照片之後，幾十年來格魯亞特在世界各地探索彩色攝影的可能性，拍攝過的國家包括摩洛哥、印度、俄羅斯、日本和愛爾蘭，本節收錄的就是他之前從未發表過的愛爾蘭照片。

「我 1980 年代去了愛爾蘭兩次，」格魯亞特說，「開著福斯麵包車全島到處跑……一有機會就下車去拍。因為有麵包車，我可以一直開到一個國家的最邊上，碰到海為止，而且我很喜歡在這樣的沿海地方旅行，光線常常好得不得了。」

愛爾蘭或許沒有像摩洛哥、印度那麼熱烈的色彩，但格魯亞特還是找到了很多深具表現力的色調：茂盛的綠，療癒的黃、帶有泥土芳香的褐。我們從這些照片中看到的是愛爾蘭這塊土地與它的人民的肖像，顯得坦率自然，與愛爾蘭的鄉間節奏緊密契合，不會迎合刻板印象或媚俗。「我在最漂亮的地方過夜，每天收工後都可以喝上幾杯健力士。我喜歡愛爾蘭、欣賞愛爾蘭人的心態，這個地方太美了。」

格魯亞特以彩色攝影召喚各種情緒的能力，啟發了許多馬格蘭攝影師也從黑白改拍彩色，特別是馬丁‧帕爾，他很快就證明了彩色的街拍作品也可以非常傑出。

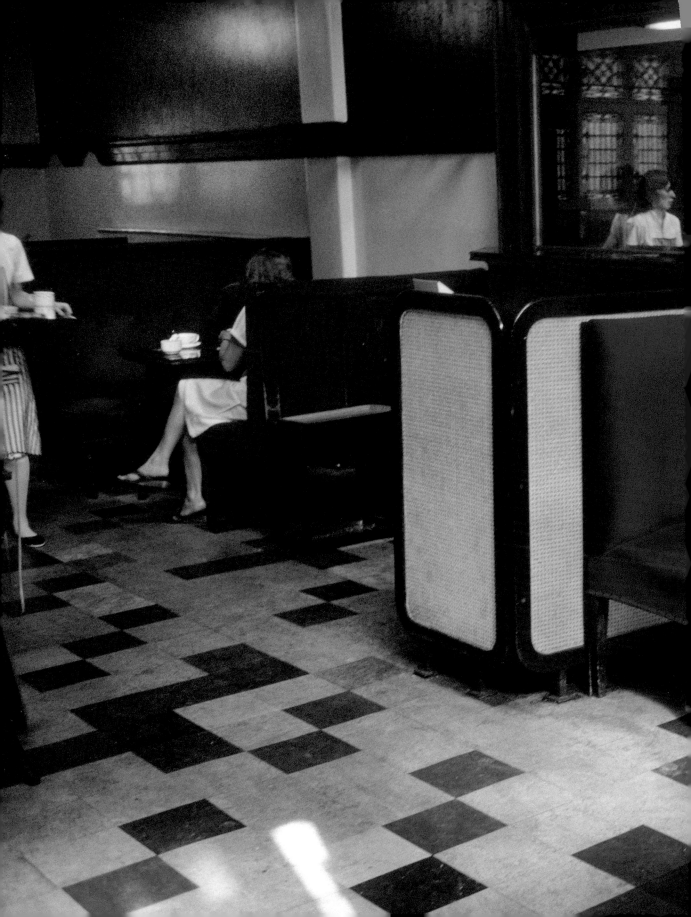

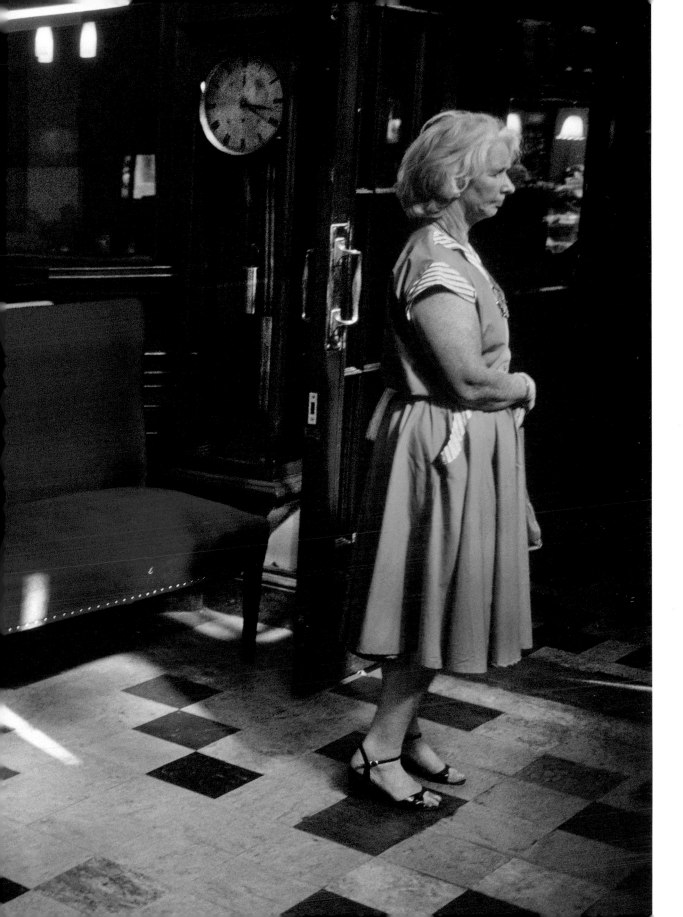

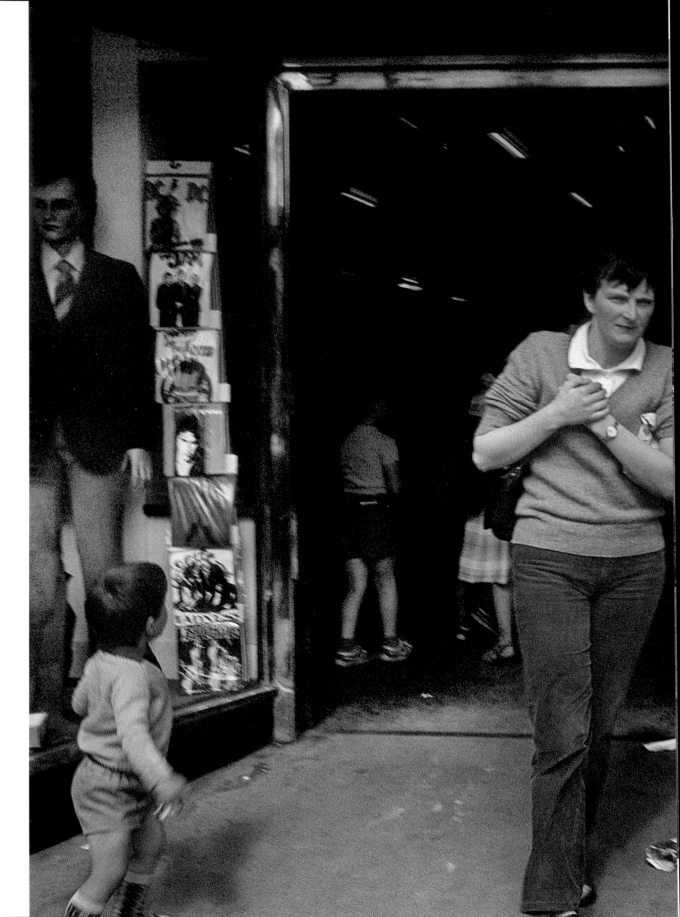

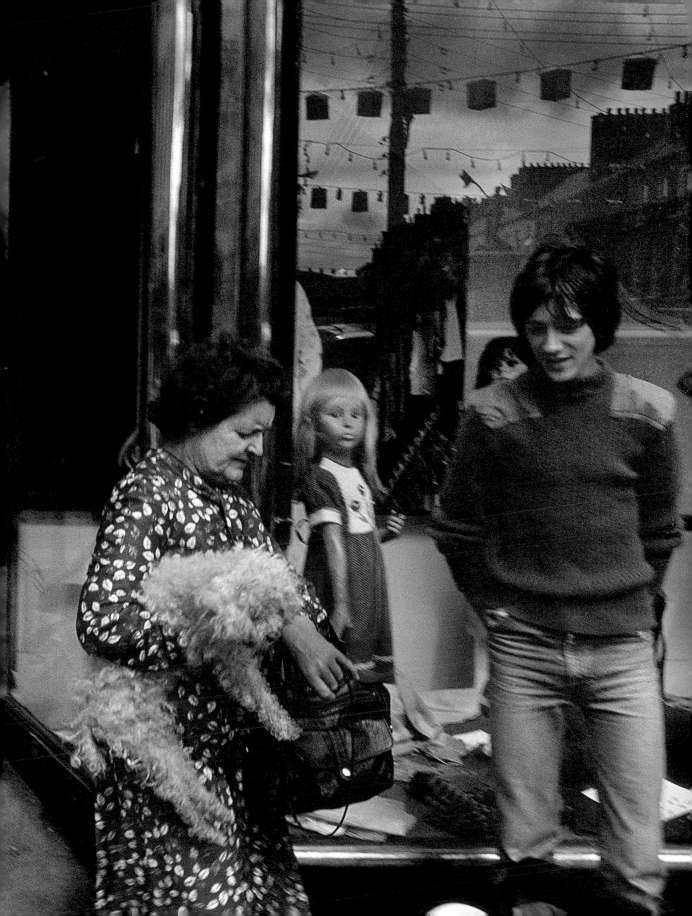

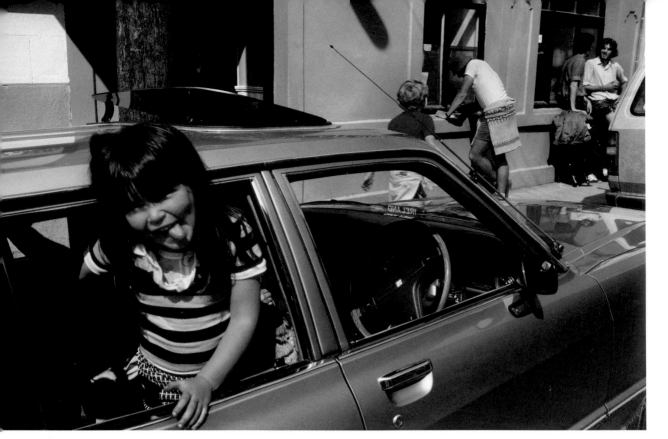

哈利·格魯亞特　愛爾蘭，克立郡，1983 年
第 222-223 頁：**哈利·格魯亞特**　愛爾蘭，克立郡，1983 年

「格魯亞特以彩色攝影
召喚各種情緒的能力，啟發了
許多馬格蘭攝影師也從
黑白改拍彩色。」

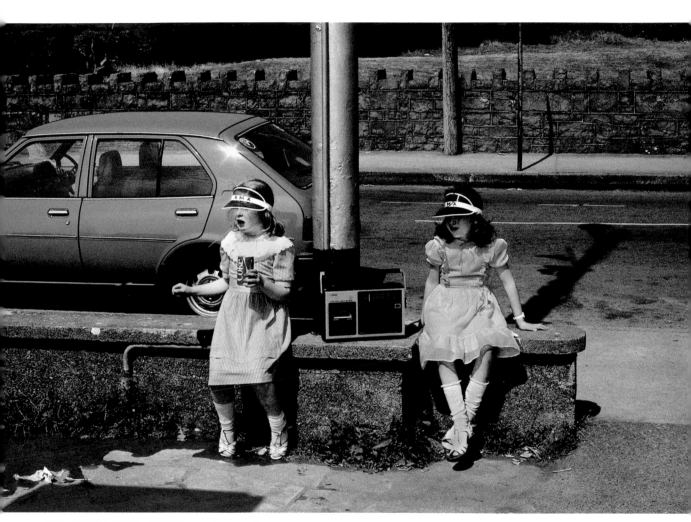

哈利‧格魯亞特　愛爾蘭，哥爾威（Galway），1984 年

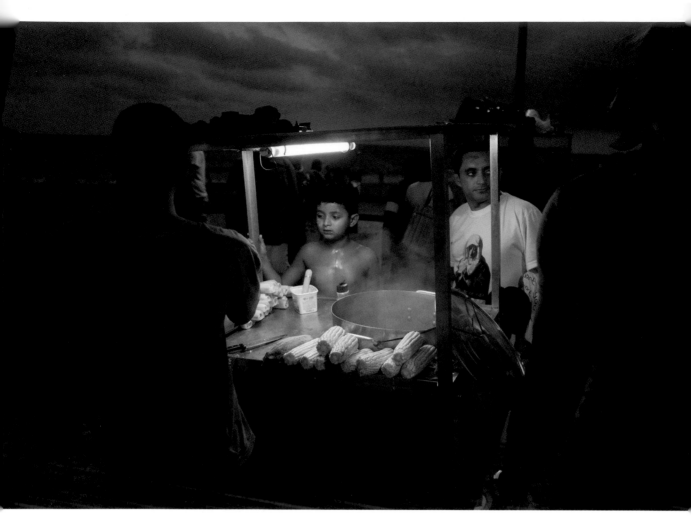

大衛・亞倫・哈維　阿爾波多爾（Arpoador）的玉米攤。巴西，里約熱內盧，2014 年
第 226 頁：**大衛・亞倫・哈維**　巴西，里約熱內盧，2011 年（局部）

「我不要固定的編排次序；我要讀者在裡面自己看到敘事可能性。」

大衛・亞倫・哈維

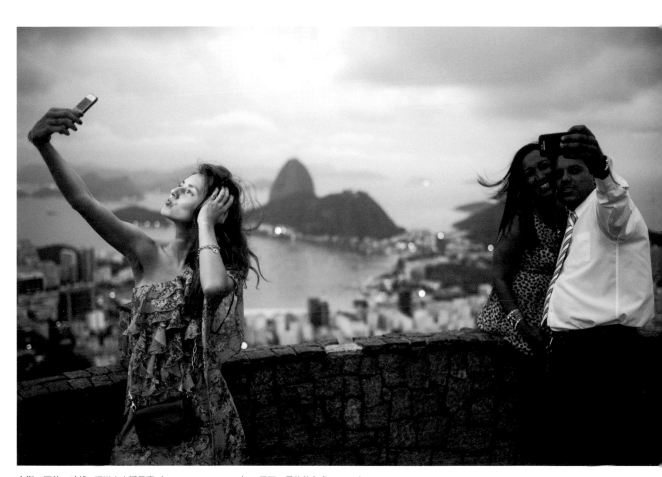

大衛・亞倫・哈維　瑪塔夫人觀景臺（Mirante Dona Marta）。巴西，里約熱內盧，2015 年

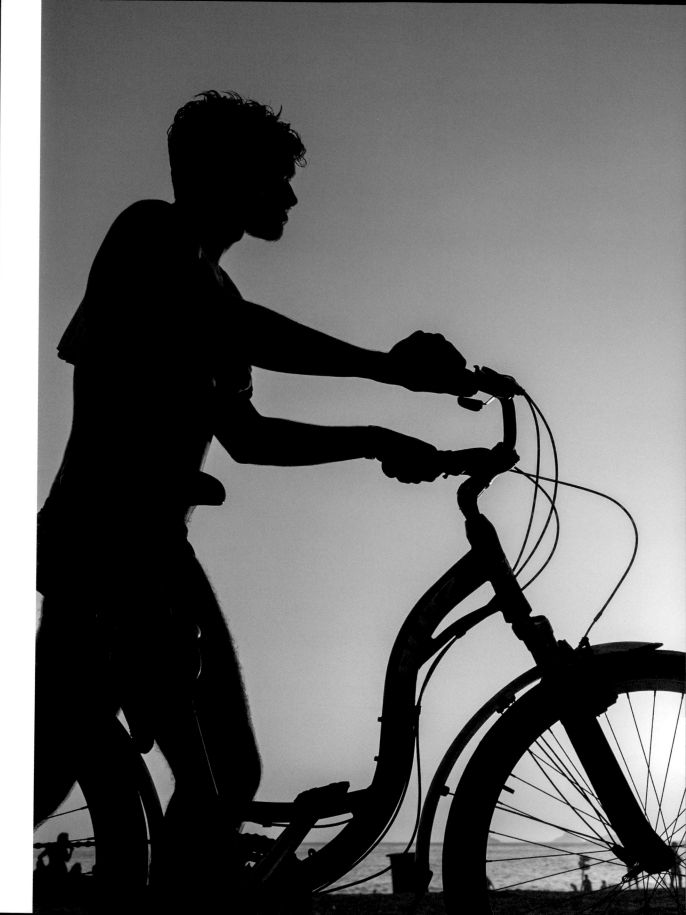

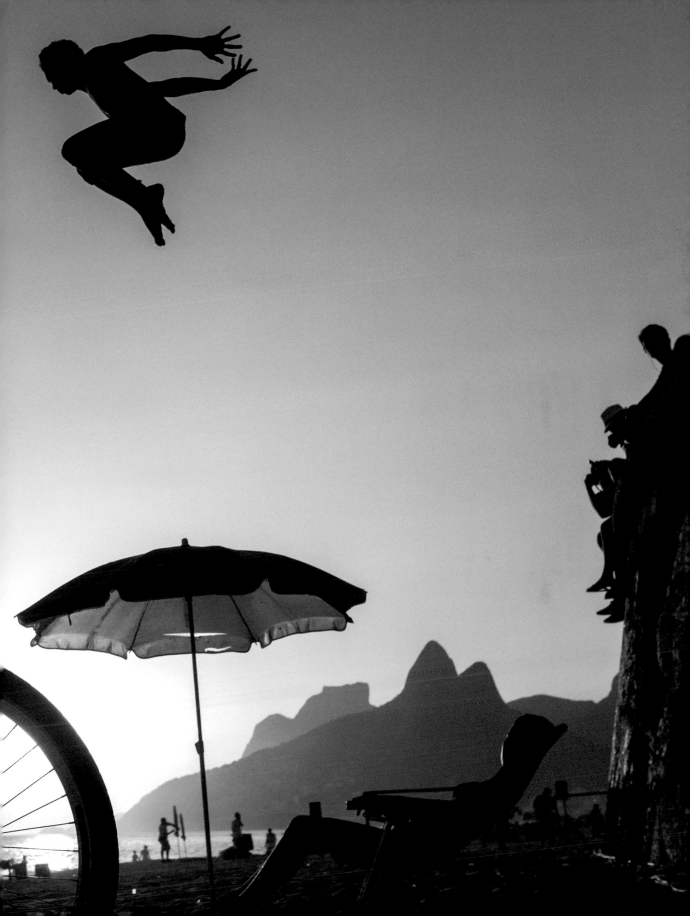

大衛・亞倫・哈維　巴西，里約熱內盧，2011 年
第 230-231 頁：**大衛・亞倫・哈維**　伊帕內瑪（Ipanema）海灘。巴西，里約熱內盧，2014 年（局部）

「里約大家已經拍到爛，我必須找到不一樣的東西⋯⋯所以我花了幾個月打進里約社會的各種圈子。」

大衛・亞倫・哈維

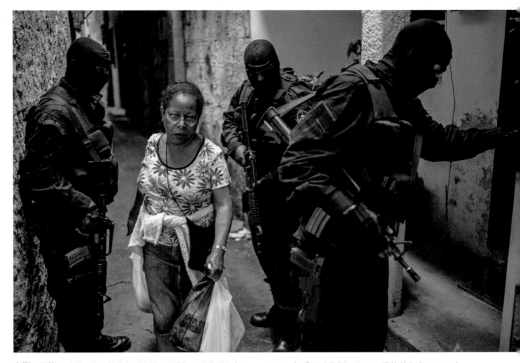

大衛・亞倫・哈維 特種警察部隊在塔瓦雷斯・巴斯托斯（Tavares Bastos）貧民窟集訓。巴西，里約熱內盧，2010 年

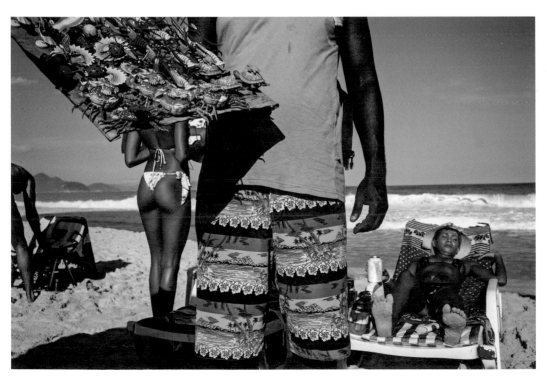

大衛・亞倫・哈維 巴西，里約熱內盧，2011 年

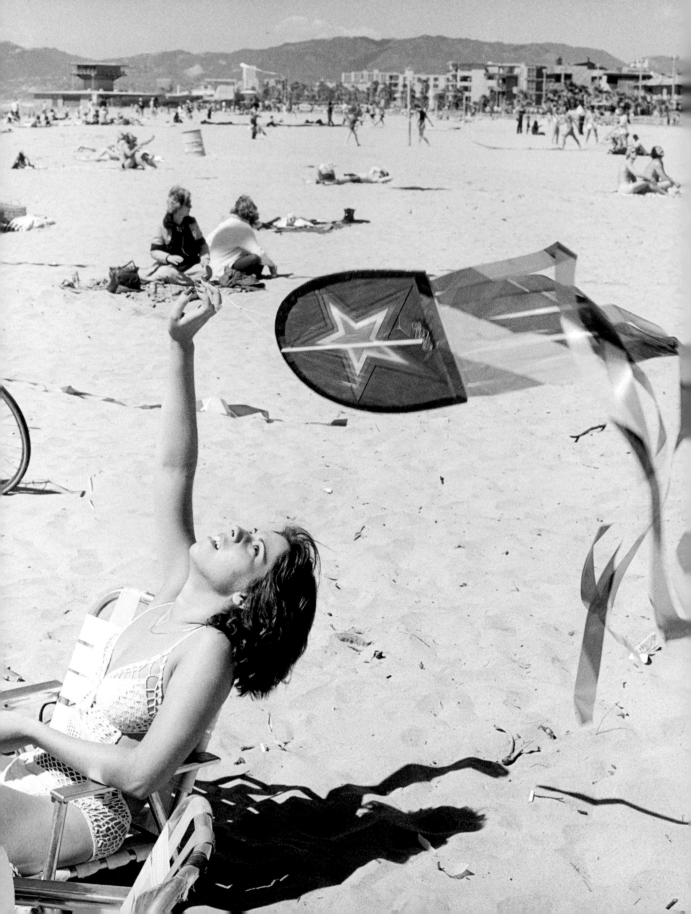

大衛・赫恩 DAVID HURN

大衛・赫恩這位以身為威爾斯人為傲的攝影師，過去五十多年來一直是馬格蘭的忠貞分子。

如果攝影是一種團隊運動，那麼赫恩就是馬格蘭的總教練。赫恩是自學成才的攝影師，職業生涯充滿傳奇，且形態多變：1956 年，他年僅 21 歲時拍了匈牙利革命，後來發表在《生活》（Life）雜誌上；1960 年代，他拍下了史恩・康納萊（Sean Connery）、珍・芳達（Jane Fonda）等好萊塢明星的經典劇照；1973 年，他在威爾斯的紐波特（Newport）創辦了紀實攝影學院；他與比爾・傑（Bill Jay）合著的《論成為一名攝影師》（On Being a Photographer），是馬格蘭很多年輕攝影師經常大量引用的參考書。

近年來，赫恩把目光轉回家鄉，出版了幾本攝影集描寫現代威爾斯生活的各種面向，不過他反覆拍攝的一個主題，是英國人對海灘的熱愛。從潔白的沙灘眺望海景，是生活中的一大樂事，而赫恩有大量作品是拍攝世界各地的海濱度假區。「我開始拍海灘和度假的人，因為我喜歡呈現大家玩得很開心、丟下所有拘束的樣子。」赫恩說，「早在 1963 年，我在肯特郡拍海濱城市赫恩貝（Herne Bay）的時候……我就覺得我跟一位很棒的攝影師叫做保羅・馬丁（Paul Martin）是同一路的，他在 1892 年拍過大雅茅斯（Great Yarmouth）。在我看來，度假主題的照片沒有比他那組作品拍得更好的。」

赫恩有幾張最好的海邊照片，是在加州海濱社區威尼斯比奇（Venice Beach）拍的，介紹他來這裡拍攝的是另一位街頭攝影傳奇人物。「那時是 1980 年代初，蓋利・溫諾格蘭在洛杉磯，我去他家住了一陣子……他常常在威尼斯比奇拍照……和他一起出去拍照很好玩。有一個關於蓋利的傳言是說他用單手拍照，根本不構圖，這完全是胡說八道。你如果拿他的底片印樣來看，會發現結構嚴謹得不得了，看得出他在設法逼近的那張照片是什麼樣子，布列松的印樣也是這樣。」

儘管已經高齡八十好幾，赫恩還是繼續在工作，本文撰寫的時候他正計畫重訪 1960 年代拍過的幾個地中海地區。他最近也加入 Instagram，利用這個社交平臺展示他的精采作品，同時寫一些勉勵的話給有志攝影者打氣。他最近有一則貼文放了一對情侶的照片，背景是威爾斯的巴里海濱（Barry Island）。「這張照片曾用在格林威治國家航海博物館（National Maritime Museum）的『美麗的英國海濱』（The Great British Seaside，2018 年）展覽海報上，」赫恩說，「而社交媒體很神奇，我拍的這對情侶找到了，事隔 37 年，他們已經不在一起，但還是朋友。我很期待有機會和他們共進午餐，送給他們每人一張相片留念。」

這種慷慨的精神可作為赫恩攝影生涯的標誌。

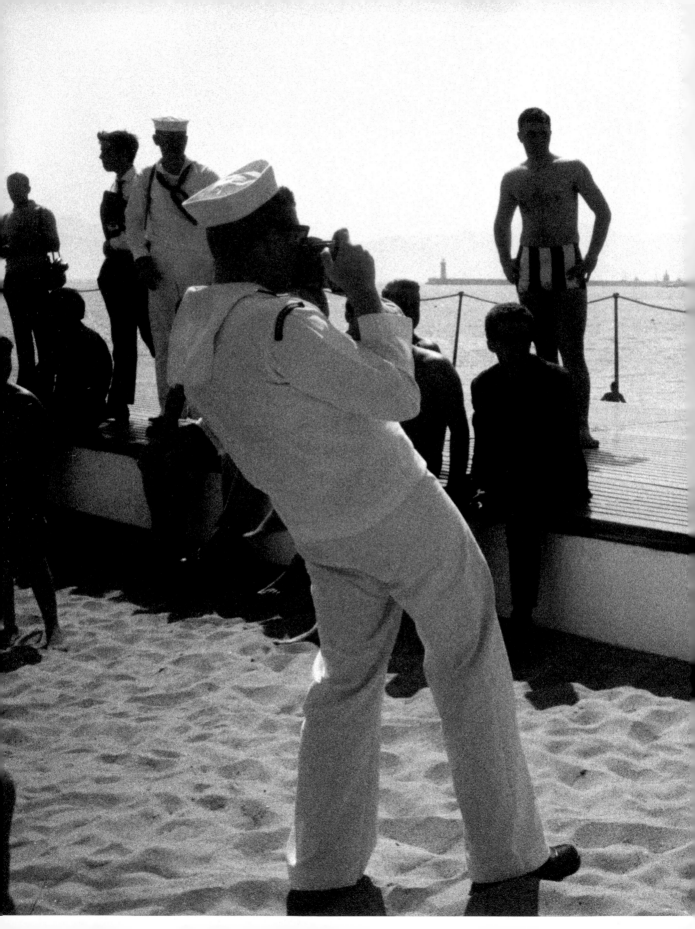

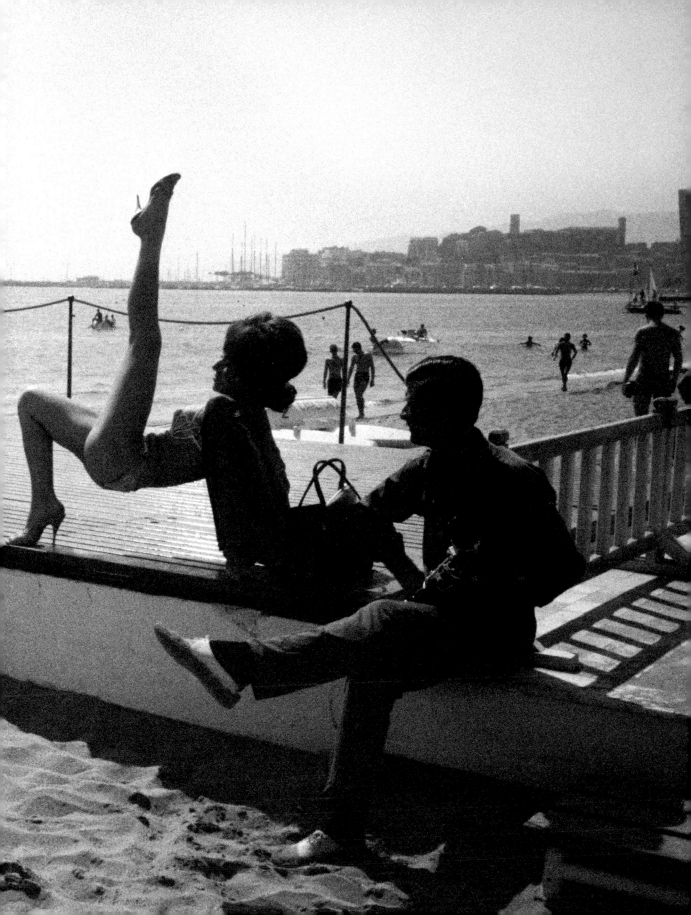

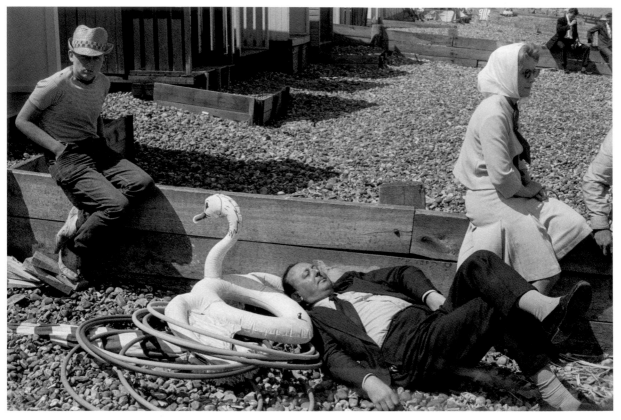

大衛・赫恩 英國，赫恩貝，1963 年
第 238-239 頁：**大衛・赫恩** 業餘攝影師在坎城影展拍攝小明星。法國，1963 年

「我喜歡呈現大家玩得很開心、丟下所有拘束的樣子。」

大衛・赫恩

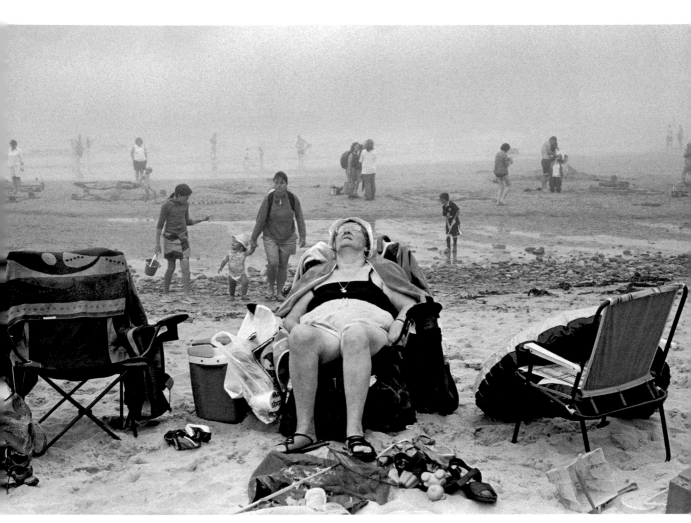

大衛・赫恩　普爾斯歐爾（Porth Oer）海灘，又名吹哨的沙（Whistling Sands）。英國，威爾斯，2004 年

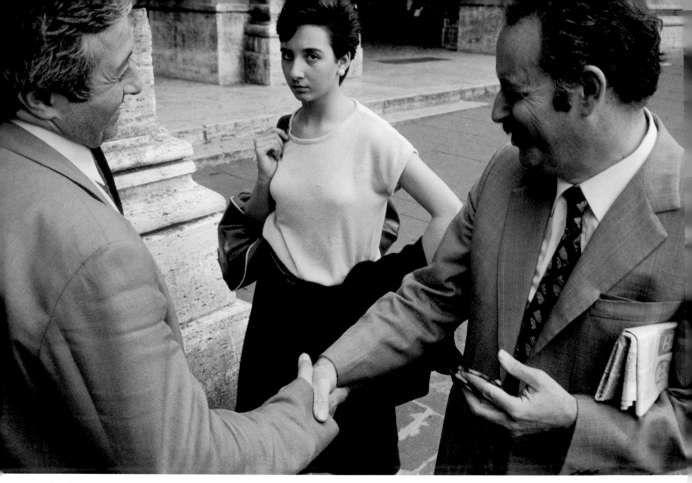

理查・卡爾瓦　卡比托利歐（Campidoglio）廣場表情狐疑的女子。義大利，羅馬，1984 年
第 242 頁：**理查・卡爾瓦**　美髮店。義大利，羅馬，1981 年（局部）

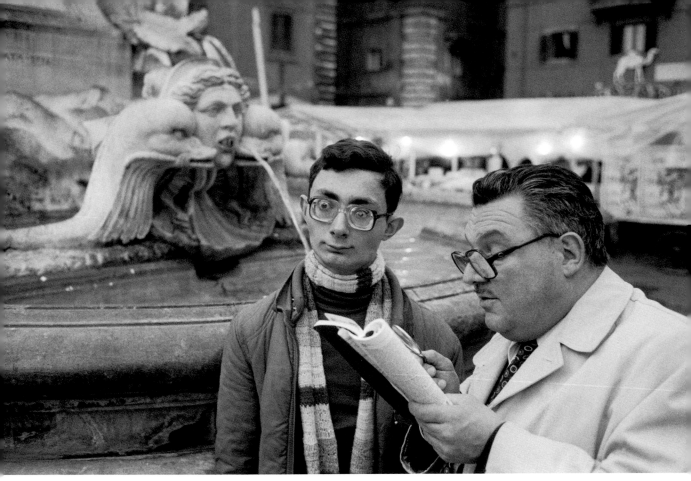

理查・卡爾瓦 羅通達廣場（Piazza della Rotonda）。義大利，羅馬，1980 年

「每個理解力強的攝影師去到陌生的新城市，看到的東西一定和住在那裡的人不一樣。」

理查・卡爾瓦

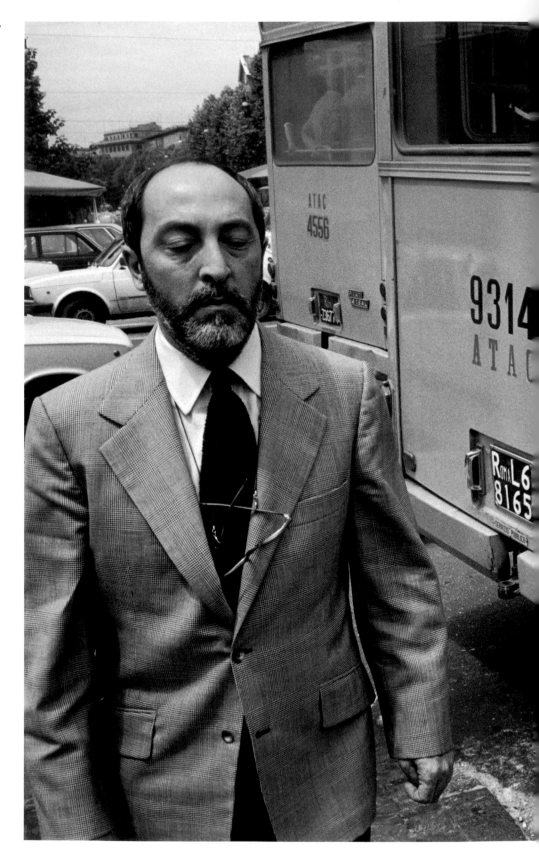

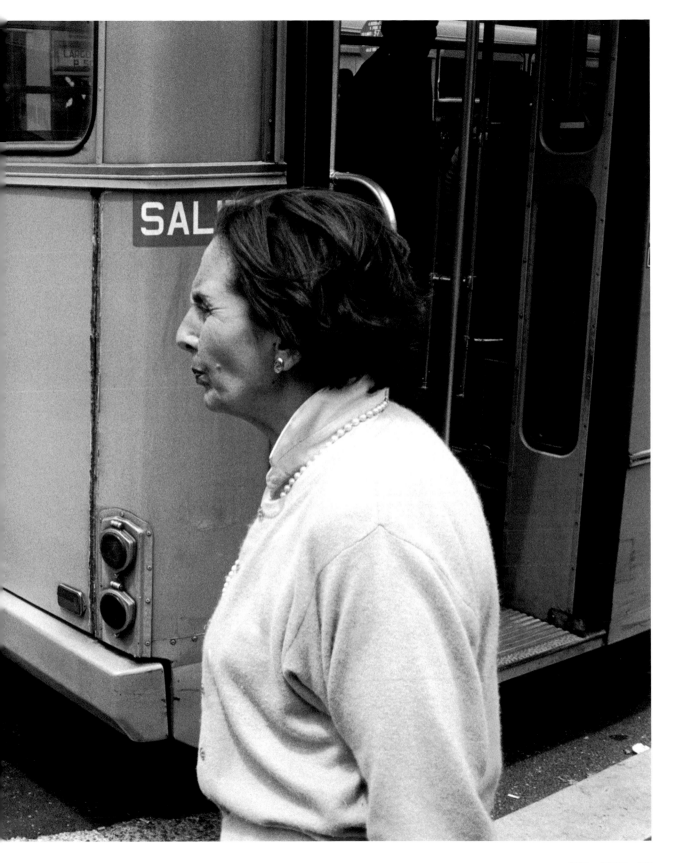

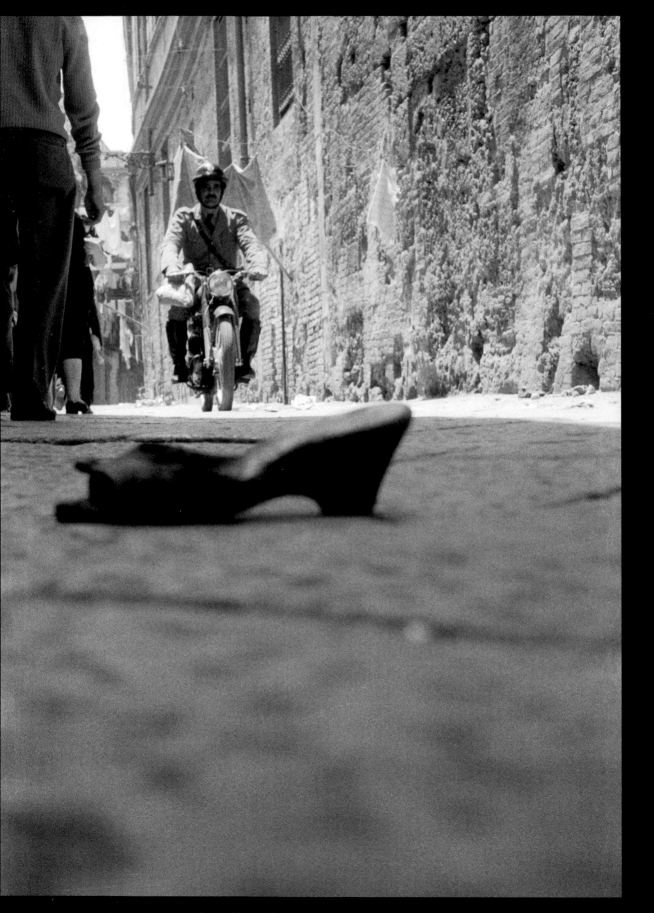

塞吉奧・拉萊因
SERGIO LARRAIN

數十年來馬格蘭培養、鼓勵、支持過許多優秀的街頭攝影師，其中在 1950、1960 年代擔任職業攝影師不到十年的智利奇才塞吉奧・拉萊因，可能是最令人費解的一位。

持平而論，「攝影師」這個頭銜並不足以完整涵蓋拉萊因的生涯軌跡，這位天生的孤獨者曾經在美國加州唸林學，他既是詩人，又是畫家、旅行家，晚年還是經常與馬格蘭同事（包括給他很大啟發的亨利・卡蒂埃—布列松）魚雁往返的多產書信作家。

拉萊因在 2012 年逝世，享年 80 歲，生前大半輩子是智利高原上的瑜伽大師和靜坐專家。不過他最讓後人永誌不忘的，是他的四本精美攝影集，和一本近年出版的回顧集——由長期與他合作的馬格蘭編輯阿格尼絲・希爾（Agnès Sire）編撰——讓我們得以一窺拉萊因攝影手法上獨一無二的詩意與真誠。

身為馬格蘭的一員，拉萊因對於收錢拍照這件事，說好聽一點是抱持保留的看法。他在給布列松的一封信中寫道：「我盡量只做我真正在乎的工作，唯有這樣，在攝影上我才能繼續活著……我覺得新聞工作那種一有事情發生就要撲過去的匆忙感，會破壞我對攝影的熱愛和專注。」

矛盾的是，拉萊因正是因為接了馬格蘭早期一個高難度的案子——追蹤黑手黨教父安東尼・魯梭（Anthony Russo）——在時間和範圍的限制下，才拍出迷人的西西里照片。拉萊因拍到的這位深居簡出的黑道人物肖像登上了《生活》雜誌和全球各地刊物，但是要看出他畢生追求的藝術，就要從他在巴勒摩（Palermo）、科利奧尼（Corleone）和烏斯提卡（Ustica）街頭拍攝的一系列作品中尋找：畫面中籠罩著死亡、哀悼、兒童的純真、腐敗的影子，我們不由得感受到拉萊因在西西里探索時的不安，因為這個社會向來不信任背著相機一個人四處亂走、又操著外地口音的人。

來到另一塊大陸，離家鄉智利比較近的地方，拉萊因在與祕魯原住民相處時找到了啟發。本節收錄了這個系列的幾張照片，我們看到拉萊因的攝影非常「接地氣」，在字面和隱喻上都是：他趴到安地斯山脈的土地上，假裝自己是一隻流浪狗，仰望那些原住民小孩和大人，或許他有時候真的覺得自己是流浪狗。

拉萊茵對攝影十分拿手，但最後也被攝影弄得精疲力盡，尤其是因為在馬格蘭擔任攝影記者的繁重工作漸漸壓得他喘不過氣。從拉萊因放棄攝影之後寫給希爾的書信，我們比較能理解這個直覺敏銳、悲天憫人的心靈是怎麼看待攝影的：「好照片是出於美善的狀態，」拉萊因寫道，「擺脫了世俗常規的束縛，美善就會自然流露，像一個孩子剛開始探索世界那樣自由。你會覺得到處都是驚奇，彷彿第一次看見這個世界。」

每一位攝影愛好者，特別是想要精通街頭攝影的人，都能從拉萊因的話中受益，不過他對求好心切的攝影者提出的警告同樣值得參考：「永遠不要強求，否則畫面就會失去詩意。按照自己的喜好去拍，不要考慮別的。你就是生活，生活就是你的選擇。」

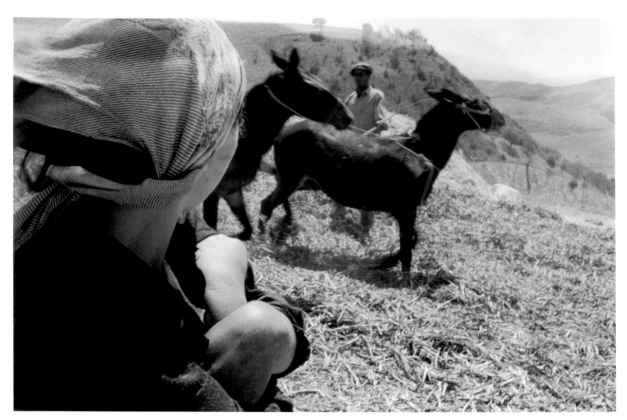

塞吉奧・拉萊因　義大利，西西里，1959 年
第 250 頁：**塞吉奧・拉萊因**　義大利，西西里，巴勒摩，1959 年
右頁：**塞吉奧・拉萊因**　村民到鎮上參加週日上午的彌撒和市集。祕魯，皮薩克（Pisac），1960 年

「永遠不要強求，否則畫面就會失去詩意。按照自己的喜好去拍，不要考慮別的。」

塞吉奧・拉萊因

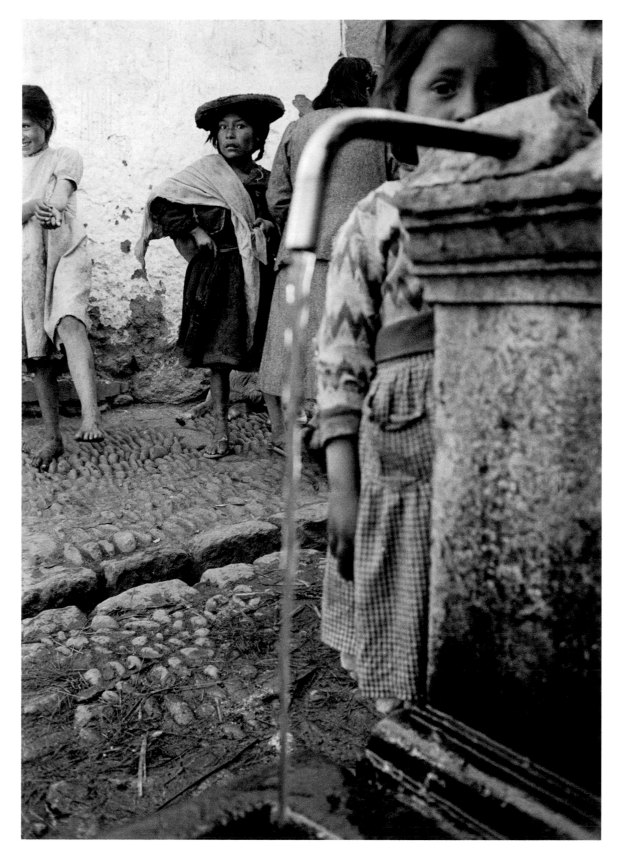

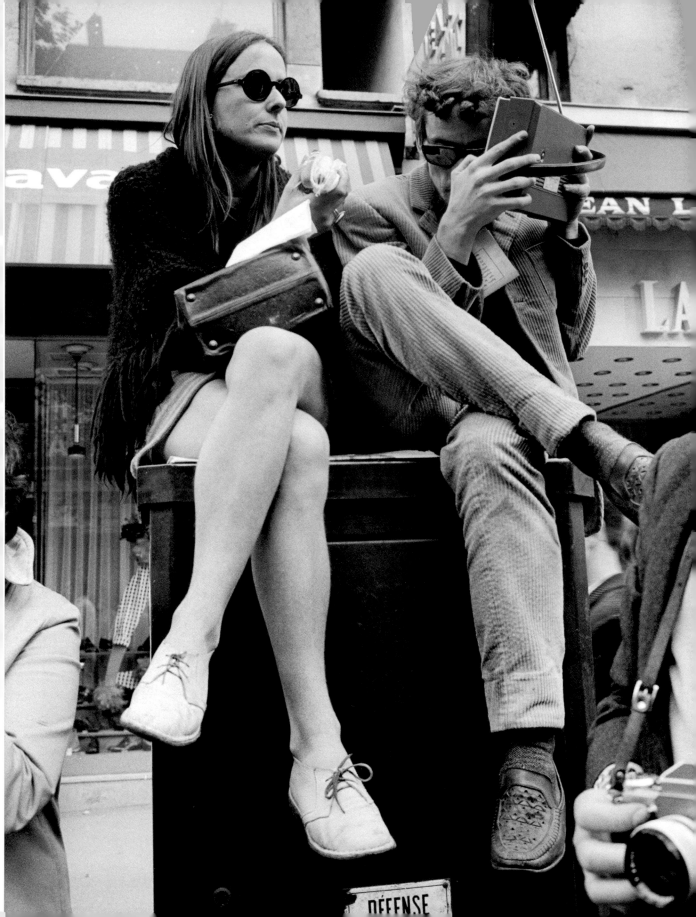

HOW THEY SHOT
怎麼拍

巴黎
PARIS

勒內・布里　盧森堡公園。法國，巴黎
第 258 頁：古・勒・蓋萊克（Guy Le

漫遊者、心理地理
分子發明的這些種
頭攝影的藝術，發

一百五十多年來，巴黎市民一直
他們就像住在一齣表演裡。漂亮
用的，拱廊商業街是給人瀏覽櫥
就考慮到週末市民會來這裡聊
相機的感光能力快到足夠把巴黎
或底片上，馬上就有攝影師迫不
迷你風景，以及其他各式各樣的
頭攝影的旗幟或許已被一些更浪
頭攝影者要是有機會選擇一個地
照個幾天，大概很少有人會不想

　　把這座「光之城」當作家園
師，都是一些傳奇人物：尤金
迦克—昂利·拉蒂格（Jacque
塞、安德烈·柯特茲、侯貝·杜
Ronis）、愛德華·布巴（Édo
德埃爾斯肯（Ed van der Elske
特色的巴黎作品，把巴黎街頭
到神話般的地位：巴黎大堂（
老粗、盧森堡公園（Jardin du I
塞納河畔玩耍的孩子、巴黎聖
員⋯⋯以及許許多多經典意象
畫上等號。

　　當然這場視覺盛宴也少
容。瑞士籍攝影記者勒內·布
下的古巴聞名，但他大半輩子
黎各區。1950 年，他拍到一個
手裡拿著一條和他一樣高的長
築物，可能是母親正在吩咐他
布里深情刻畫的這座城市，著
國化的未來。

　　亨利·卡蒂埃—布列松謝
為他一年中往往有幾個月都
力放在從人道角度記錄殖民
他拍攝巴黎的照片有近千張
的攝影前輩那樣，出版過以

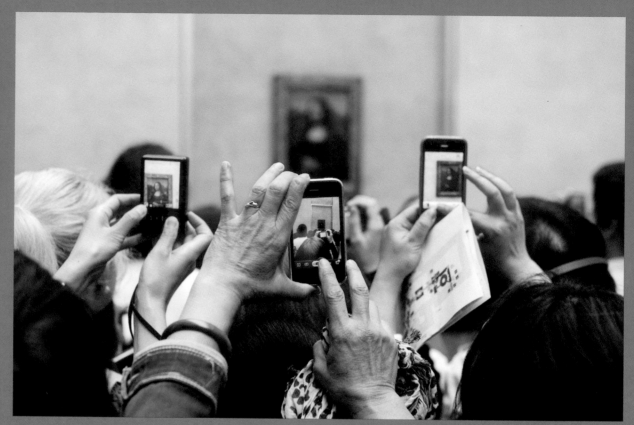

馬丁·帕爾　羅浮宮。法國，巴黎，2012 年

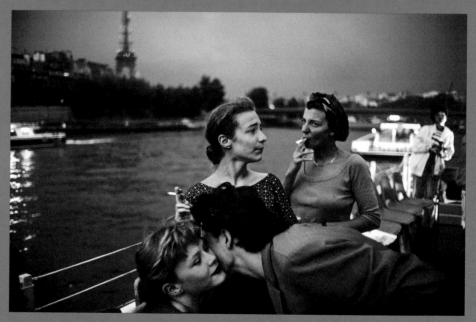

大衛·亞倫·哈維　遊塞納河的法國青少年。法國，巴黎，1988 年

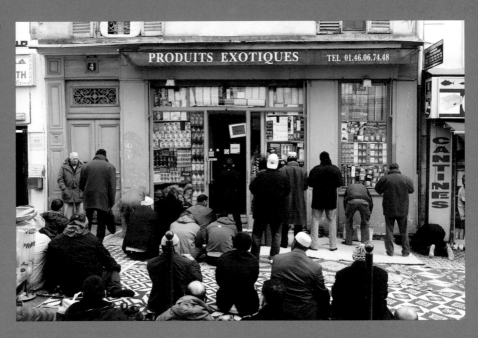

馬丁・帕爾　古得多街上參加禮拜的
信徒。法國，巴黎，2011 年

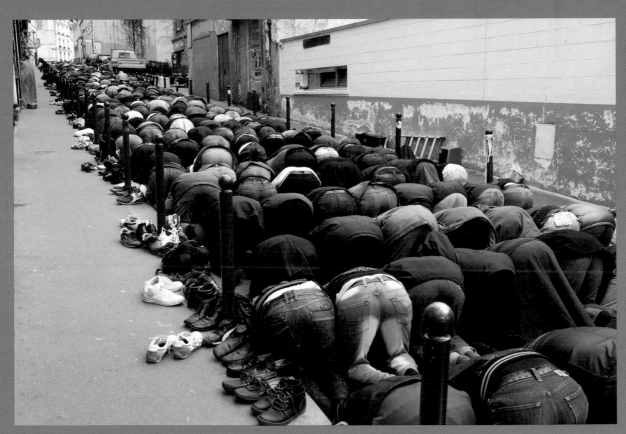

馬丁・帕爾　古得多街上參加禮拜的信徒。法國，巴黎，2011 年

派崔克・札克曼　田原桂一的照片投影在商品交易所的建築上。法國，巴黎，2003 年

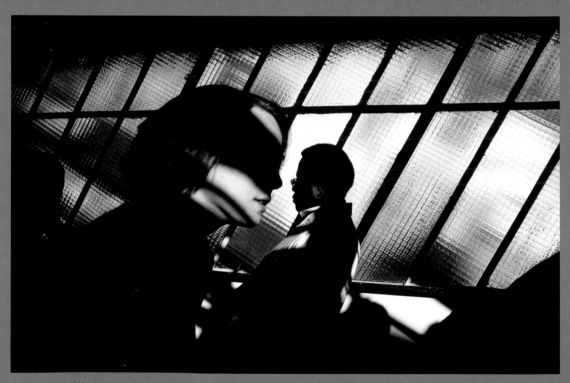

古奧爾圭・平卡索夫　法國，巴黎，1997 年

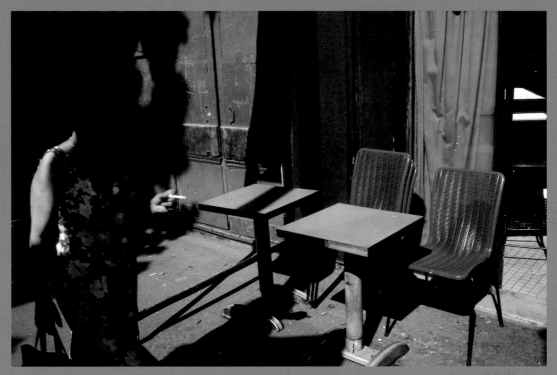

哈利・格魯亞特　街景。法國，巴黎，1985 年

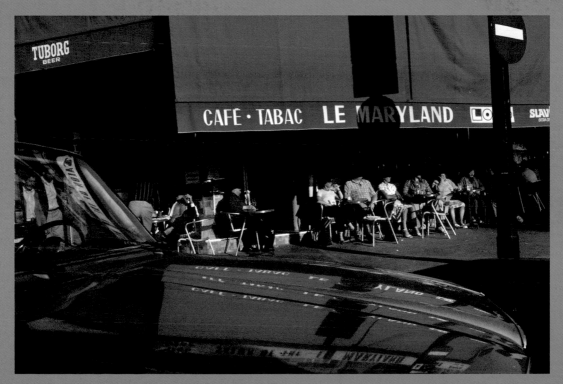

哈利・格魯亞特　拉法葉路（rue La Fayette）上的咖啡館。法國，巴黎，1985 年

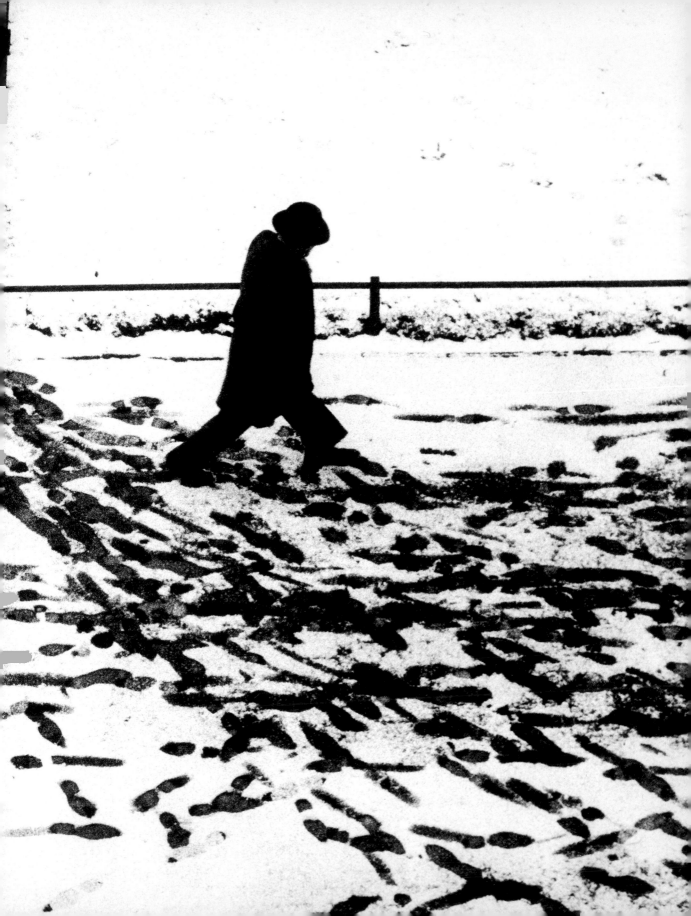

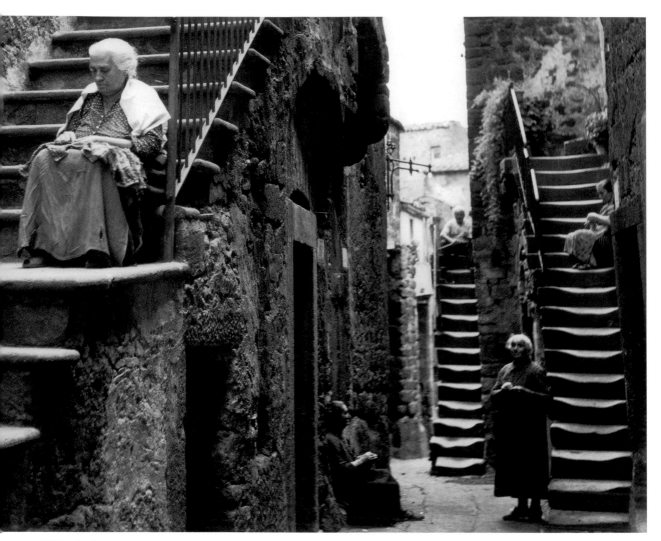

赫伯特・李斯特 義大利，博馬爾佐（Bomarzo），1952 年
第 276-277 頁：**赫伯特・李斯特** 德國，慕尼黑，1953 年

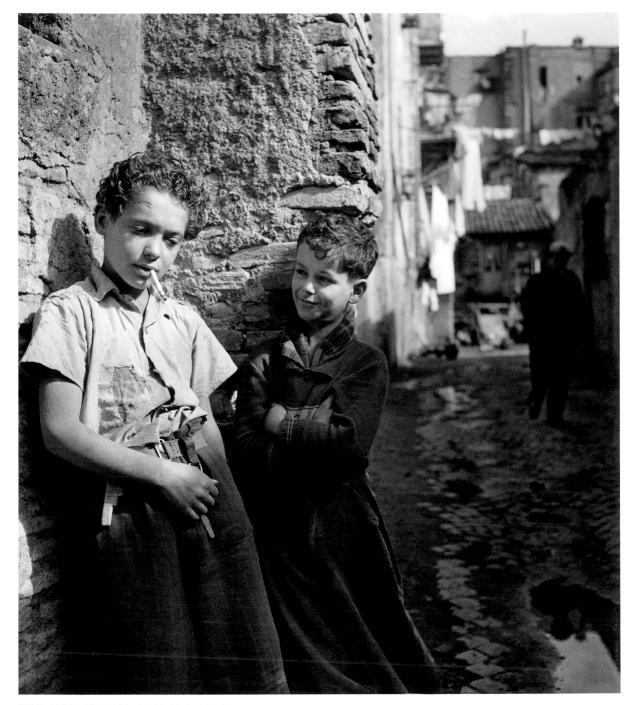

赫伯特・李斯特 越臺伯河區。義大利，羅馬，1939 年

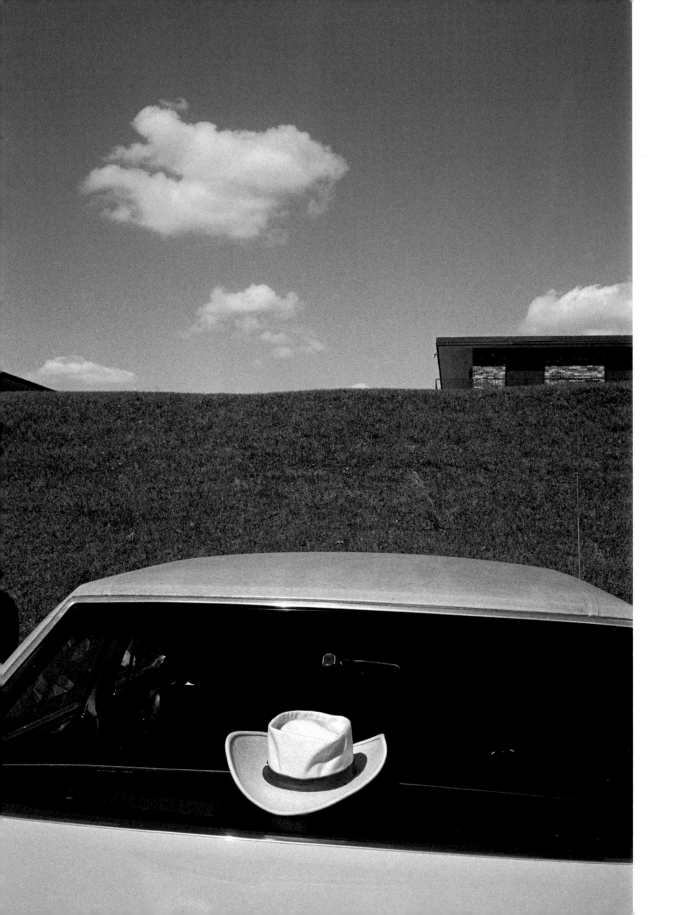

康斯坦丁・馬諾斯
CONSTANTINE MANOS

康斯坦丁・馬諾斯是馬格蘭最資深、最受敬重的會員之一，
朋友都親暱地叫他科斯塔（Costa）。

年紀已過 85 歲的馬斯諾仍在從事街頭攝影工作，偶爾會主持工作坊，把數十年的攝影智慧傳承下去，這是讓他特別開心的事。他堅定地認為從曝光到放相，都是創造一張照片需要的技藝。

馬諾斯 13 歲加入學校的攝影社，立刻就被迷住了。當時負責管理這個社團的是一位要求很高的老師，教導他一套嚴格的攝影紀律，至今他仍然堅守那些紀律。一直到不久前，暗房工作——自己沖片、自己放相——都還是他攝影工作中很重要的部分。「我覺得在整個過程結束後，能有東西拿在手上是很棒的事。」馬諾斯說，「我知道有很多攝影師在 Instagram 上展示作品，我是一點都不會想那樣做。我覺得大家都忘了照片是實物，要印成書或放進漂亮的相框裡掛起來才是最好看的。」

馬諾斯早期的一組作品是在 1964 年深入鐵幕背後拍攝的莫斯科，他當時接了一個公民交流計畫的拍攝任務，計畫的目的是把美國專業人士介紹給俄羅斯的同業。他每天拍完上午的交流會議，下午就跑到街上去，只用一臺徠卡相機和黑白底片拍個不停。「我穿一套很寬鬆的灰色西裝，和一雙笨重的俄羅斯樣式鞋子，」馬諾斯回憶道，「這樣我看起來有點像俄羅斯人，別人就不會管我在做什麼……在莫斯科的那兩個星期，好像沒人知道我不是本地人。」

將近 30 年後，馬諾斯仍然使用黑白底片拍攝個人作品，但是也開始覺得有必要做點新鮮事，於是決定改用 Kodachrome 底片，並在美國尋找拍攝主題。他到邁阿密比奇（Miami Beach）、紐奧良（New Orleans）、威尼斯比奇這些居民沒那麼拘謹的地方，沉浸在速食、海灘木棧道和曬得黝黑的軀體之間，尋找可能出現的快門機會。這些照片後來結集成 1995 年出版的《美國色彩》（American Color），以及 2010 年出版的續集《美國色彩二》（American Color 2）。

「《美國色彩》是我很大的突破，」馬諾斯說，「我厭倦了自己的黑白作品，想徹底改變方向。去這些地方都不是出任務，純粹是為了自己的拍攝計畫，所以我自己出錢，有空就去想去的地方。我刻意找跟以前不一樣的畫面，內容比較複雜，提出問題但不給答案。」

幾年前，馬諾斯向數位攝影屈服了，隨著高畫質數位輸出相紙的問世，他也放棄了暗房。另外，他在買了最新款的徠卡數位相機之後，又重拾了黑白攝影。儘管改變了這麼多，有一點始終如一，那就是馬諾斯堅持尋找美麗而特別的畫面，每個畫面都要有自己的生命、都是一首視覺的詩。「我又回到了基本的東西上，」馬諾斯說，「尋找令人屏息的精采瞬間，這些瞬間以前從來沒有發生過，以後也不會再發生。成功的照片永遠都是驚喜。」

「最好的照片都是驚喜，是我潛意識中一直在尋找，卻要等到突然出現在眼前才會驚覺的畫面。」

康斯坦丁・馬諾斯

康斯坦丁・馬諾斯 美國弗羅里達州，羅德岱堡（Fort Lauderdale），1997 年
第 280 頁：**康斯坦丁・馬諾斯** 美國弗羅里達州，聖奧古斯丁（St Augustine），1981 年

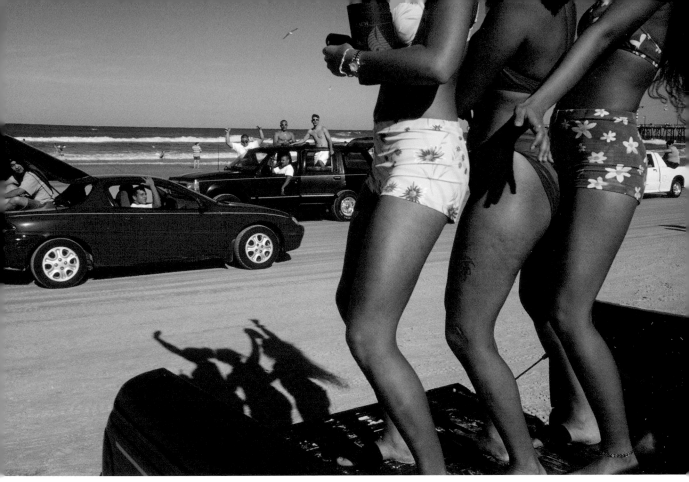

康斯坦丁・馬諾斯　美國弗羅里達州，代托納比奇（Daytona Beach），1997 年
第 284-285 頁：康斯坦丁・馬諾斯　美國弗羅里達州，代托納比奇，1997 年

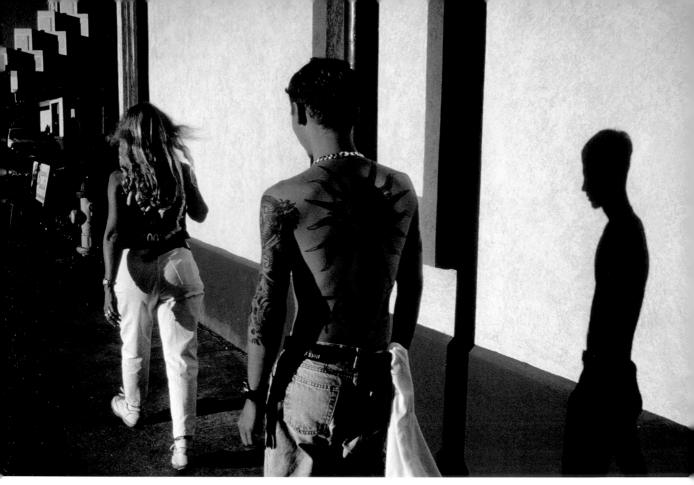

康斯坦丁·馬諾斯　美國弗羅里達州，代托納比奇，1997 年

「我最喜歡的照片總是
很複雜，總是……把答
案和解釋留給觀看者。」

康斯坦丁·馬諾斯

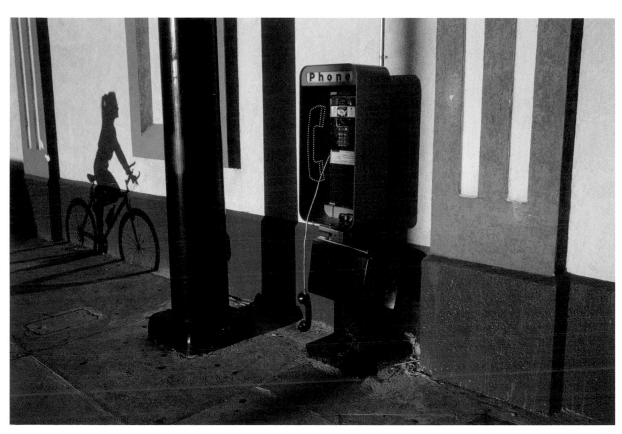

康斯坦丁・馬諾斯　美國弗羅里達州，代托納比奇，1997 年

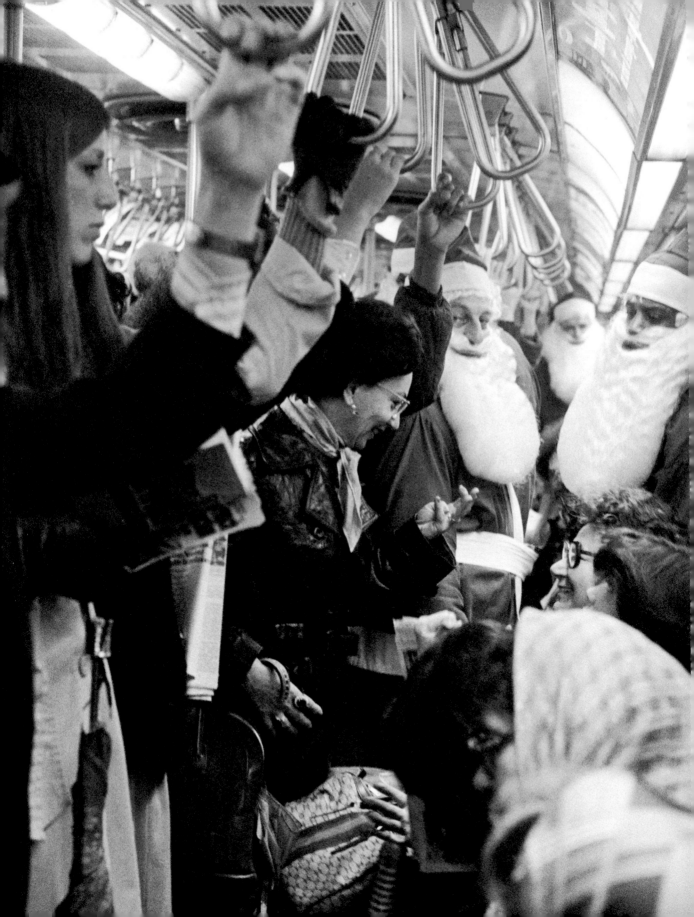

蘇珊·梅塞拉斯
SUSAN MEISELAS

蘇珊·梅塞拉斯的攝影生涯由始至終都體現出對社會邊緣人的關懷，以及堅信攝影可以輔助社會公義的信念。

梅塞拉斯出生於美國馬里蘭州的巴爾的摩，曾在公立學校教授攝影，她以紀實方式拍攝特定群體之後，會給對方看她的作品，並且一直很關心如何透過攝影讓自己和公眾認識那些因階級、種族或性別被邊緣化的人。

一般人很難想像打扮成耶誕老人的男性會是邊緣人，然而 1976 年歲末，梅塞拉斯住在曼哈頓的小義大利的時候，留意到她的街區（在包厘街附近）有一群穿著大紅色的毛呢外套、戴雪白鬍鬚的男人，正往住宅區的方向漸行漸遠。她在好奇心驅使之下一探究竟，發現這些男人平常住在遊民收容所，原來是趁歲末節日出來募款。

「我差不多是在 1976 年的感恩節左右，在我住處附近碰到這群扮成耶誕老人的男人。他們先在收容所的飯廳穿上耶誕老人裝，再沿第五大道走到曼哈頓中城，幫資助遊民收容所的美國志工協會（Volunteers of America）募款。這些人大多數有酗酒問題，來自破碎的家庭，我花了三個星期跟著他們挨家挨戶募捐，一大早出門，直到天黑才回到收容所……我覺得很有趣，這些人扮裝之後，可以活在幻想的世界裡，捐款的人並不知道他們的背景。」

這個自發的拍攝計畫發生在梅塞拉斯加入馬格蘭之前，當時她也還沒前往中美洲拍攝尼加拉瓜和薩爾瓦多人民反抗專制政權的運動，那是她打響自主攝影師名號的代表作。她當時還剛拍完一組備受好評的作品，主題是新英格蘭的花車脫衣舞孃。

「我當時一直在想，制服對某些人有保護作用：有人可以利用扮裝，向世人展現功能性的自我，而不是完整的自我。花車脫衣舞孃是這樣，打扮成耶誕老人的遊民也是這樣。我本來想繼續跟拍那群男人，看看他們在耶誕假期以外的日子是怎麼過，可是接下來就發生了中美洲的動亂，把我帶到完全不同的方向。現在，曼哈頓那一帶完全變了，收容所幾乎都變成博物館、高級飯店和名牌店，這真的很諷刺。」

梅塞拉斯從 1970 年代至今的作品，大多屬於比較有社會意識的紀實類，一路以來讓她入圍了不少知名攝影大獎，不過，她對於和自己居住在同一個城市裡的人，也有濃厚的興趣。在千禧年即將到來的時候，梅塞拉斯接到一項拍攝案，背景必須是紐約街道，但是主題她可以自行設定，於是她決定透過一系列抓拍的全景照，探索女性如何打發時間，尤其是閒暇的時間。

「這個案子的範圍很廣，我知道我想找藉口在街上走來走去、到處觀察，可是要找到合適的相機片幅和主題，才能跟蓋利·溫諾格蘭和羅伯·法蘭克經典的紐約街頭攝影作品有所區隔。他們的作品是真正的街頭照片，以標準的街頭攝影來說，我要在形式上的元素之間找到並置關係和違和感，但這真的很難，因為用全景相機有很大的畫面需要填滿。這是很好的挑戰，強迫我每天走遍大街小巷，提高我觀察的強度，增加了我看到的層次。」

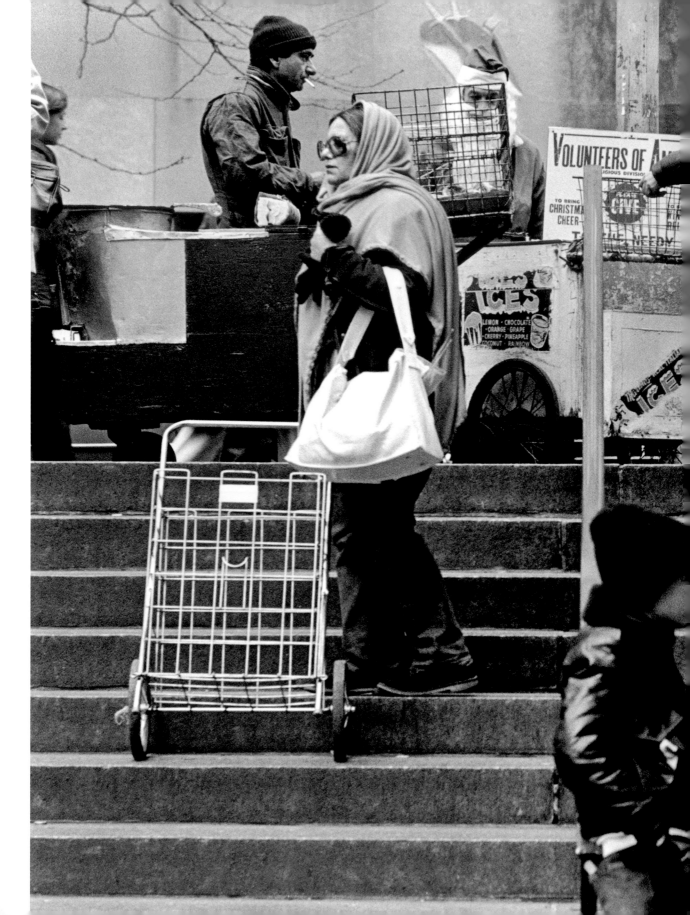

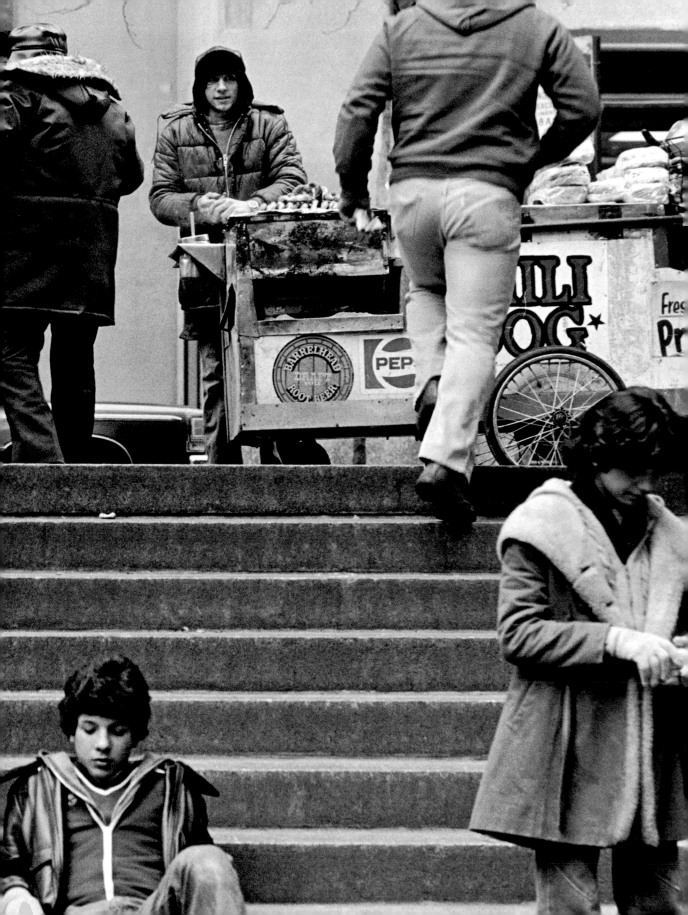

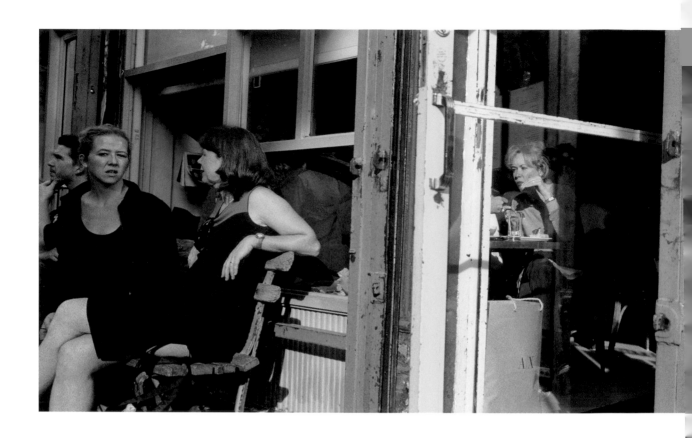

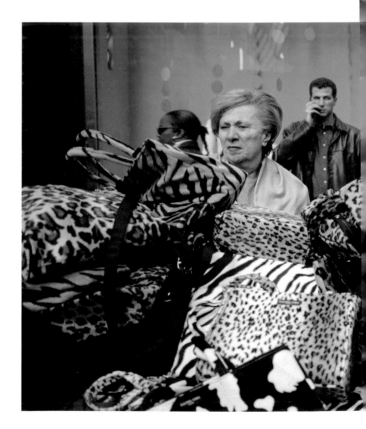

蘇珊・梅塞拉斯　第五大道。美國紐約州，紐約市，1999 年

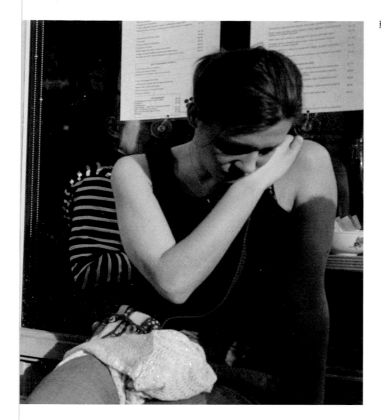

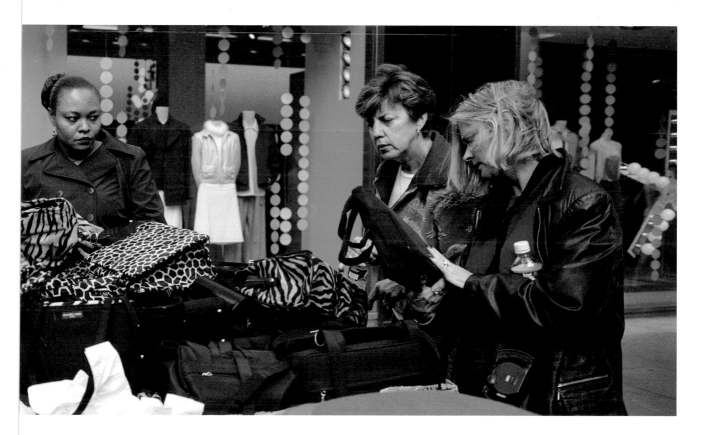

特倫特・帕克
TRENT PARKE

不妨到你最喜歡的街頭攝影網站去問問看，你很快就會發現，
出身澳洲南部大城阿得雷德（Adelaide）的特倫特・帕克，
是公認全世界最有創造力的街頭攝影師之一。

帕克是革命性的人物，不只在於他的影像品質，也在於他一直不懈怠地試驗攝影技術的邊界。他持續把視角、快門速度、曝光方式推到極限，以探索攝影媒材的表現性。對帕克來說，光不僅僅是照明的來源，還是用來創造效果的元素。

帕克在 2013 年進行了一項名為《相機就是神》（The Camera Is God）的拍攝計畫，在阿得雷德的威廉國王大街一處街角，架起三角架和底片相機，拍攝傍晚尖峰時段的通勤族，連續拍了將近一年。他把鏡頭對準心事重重的都市人，利用快門線隨機拍下大量模糊晃動、粒子又粗的影像。這些照片經過挑選，以大型多宮格的形式展出，備受好評。

「我的主題大部分跟時間的概念有關：街角稍縱即逝的瞬間，多麼像一個人短暫的一生。」帕克解釋，「這個計畫的名稱『相機就是神』，意思很明顯是指代表全知的上帝之眼，並點出我們活在一個人人都是攝影師，什麼東西都有人看、有人拍的時代。也反映了我們日常生活的一舉一動，全都被閉路電視監視器記錄了下來。」

「我在同一個街角、同一個時段拍了一年，看著同樣的人分秒不差地來了又走，好像被困在詭異的時間錯位裡⋯⋯我會按下快門，一口氣拍完一卷底片，快門速度在四到八秒之間，任由相機連續拍攝⋯⋯所以只要走進鏡頭裡的人都會被拍下來。運氣好的時候，一天可以拍完 30 卷左右，回到家人工沖印完，開始編排，仔細分析裡面的人，好像在分析全人類一樣。」

「雖然我一直都用底片，但要不是有數位技術，我也不可能創作這些照片。這些是用 35mm 底片拍的，然後用高解析掃描器掃描，我〔才有可能〕用這麼小一張負片，把顆粒放大到這麼極端的比例。我永遠不可能在暗房做出這種效果⋯⋯數位技術讓我有辦法創作這些照片，不過也是因為結合了傳統方法才行。」

「雖然我在街上拍照快 20 年了⋯⋯每天還是得強迫自己出門，尤其現在大家都已經知道我在拍他們。我碰到的反應各式各樣都有，完全沒辦法預料，從皺起眉頭一臉不悅⋯⋯到擺出肌肉男的姿勢、舞臺等級的個人表演等。街頭就是這樣，相機只是讓它無所遁形。」

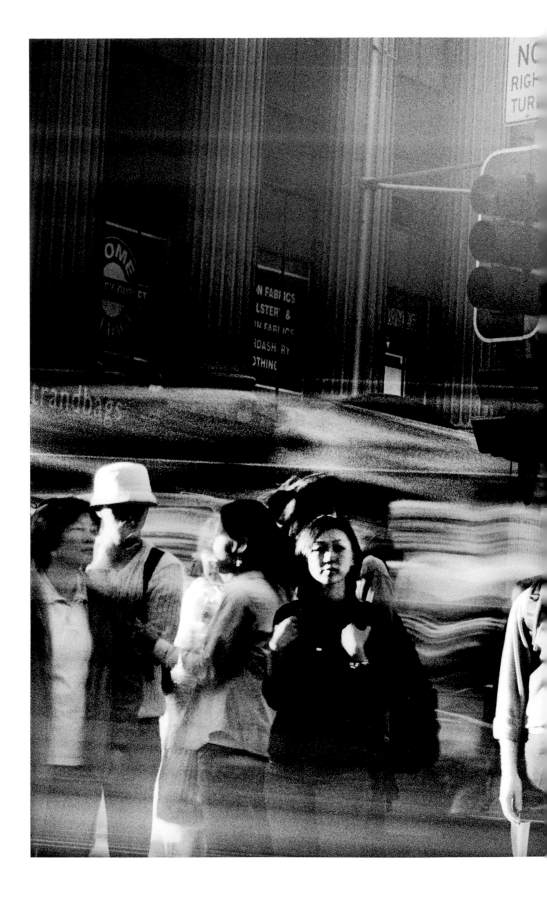

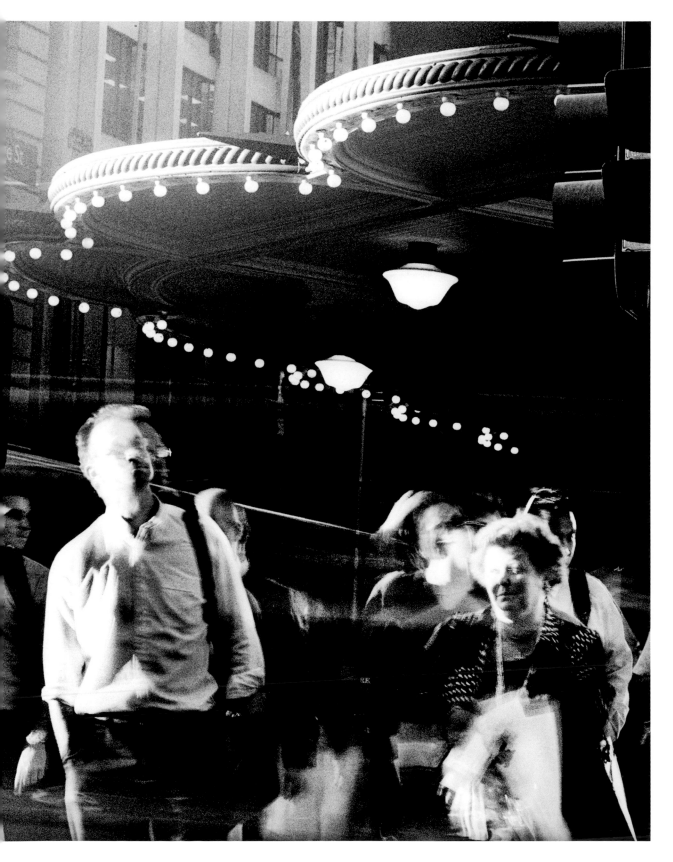

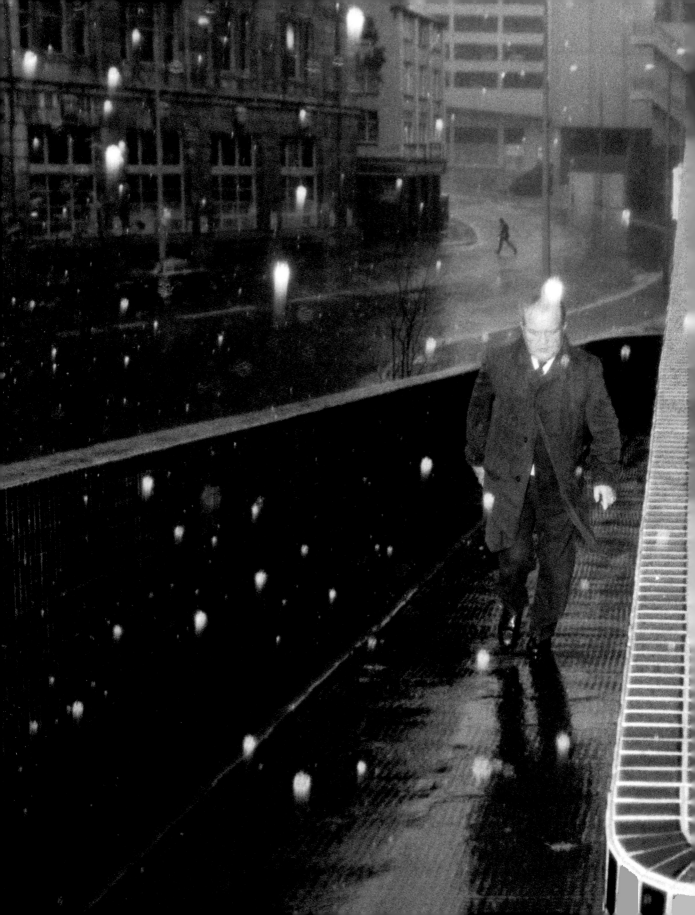

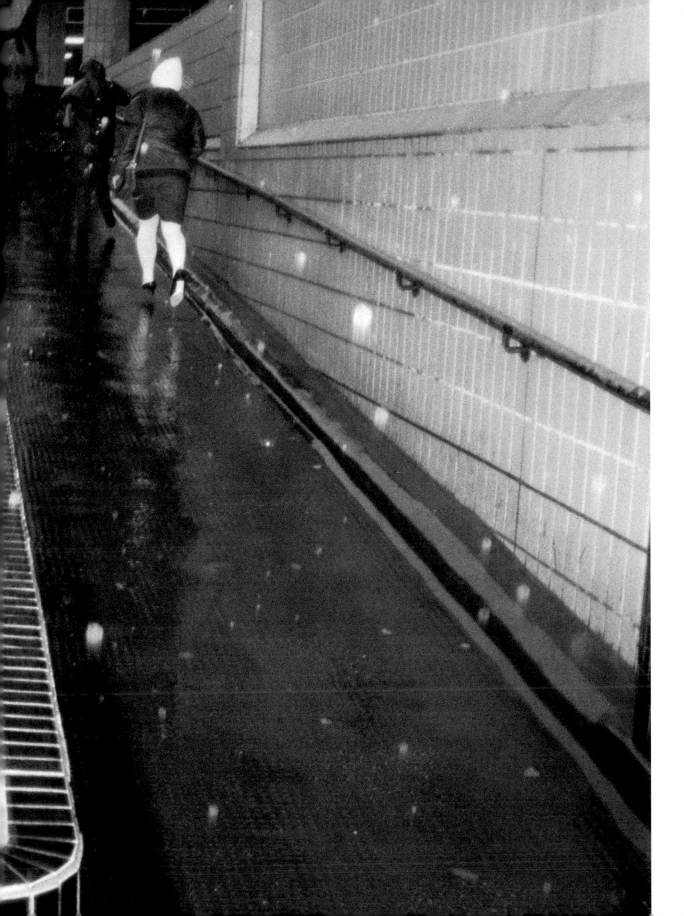

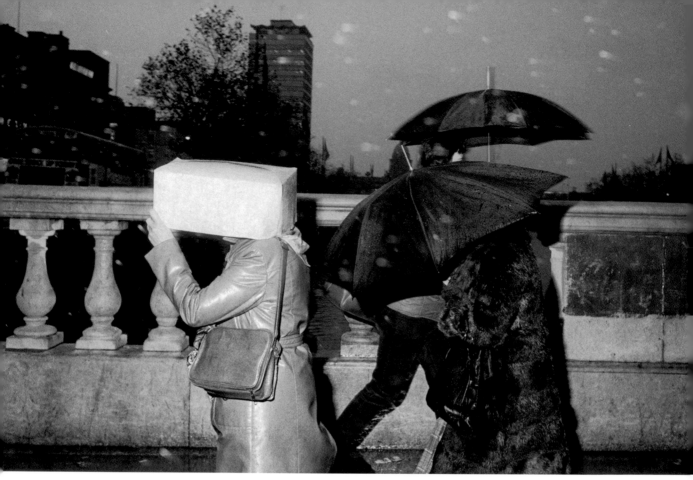

馬丁・帕爾 奧康奈爾橋（O'Connell Bridge）。愛爾蘭，都柏林，1975 年
第 312 頁：**馬丁・帕爾** 奎因斯沃思（Quinnsworth）超市門口。愛爾蘭，斯來哥（Sligo），1982 年（局部）
第 314-315 頁：**馬丁・帕爾** 阿戴爾購物中心（Arndale Centre）。英國，曼徹斯特，1975 年

「我特別喜歡探索平淡、
單調、無聊的東西。」

馬丁・帕爾

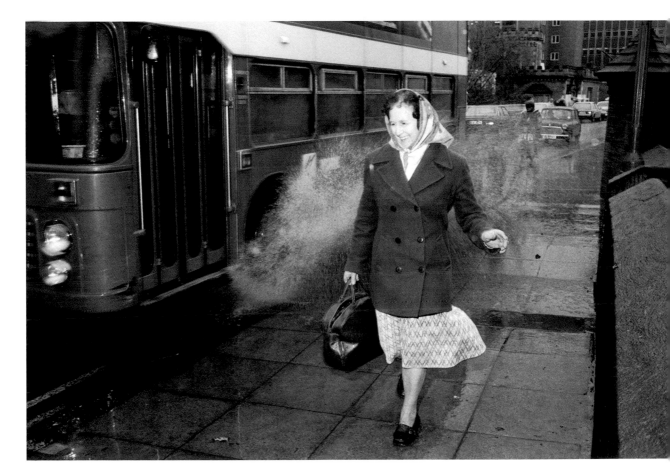

馬丁・帕爾　英國，約克（York），1981 年

馬丁·帕爾　聖喬治節
遊行。英國，西布朗維
奇，2010 年

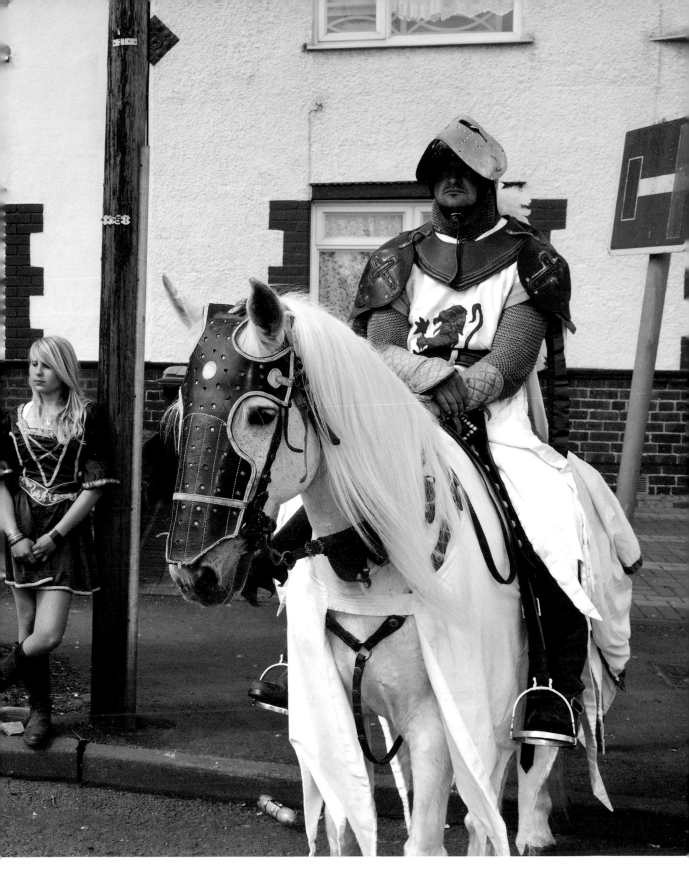

HOW THEY SHOT

怎麼拍

東京
TOKYO

多年來，已有無數攝影師在澀谷、新宿、原宿等著名區域的擁擠街道和狹窄巷弄中拍照，對東京這個超級大都會展現出強烈的拍攝慾。

東京優秀的在地攝影師如森山大道、金村修、深瀨昌久、北島敬三等人，早已拍下大量東京和東京人的照片，創作出風格特異、手法精湛的作品，以展覽和攝影集的形式發表；近幾十年來，許多海外攝影師也紛紛加入他們探索東京的行列。

在馬格蘭設有辦事處的四個城市中，東京是人口最稠密、最有未來感，在某方面來說也最難透過相機給予定位的城市。它有 3700 萬人口，聚居在第二次世界大戰時幾乎全毀的都會地區，戰後至今的重建與擴張，使整個城市進入一種不斷在形成中的狀態。在倫敦、巴黎這些視覺形象十分強大且經久不變的城市中，有些街頭攝影者想要拍出自己的觀點時會一直遇到難題，但來到東京就完全不一樣：這裡沒有一貫容易辨認的都市外觀，你有機會找到大量的新鮮體驗，並和它展開交手。

馬格蘭有三位攝影師——克里斯・斯蒂爾—柏金斯、雅各・奧・索博爾（Jacob Aue Sobol）、布魯斯・吉爾登——出版過令人難忘的東京攝影集，充分傳達出東京和東京人的能量。除了這三位，還有不少馬格蘭攝影師也曾在東京街頭大展身手，包括哈利・格魯亞特、保羅・佩勒格林、亞利士・韋伯和古奧爾圭・平卡索夫。

在全體馬格蘭攝影師之中，和東京淵源最深的或許是克里斯・斯蒂爾—柏金斯，他在東京結識現任妻子，婚後留下來住了好幾年。不論是替馬格蘭出任務，還是背著相機到處閒晃，斯蒂爾—柏金斯都以紀實的眼光，呈現出這是一個對視覺超載泰然自若、可透過新奇的科技產品看出某些端倪的城市。他在《東京・愛情・你好》（Tokyo Love Hello，2007 年）的序言中寫道：「對我而言，東京不只是一個地方，還是一種心態。我的意思是我的東京不是別人的東京，而是被我所有的偏見和情感染色過的東京。絕對是基於現實的，然而某方面來講又是虛構的……來到這裡，你不知道自己身在何處，不知道自己是誰。你是我，但是你不認識我，一切都不盡然是表面看起來那樣。你在街角徘徊，窺探別人的生活，迷失在一連串擦身而過的相遇、倒影、螢幕和假象裡。搜索，

找尋，盼望。為了什麼？真？美？還是愛？你走了一整天，卻經歷了許多年，最後漂進夜色裡：你是這個城市的陌生人，但你卻莫名覺得你懂它。你不懂，但又好像懂。」

布魯斯・吉爾登的攝影集名為《圍棋》（Go，2000年），照片攝於東京和大阪，可以看出吉爾登親身與黑幫、流氓打交道，他們身上的刺青、刀疤和被切斷的手指，說明了地下社會的榮譽規章；這種經驗是大多數西方人一輩子都不會遇到的。比起許多攝影師的東京影像，吉爾登鏡頭下的東京顯得無序得多，人也沒那麼恭敬順從。這輯作品在洛杉磯的徠卡藝廊展出時，吉爾登指出：「我 1964 年在紐約現代美術館看過一個很棒的展覽，叫做《日本攝影新貌》（New Japanese Photography），受到很大的震撼，心想如果在日本可以拍出這麼好的照片，我去那裡拍照一定很不錯。我把這個想法先放在心底，結果竟然花了 21 年才成行！當然我 1994 年到東京的時候，那裡已經跟我在照片上看到的完全不一樣了。」

出身丹麥的雅各・奧・索博爾，為了追隨心愛的人來到東京。他把這段經歷記錄在《我，東京》（I, Tokyo，2008 年）裡，配合攝影集的出版同步在巴黎的波爾卡（Polka）藝廊推出攝影展，他在展覽介紹中寫道：「2006 年春天我第一次來到東京，我的女朋友莎拉在這裡找到一份工作，我決定和她一起搬過來，探索她成長的這座城市。我跟這個社會之前完全沒有交集，知道的少之又少，也沒什麼特別感情……雖然東京和這裡的人看起來很難親近，但是這個大都會的狹窄和侷促很吸引我。我感受到非常巨大的孤獨感和疏離感，到了必須想辦法改變的程度，於是我開始帶著袖珍相機上街或去公園。我沒有把注意力放在那些直衝雲霄的高樓，或是源源不絕的人潮，而是尋找狹窄的小巷弄，一個個都市人的存在，這種存在狀態一方面很吸引人，一方面又令人不舒服。我想要認識這裡的人，想要參與這個城市，想要把東京變成我的東京。」

奧・索博爾呈現的是夜晚的東京，構圖封閉得令人

馬丁·帕爾　迪士尼樂園。日本，東京，1998 年

馬丁·帕爾　迪士尼樂園。日本，東京，1997 年
右頁：　亞利士·韋伯　日本，東京，1985 年

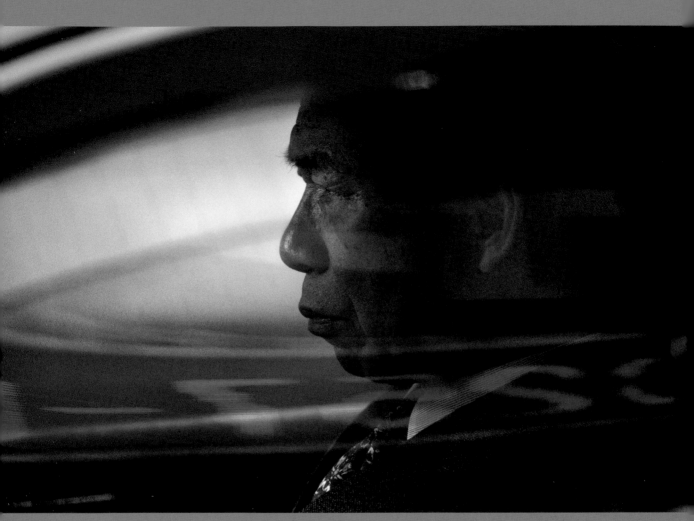

保羅・佩勒格林　日本，東京，2010 年

「雖然東京和這裡的人看起來很難親近，但是這個大都會的狹窄和侷促很吸引我。」

雅各・奧・索博爾

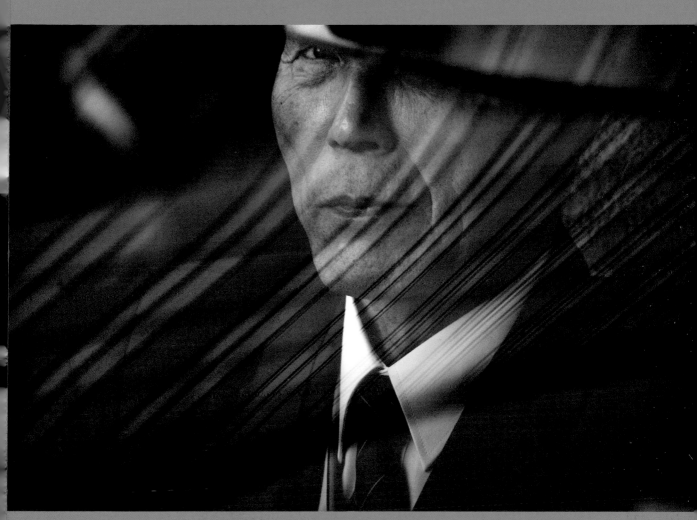

保羅・佩勒格林　日本，東京，2010 年

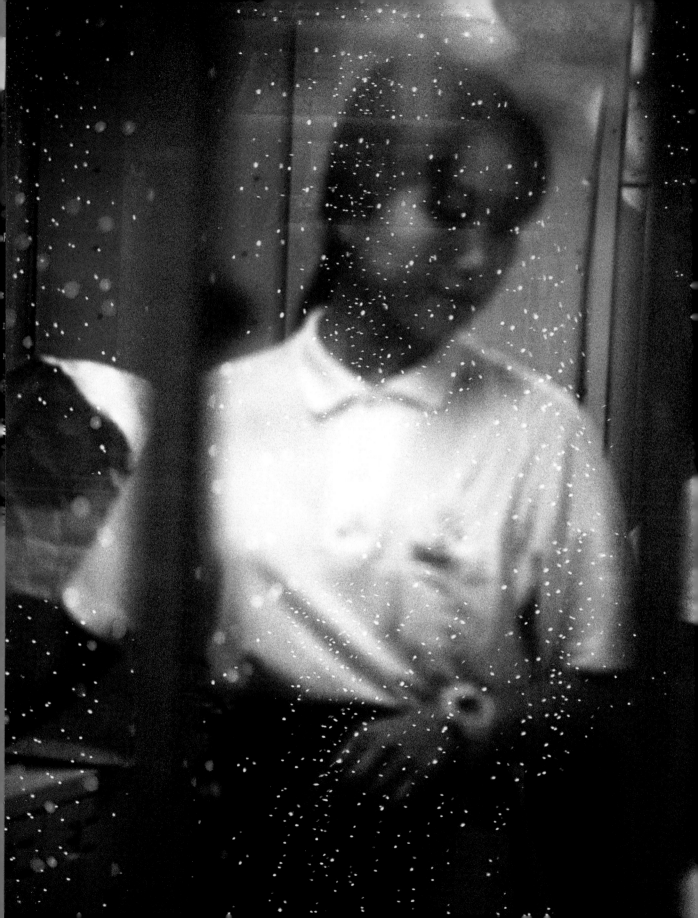

古奧爾圭・平卡索夫
GUEORGUI PINKHASSOV

真誠而獨到的眼光是一種美學標誌，也是有志於新聞攝影的人最求之不得的特質。

比爾・布蘭特（Bill Brandt）有這種特質，沃克・伊凡斯有這種特質，李・弗萊蘭德有這種特質，亨利・卡蒂埃—布列松有這種特質，俄羅斯裔的古奧爾圭・平卡索夫也不例外，而且許多馬格蘭攝影師還會告訴你，他們從一公里外都認得出平卡索夫的作品——你要是知道平卡索夫加入馬格蘭之後拍的照片有多麼多樣化、看起來多麼憑感覺，就會明白這是莫大的讚許。

不論是嚴寒單調的莫斯科，還是溫暖宜人的塞維亞（Seville），平卡索夫的影像總是奇特得無法用一般構圖邏輯來解釋。誠然，他最有名的照片幾乎都布滿多重視覺層次和難以確定的光源，但這些照片往往不只是一場熱鬧的煙火秀而已，還呈現出一種感受性——顯示他處理主體的方式，是來自深厚的藝術素養，以及對哪裡可能有畫面的神奇理解力。那是一種對俗世幻滅之後重新戀上紅塵的眼界，而照片就是重新投入俗世的報償。

奠定平卡索夫影像風格的最主要系列作品之一，出自他 1996 年的東京之旅，當時平卡索夫剛離開前蘇俄統治下封閉保守、沒有商業活動的共產世界沒多久，東京對他來說，正是試探有沒有可能在截然不同的環境下從事藝術創作的機會。「第一次去東京就像作夢一樣，」平卡索夫說，「以前要去那裡很不容易，特別是從俄羅斯去，那時還沒有手機，日本相對而言也沒有現在這麼開放。我最感興趣的是日本在 20 世紀跟西方接觸以前的樣子，什麼是原汁原味的日本？什麼是純正的日本藝術和文化？我有辦法用攝影去處理嗎？」

平卡索夫讀完莫斯科電影學院後，先在一間電影製片廠工作，然後當上新銳派電影導演安德烈・塔可夫斯基（Andrei Tarkovsky）的劇照師。塔可夫斯基建議平卡索夫去莫斯科街頭拍照，摸索自己的藝術語言，於是接下來好幾年，平卡索夫成為全職的街頭攝影師和記者，記錄蘇聯時代尾聲的困頓日子。

1988 年移居巴黎並加入馬格蘭之後，平卡索夫欣然採納他的偶像布列松的建議，用業餘的心態預防自己安於現狀或為了金錢而妥協。「我和布列松一樣，寧可以業餘攝影師自居，」平卡索夫說，「這樣我才能自主地反應，我的眼光才會和我的頭腦、我的內心一致。我不會分營利作品還是個人作品，所以我也接委託的專業攝影任務，這樣才有藉口去新的地方。到處都可能有驚喜，每個機會都可以發揮創意……攝影已經不再是關於底片的化學作用，或是一臺有可動零件的機器的機械作用，攝影是關於誰最有辦法看到畫面。」

平卡索夫 2017 年出版的攝影集《複雜簡化》（Sophistication Simplification），收錄了他用蘋果手機拍攝、最先在 Instagram 上發布的照片，大致界定了他的攝影哲學：「除了內容之外，我關注的是布列松稱之為幾何性的東西。有隱喻的地方就會有詩意，想事先安排是不可能的，它是順著韻律自然而然地形成……我的照片不管多抽象，總還是有一絲真實的痕跡。我不排斥改變照片的框線，但很少這麼做，不過我堅決不用 Photoshop 修圖。我現在覺得，連黑白攝影都像面具，以前它還是攝影哲學呢。」

Instagram 的按讚數創造出一個有趣的附帶效果，我們現在有了一種很不同的衡量標準來評斷攝影師的「重要性」。用這個指標的話，有十萬多個粉絲的平卡索夫無疑是超級巨星。不過他頭腦夠清楚，明白這些數字不過是一堆亂七八糟的數位代幣，對評估一個人能否在藝術殿堂占有一席之地沒有多大價值。「受歡迎並沒有好處，大眾文化才追求受歡迎。」平卡索夫說，「到最後，有一小群對我做的事感興趣的人留下來，觀眾就自然形成了。我不會去期待它，只是覺得形成的過程很有趣。」

不論採用哪一種攝影格式，平卡索夫這位馬格蘭攝影師，已經欣然接受不斷推陳出新的攝影技術所帶來的創作自由。

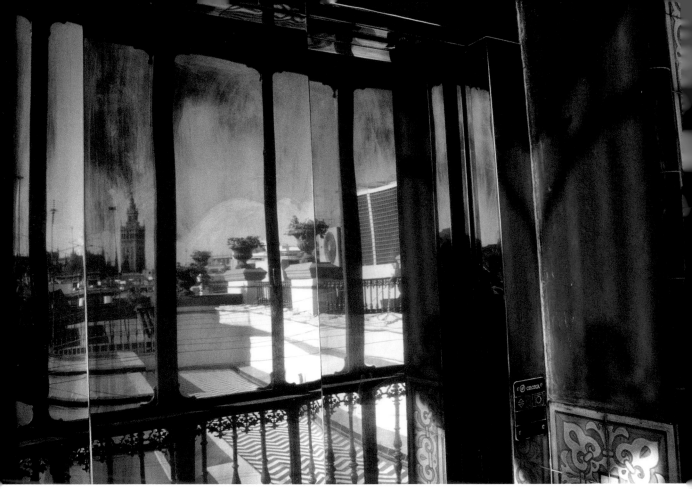

古奧爾圭・平卡索夫　飯店陽臺。西班牙，安達魯西亞，1993 年
第 334 頁：**古奧爾圭・平卡索夫**　上野車站。日本，東京，1996 年

「有隱喻的地方就會有詩意，想事先安排是不可能的，它是順著韻律自然而然地形成。」

古奧爾圭・平卡索夫

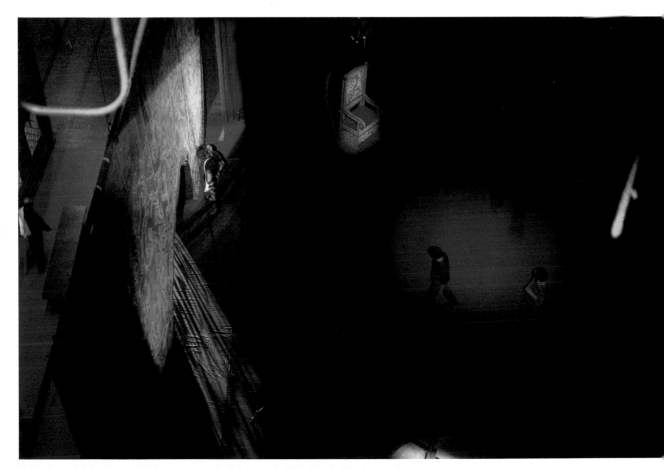

古奧爾圭・平卡索夫　波修瓦劇院（Bolshoi Theatre）演出前的燈光彩排。俄羅斯，莫斯科，1994 年

古奧爾圭・平卡索夫　無題。選自《複雜簡化》，
2017 年

古奧爾圭・平卡索夫　無題。選自《複雜簡化》，
2017 年

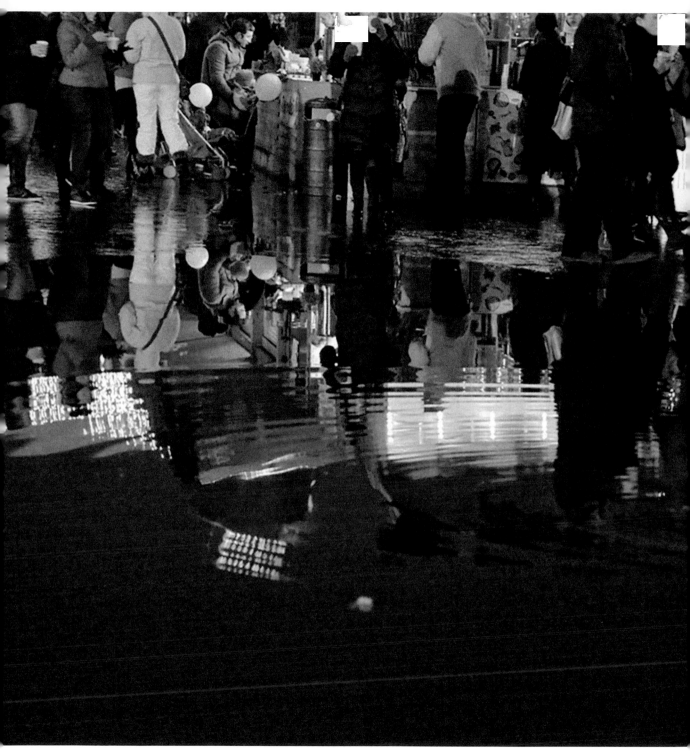

古奧爾圭・平卡索夫　無題。選自《複雜簡化》，2014 年
第 340-341 頁：古奧爾圭・平卡索夫　布魯克林的布萊頓比奇（Brighton Beach）街區。美國紐約州，紐約市，2007 年

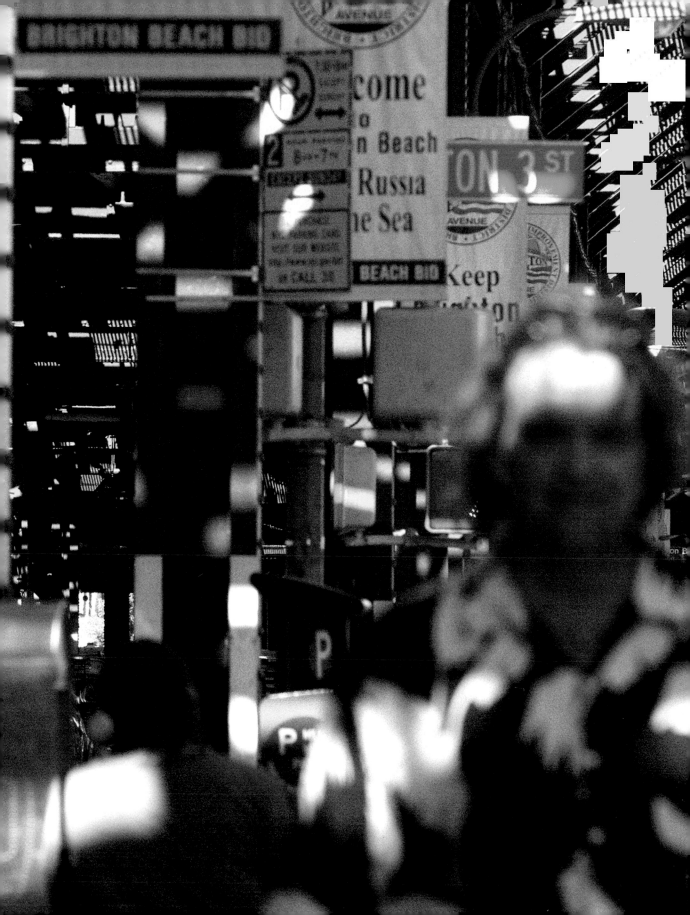

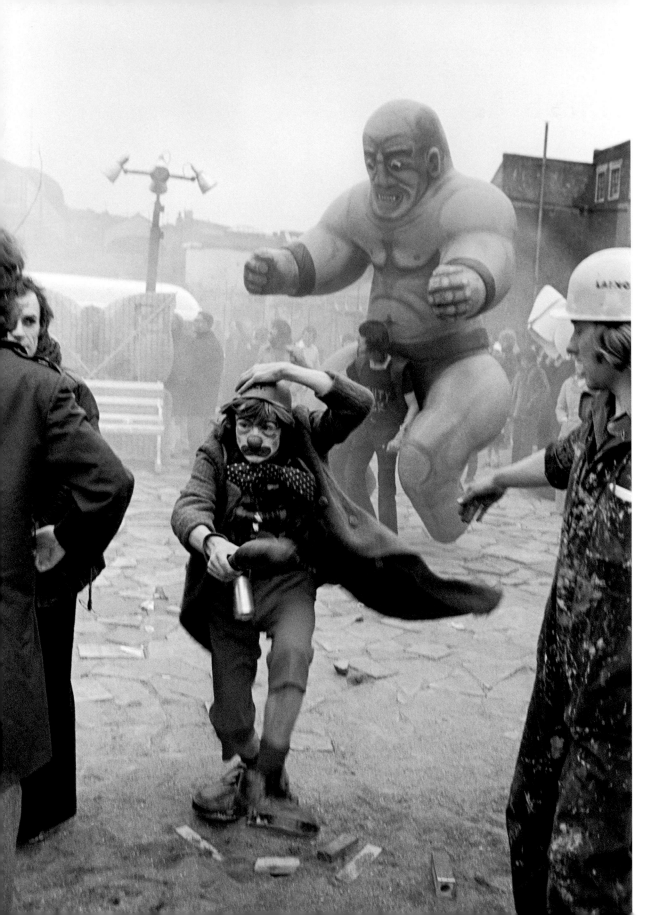

克里斯・斯蒂爾—柏金斯
CHRIS STEELE-PERKINS

1970 年代是英國紀實攝影的黃金年代，當時英國有一群憂心忡忡、深具人道精神的攝影師，克里斯・斯蒂爾—柏金斯正是其中的靈魂人物。

這群攝影師都在英國從事報導攝影，目睹英國陷入北愛爾蘭內戰，同時社會上也陷入來自前殖民地的移民潮，以及是否加入歐洲經濟共同體的矛盾之中。克里斯・斯蒂爾—柏金斯在 1970 年代末加入馬格蘭，雖然這群攝影師中的克里斯・基利普（Chris Killip）、保羅・崔佛（Paul Trevor）、約翰・戴維斯（John Davies）、菲・高德溫（Fay Godwin）等人都不是馬格蘭會員，但是他們和伊恩・貝瑞、大衛・赫恩、馬丁・帕爾等人密切往來，成了這段時期英國攝影作品大放異彩的關鍵原因。

斯蒂爾—柏金斯在 1970 年代初進入攝影行業實習，一開始就立志他的影像要紮根於政治觀和道德觀，早期拍攝的英國弱勢群體以及泰迪男孩（Teddy boy）的年輕人次文化，受到約瑟夫・寇德卡賞識，邀請他加入馬格蘭。成為馬格蘭會員後，斯蒂爾—柏金斯陸續拍過黎巴嫩、非洲、阿富汗和中美洲，交出具衝擊力的報導攝影和圖片故事作品，出過幾本廣受好評的書，也辦過巡迴攝影展。

本節的照片選自斯蒂爾—柏金斯加入馬格蘭之前完成的一項攝影計畫：1975 年到 1977 年的倫敦街頭嘉年華。這批作品不僅讓我們看見倫敦這個喧囂大都會在當年迥然不同的面貌，也可看出斯蒂爾—柏金斯在這個摸索的階段，逐漸體會街頭攝影的關鍵元素——快速拍攝與強大的構圖表現力——可以運用到紀實攝影當中。

「這是我成為攝影師的養成期，拍這些街頭嘉年華和泰迪男孩，某種程度可以說是自我訓練。我在那段期間學到的東西後來受用一輩子，知道該怎麼做一則報導。拍攝公共事件時有很多快速移動的元素，必須盡可能洞燭機先。在嘉年華活動中，你學會怎樣在人群的空間裡拍攝，如何配合光線、配合你正在參與的人群的活動，事先準備好接下來可能出現的畫面。」

在脫歐時代的英國，斯蒂爾—柏金斯鏡頭下曾經是鄰里生活重要特色的社區街頭嘉年華，已經顯得有點過時。畫面中的氣氛是瑣碎無聊的，但隱隱然又有前景黯淡之感，這種模稜兩可或許會令一些觀者感到不安，但是斯蒂爾—柏金斯顯然很喜歡這種曖昧性。

「我這輩子在攝影工作上秉持的心態就是沒有一定要傳達什麼訊息，」斯蒂爾—柏金斯說，「所以我一點也不想當『戰地攝影師』，因為我即使去到阿富汗這些地方，也不可能成為戰場上衝鋒陷陣那些人——你以為上了前線就能知道更多身邊正在發生的事嗎？沒這回事！我寧可和街上的平凡人在一起，到處看看有什麼事情正在發生，而不是去確認已經有結論的議題。我很高興我的照片給人模稜兩可的感覺，人生本來就是這樣。要是這樣會激怒人我也無所謂。」

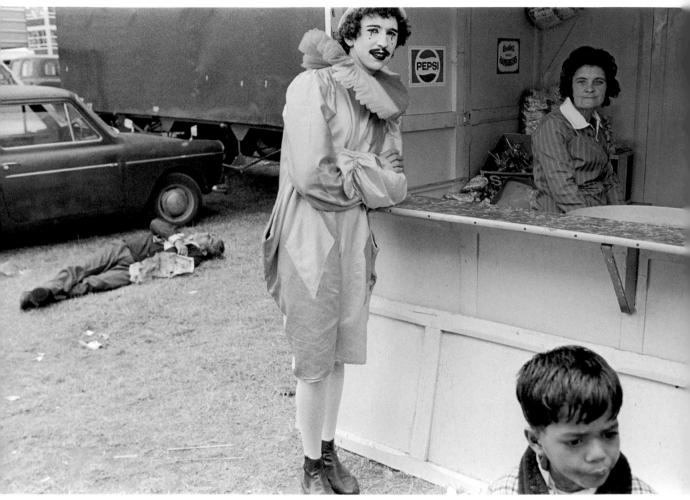

克里斯・斯蒂爾—柏金斯　哈克尼區嘉年華。英國，倫敦，1975 年
第 342 頁：**克里斯・斯蒂爾—柏金斯**　東區街頭嘉年華。英國，倫敦，1975 年

「我很高興我的照片給人模稜兩可的感覺，人生本來就是這樣。要是這樣會激怒人我也無所謂。」

克里斯・斯蒂爾—柏金斯

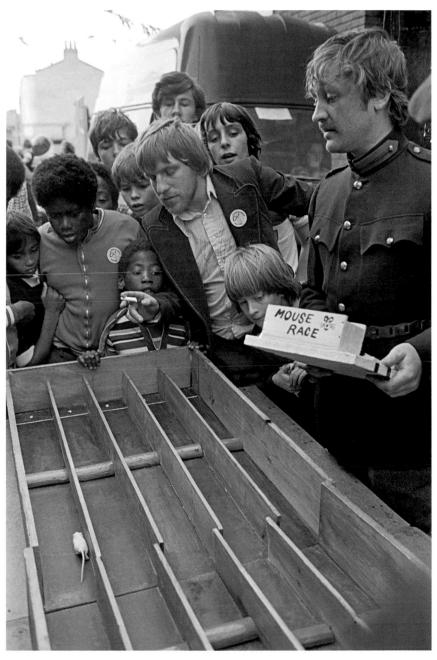

克里斯・斯蒂爾—柏金斯　社區嘉年華中的老鼠賽跑遊戲。英國，倫敦，1976 年

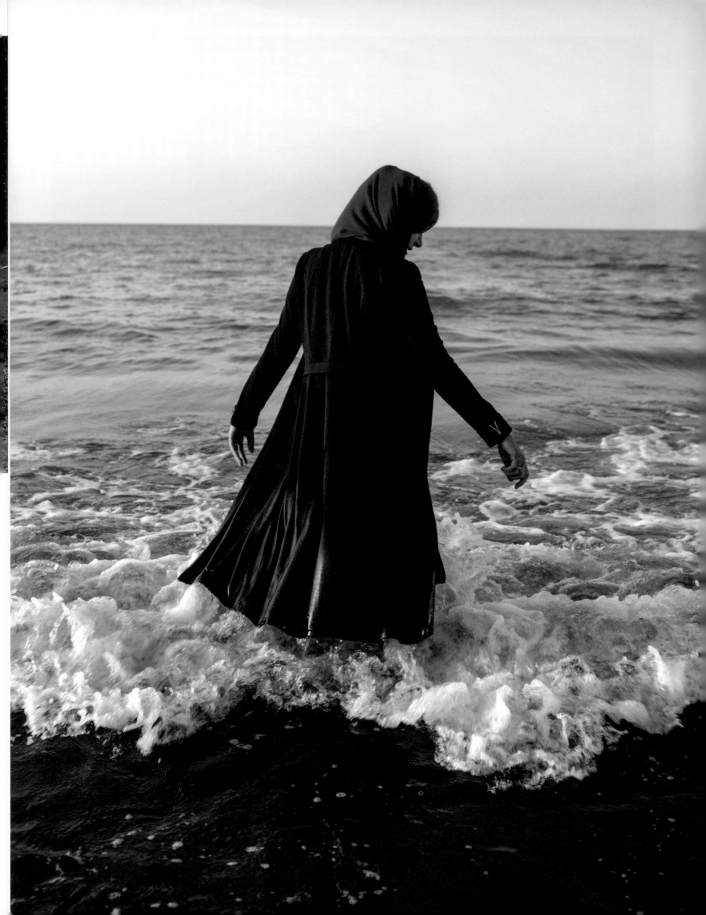

紐莎・塔瓦柯利安
NEWSHA TAVAKOLIAN

在德黑蘭出生長大的紐莎・塔瓦柯利安，於 2015 年成為馬格蘭提名會員。

塔瓦柯利安是自學成才的攝影師，1997 年她 16 歲那年就開始幫伊朗的新聞媒體拍照，兩年後更參與拍攝 1999 年的伊朗學生運動。在伊朗從事新聞攝影一向是高風險的行業，但塔瓦柯利安卻有辦法在家鄉的土地上完成無數的拍攝任務，因為她亟欲讓全世界看到伊朗人——尤其伊朗婦女——正在如何改善自己的生活。

塔瓦柯利安的作品散見於《紐約時報》、《世界報》（Le Monde）等新聞媒體，她同時也是出色的人像攝影師，在幾項個人拍攝計畫中善用了她的藝術感受性。不過我們在本節照片中可以看到，塔瓦柯利安年輕時學到的攝影技能，在她拍攝伊朗社會的工作與休閒生活時完全派上了用場。

「我記得 16 歲的時候我很沒有安全感，因為在公共場所拍照是很不尋常的事，感覺很容易被盯上。那時候會在街上拍照的，都是替官方通訊社和報社工作的男攝影師……但是 18 歲那年，我報導了這裡的一場學生運動……我不只很想告訴大家這個事件，還變得什麼都不怕，每天都出去拍。漸漸拍多了之後……我才發現我特別有興趣的是拍出平凡人的感情。」

「〔伊朗〕人很保護自己的隱私生活，你如果太引人注意，可能會惹麻煩。我多年來的一貫做法是，一定要把人的感受考慮進來。話是這麼說，但我在街上拍照很少碰到問題，一般人不大在乎。警察偶爾還會問話，路人不會……可是 2009 年以後就不一樣了，示威者的照片被用來對付〔或〕肉搜他們，造成老百姓沒辦法再信任攝影者。」

過去十年來，相對富裕的中產階級在伊朗社會崛起，讓塔瓦柯利安有了各種有意思的新題材可以探索，但是這不表示在公共場所拍照就比以前容易，一般人仍然很在意媒體或者國家會怎麼運用他們的影像。

「伊朗的中產階級對自己的肖像意識很強、很敏感，可能是因為在他們的記憶中，攝影一直是政治宣傳的工具……年輕一代就不同了，他們沒有包袱，對於被鏡頭拍到，態度比較開放。我和鏡頭前的被拍攝者之間的狀態讓我感到自在的時候，我就會拍出最好的作品……在我的工作中，花時間跟人相處是最重要的一環。」

「我正在籌備一本新書……用我的舊作品，我那些底片和印樣。我在整理這些東西的時候最大的發現是我以前竟然是那麼熱切……主體非常多元，從近距離、熟悉的東西，到遙遠、對我來說很陌生的事物，我覺得這一直是我作品中的隱喻。」

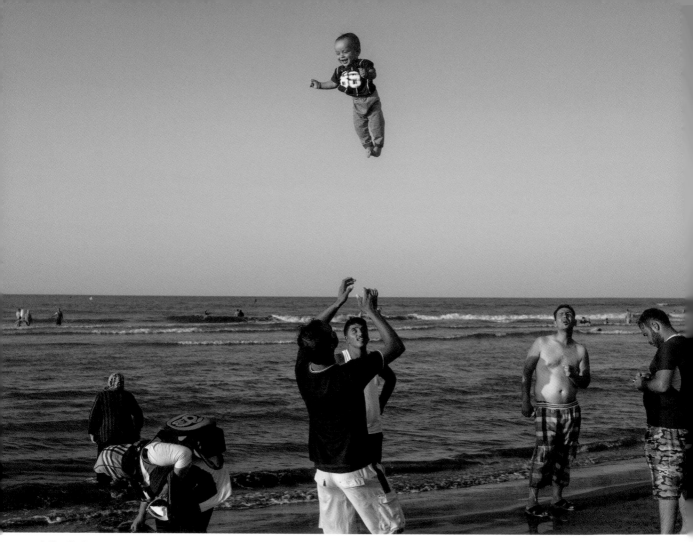

紐莎・塔瓦柯利安　瓦基里（Vakili）一家。伊朗，2017 年
第 352 頁：**紐莎・塔瓦柯利安**　卓芮・波羅曼（Zohreh Boroumand）。伊朗，2017 年

「在我的工作中，花時間跟人相處是最重要的一環。」

紐莎・塔瓦柯利安

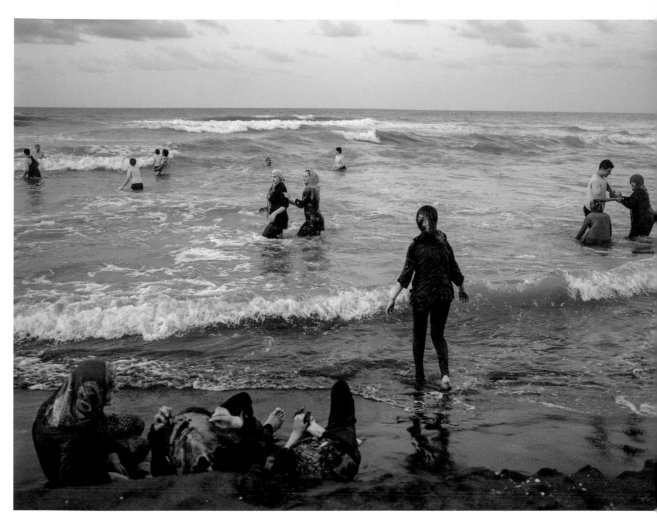

紐莎‧塔瓦柯利安　星期五下午的海灘。伊朗，2017 年

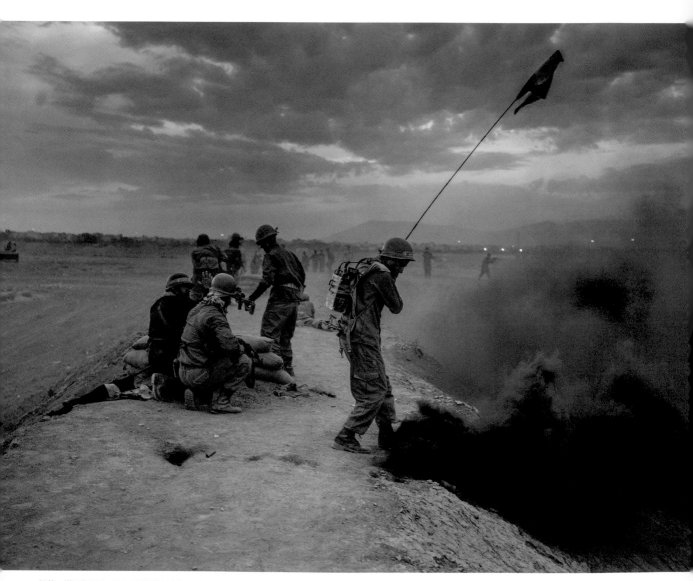

紐莎・塔瓦柯利安 兩伊戰爭重演活動。伊朗，2015 年

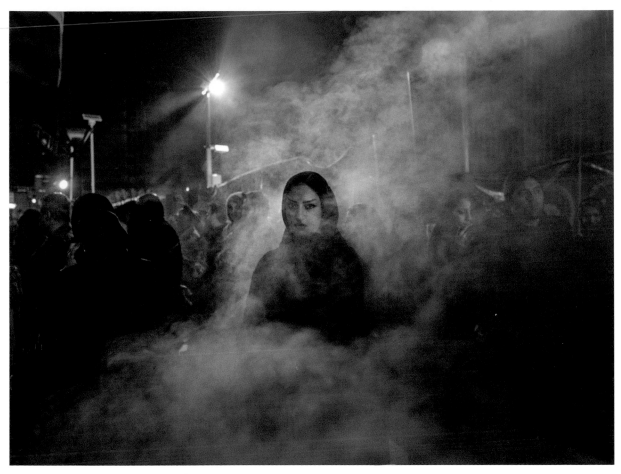

紐莎・塔瓦柯利安 一名婦女穿過悶燒野芸香的煙霧。伊朗，2015 年

「漸漸拍多了之後……我才發現我特別有興趣的是拍出平凡人的感情。」

紐莎・塔瓦柯利安

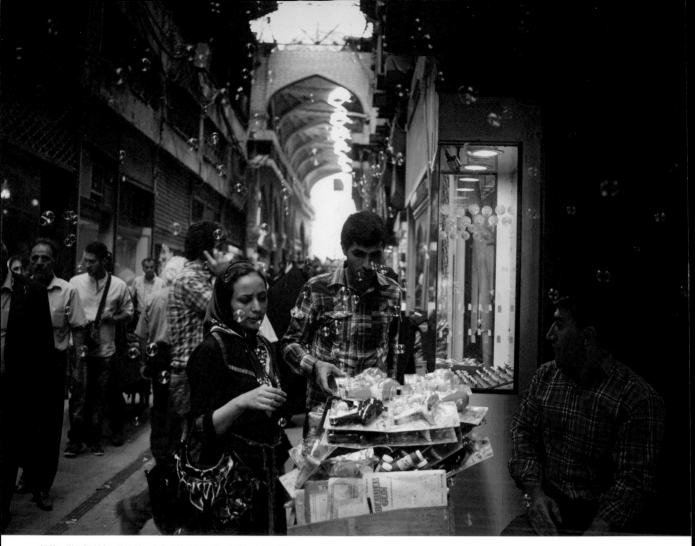

紐莎・塔瓦柯利安 德黑蘭一處市場的購物民眾。伊朗，2015 年

紐莎・塔瓦柯利安　夕拉茲（Shiraz）的市集。伊朗，2016 年

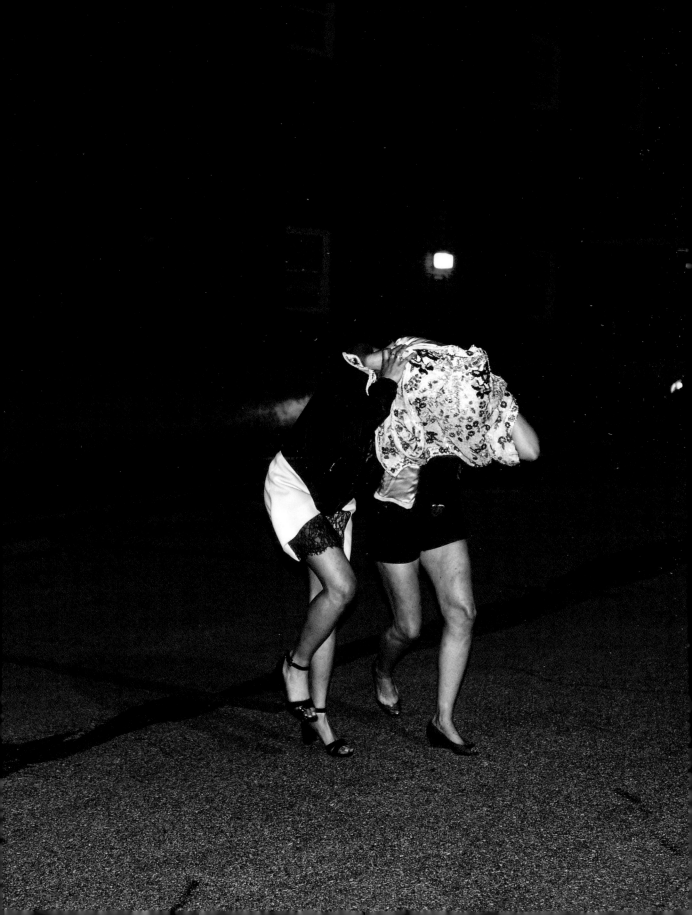

彼得・范・阿格塔梅爾
PETER VAN AGTMAEL

在美國攝影師彼得・范・阿格塔梅爾眼中，攝影的意義就在於表達複雜的概念和發現平凡生活中的美。

由於懷有這種信念，加上對歷史的熱中，范・阿格塔梅爾對美國的特有風貌和權力特別感興趣，這類題材也形成他持續出版的系列攝影集的重要敘事脈絡。本章收錄的照片撰自《窗櫺上的喧囂》（Buzzing at the Sill，2017 年），從中可以看到技術精湛的攝影師如何透過街拍來審視周遭的世界。

馬格蘭近期推出好些街頭攝影「如何拍」與「為何拍」的課程，范・阿格塔梅爾也在其中反思街頭攝影有哪些特性可以應用到他比較議題導向的做法。「我這個人對攝影表現力的各種可能性都有興趣，街頭只不過是眾多形式的一種……是我打算用到攝影中的形式。街頭攝影很重要，但也很狹隘，在攝影中可以做的事情太多了。從某方面來說，街頭攝影是最容易的，只要拿相機走到街上就行了；當然，從另一方面來講也是最難的……你要怎樣面對陌生人？你憑什麼拍他們？要如何在混亂的畫面中找到意義？」

范・阿格塔梅爾有一張照片是拍攝俄勒岡州牛仔競技賽過後的舞會，看得出來他是事先盤算過的。「我看到這位紅唇女子在跳舞的人群中轉圈，」范・阿格塔梅爾說，「天色漸漸暗下來，她的口紅顯得更搶眼。大多數攝影師都會不自覺地被人或情境吸引，我心裡就有一幅畫面是她直視著我，其他人全都沉醉在自己的世界……我知道可以拍到這樣的照片，就只差在等待那一

刻發生。」

范・阿格塔梅爾近年以紀實方式拍攝美國多項軍事干預行動，學會怎麼找到潛藏在眼前環境中的美。「我在探索攝影的過程中，在前輩攝影師的身上，看到這種仔細觀察物體和形狀，從中找到潛藏的美的能力。我研究這些攝影師的作品，他們在柏油路面、在停車場、在一灘積水——任何髒汙的地方都找得到美，總是有辦法讓這些東西變得超凡脫俗……人生很苦，美是讓人生稍微好過一點的東西，所以這種任何時候都能找到美的概念——比方說你每天出門買東西的路上——我個人覺得是很讓人豁然開朗的，讓攝影變成一種解脫。」

透過范・阿格塔梅爾的眼睛，即使是底特律的陰霾冬景也充滿了感染力和美的形態。「如果以為只有光線好、天氣好才有驚喜，你就是個懶惰的攝影者。我的看法是要先有內容，再結合美學。假如畫面夠好，那就等好的結構和光線出現，要是先講究光線，人間最有意思的事物有 99% 你都會錯過。以我的經驗來說，最好的攝影師對人間的好奇心是全面的，對每一種經驗都保持開放。」

和奧利維亞・亞瑟 2015 年出版的《陌生人》一樣，《窗櫺上的喧囂》反映出馬格蘭新一代攝影師正透過街頭攝影，讓他們想要呈現的宏大敘事——關於全球化世界中的權力本質和人類主體——變得更精采。

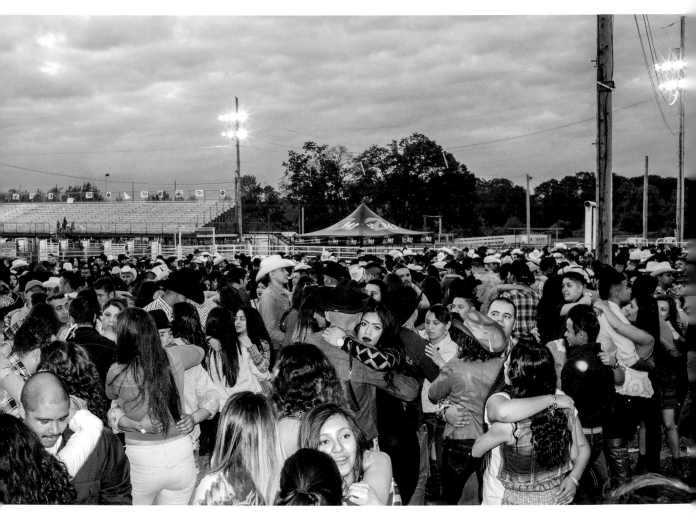

彼得・范・阿格塔梅爾　莫拉拉牛仔競技賽（Molalla Buckeroo）過後。美國俄勒岡州，莫拉拉，2015 年
第 360 頁：**彼得・范・阿格塔梅爾**　肯塔基德比賽馬會（Kentucky Derby）期間。美國肯塔基州，路易斯維（Louisville），2016 年（局部）

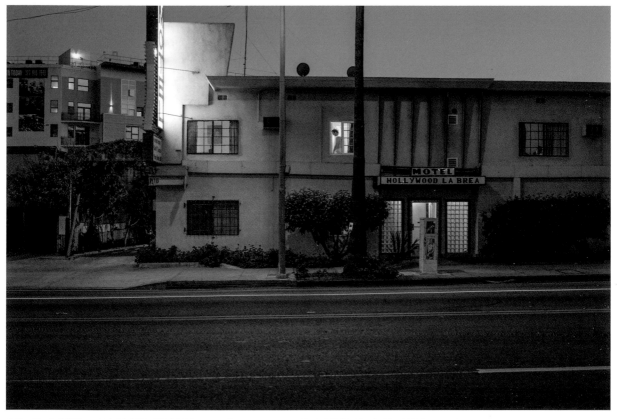

彼得·范·阿格塔梅爾 好萊塢大道上的好萊塢拉布雷亞（Hollywood La Brea）汽車旅館。美國加州，洛杉磯，2013 年

「這種任何時候都能找到美的概念，我個人覺得是很讓人豁然開朗的，讓攝影變成一種解脫。」

彼得·范·阿格塔梅爾

彼得・范・阿格塔梅爾　2008 年起
關閉至今的大皇宮劇院（The Grand
Palace Theatre）。美國密蘇里州，
布蘭森（Branson），2015 年

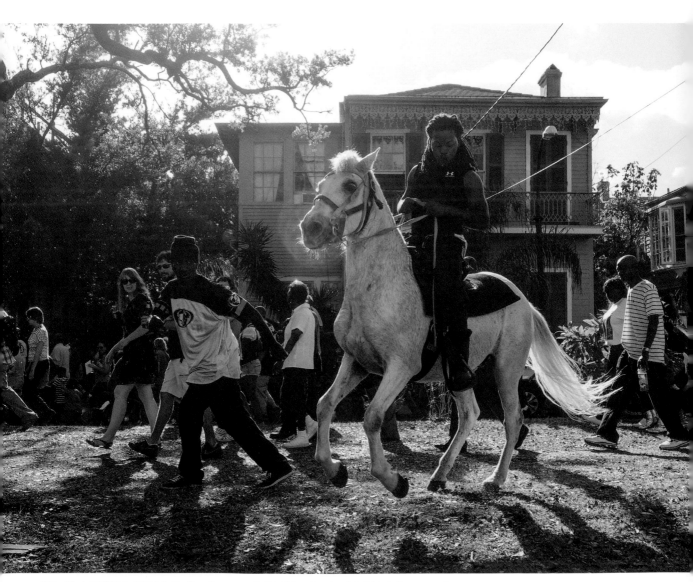

彼得・范・阿格塔梅爾　紐奧良的「二線」（second line）遊行隊伍。美國路易斯安納州，紐奧良，2012 年

彼得‧范‧阿格塔梅爾 布魯克林區皇冠高地（Crown Heights）的祝微節（J'Ouvert）嘉年華會。
美國紐約州，紐約市，2015 年

彼得‧范‧阿格塔梅爾 低收入住宅區的伊拉克難民小朋友。美國奧勒岡州，波特蘭（Portland），2015 年

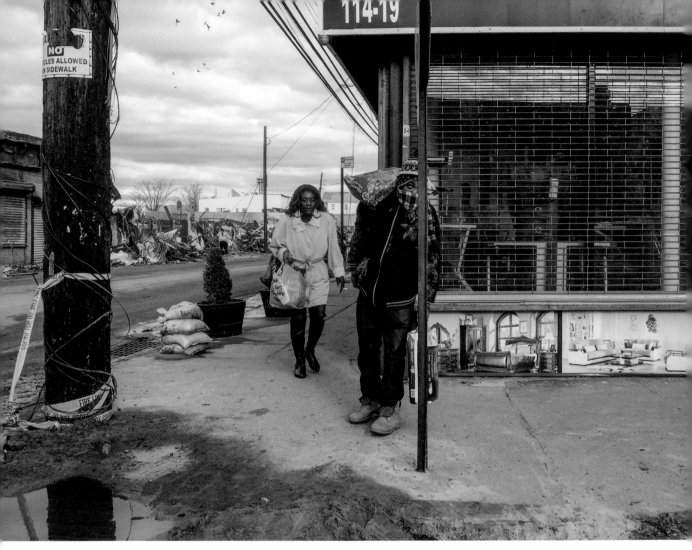

彼得・范・阿格塔梅爾　紐約皇后區法洛克威（Far Rockaway）街景，可見珊迪颶風造成的破壞。美國紐約州，紐約市，2012 年

「如果以為只有光線好、天氣好才有驚喜，你就是個懶惰的攝影者。」

彼得・范・阿格塔梅爾

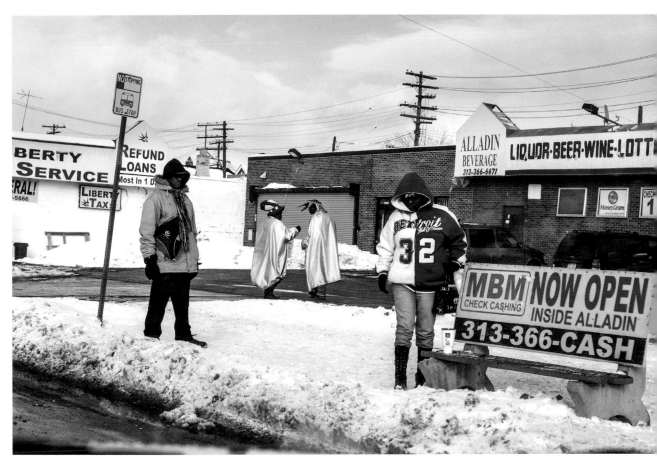

彼得・范・阿格塔梅爾　底特律冬日街景。美國密西根州，底特律，2009 年

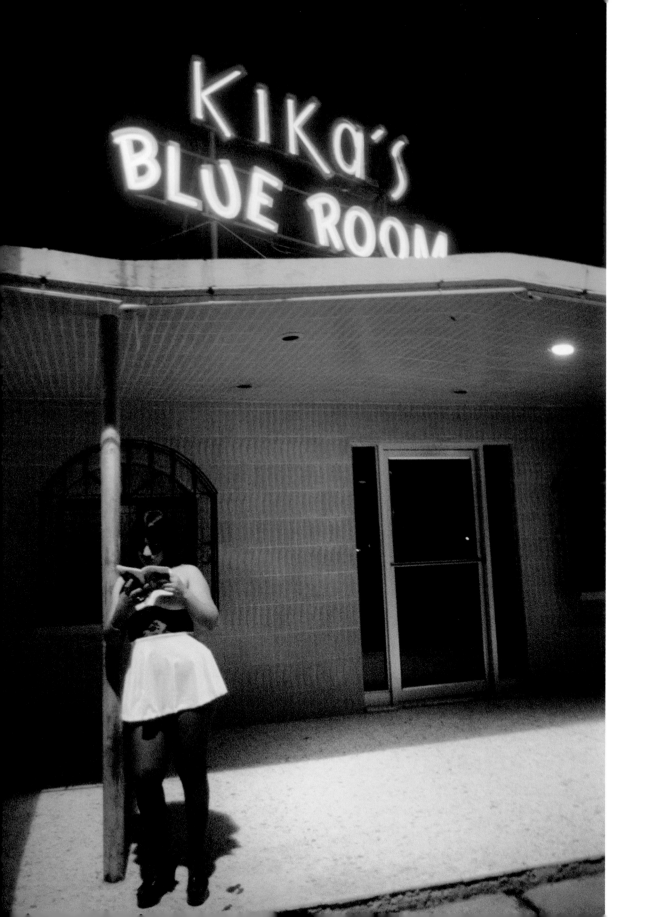

亞利士・韋伯
ALEX WEBB

亞利士・韋伯出生於美國舊金山，1970 年代可說是他人生的分水嶺。

韋伯在 1974 年當上專業新聞記者，1976 年加入馬格蘭成為準會員，1978 年開始轉向彩色攝影，這種媒介也成為他日後的擅場。儘管後續他走遍世界各地：伊斯坦堡、墨西哥、美國的惡地等等，拍出既精采又詩意的影像，但他的街拍方式始終是建立在一種人類最樸實的移動形式上。「我只懂得用走路來親近一個地方，」韋伯說，「街頭攝影師還能做什麼？不就是走路、觀察、等待、聊幾句，再繼續觀察、等待，盡量告訴自己要有信心，那些無法意料的、未知的，或已知的祕密心事，就在不遠的角落等待。」

韋伯 1998 年限量出版的攝影集《錯位》（Dislocations），或許最能體現美國街頭攝影的美學，畫面巧妙運用現場光，構圖手法純熟老練，這裡收錄了其中的幾張照片。「我花了很多年練習拍攝最後收錄進書中的這些照片，不斷尋找彼此之間的關聯。」韋伯說，「最後開始看出這裡面一致的韻味，就想到用『錯位』這個概念，不只是地理上的，也是情感上和心理上的錯位。我經常用這種概念處理畫面，花一段時間反覆實驗，直到這些照片告訴我：『這應該要出成一本攝影集。』」

韋伯一直很清楚地感受到為委託任務拍照和純粹為拍照而拍之間的緊張關係，《錯位》中就有部分照片是在出任務時拍攝的。「我拍照時心中的畫面永遠是詩意的，但是要在攝影界生存，有時不得不壓抑這種傾向……我在 1970、80 年代入行，因為那時候還有像樣的雜誌產業，我可以向雜誌編輯提議拍一些我想做的東西。我都會盡量找到折衷，讓編輯高興，也行得通的……我每次去一個地方，會盡可能用白紙一樣的心態去反應。成見當然還是會有，但是就盡量用視覺、用直覺的反應去消除成見。」

2010 年，我在東倫敦遇見韋伯，他當時受《國家地理》雜誌委託，正在拍攝下一屆的奧林匹克運動會，我看著他測試幾臺徠卡數位相機，很好奇像他這樣早已掌握底片攝影原理與技巧的人，能不能適應數位攝影時代的節奏和要求。「東倫敦是我第一個用數位拍攝的系列作品。」韋伯說，「我現在已經完全用數位相機拍照，不過我對周遭的反應還是跟當年一樣，相機操作起來差別其實不大，不過我承認，如果暫時沒有東西拍的時候，我偶爾會在相機的螢幕上檢查照片。」

「所以我還是用同樣的精神、同樣的技術在拍照。有些人會說，你為什麼不改變一下拍照的方式，我認為我的作品還是有不一樣的味道，你可以看到我對海地山雨欲來的衝突、對弗羅里達奇人異事的著迷，還有，我最近開始探索自己生活的地方：我自己文化裡的『美國』。不過，我還是以同樣的方式去拍攝這些題材：抱持開放的心態，就看世界和相機要帶我去哪裡。」

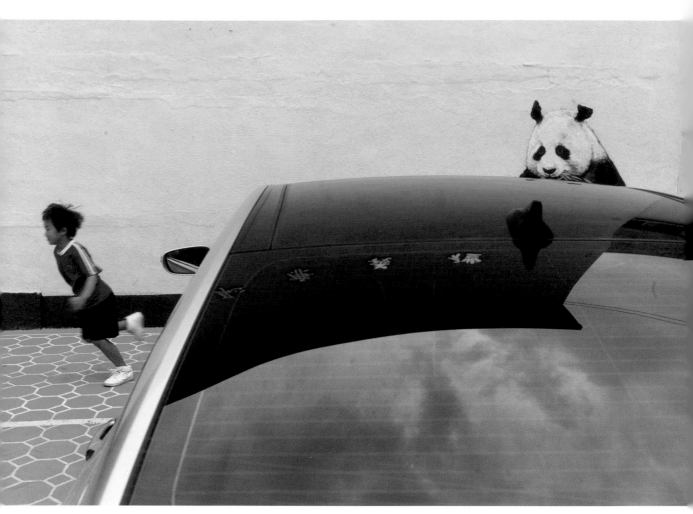

亞利士・韋伯　南韓，大邱，2013 年
第 370 頁：亞利士・韋伯　夜店外面的妓女。墨西哥，新拉雷多，1978 年
第 372-373 頁：亞利士・韋伯　德國，慕尼黑，1991 年

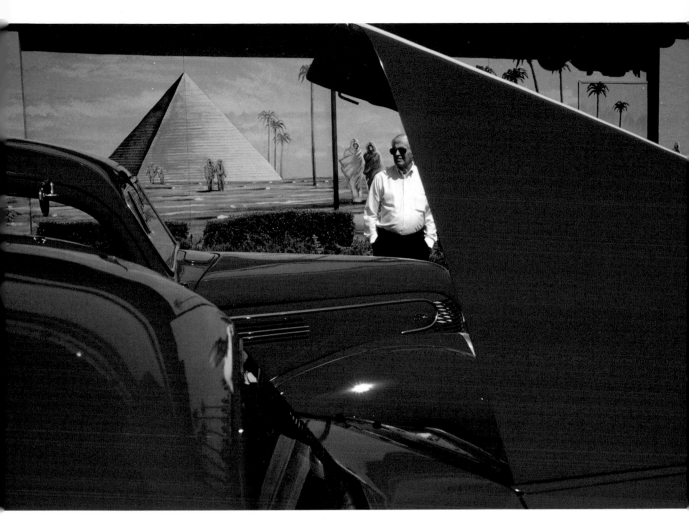

亞利士・韋伯 改裝車展。美國喬治亞州，亞特蘭大（Atlanta），1996 年

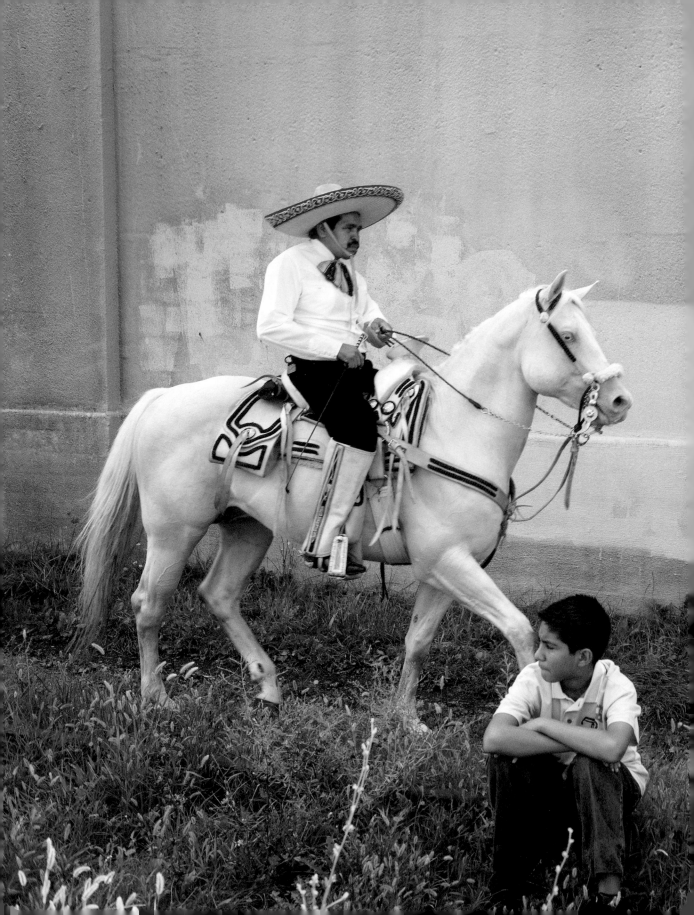

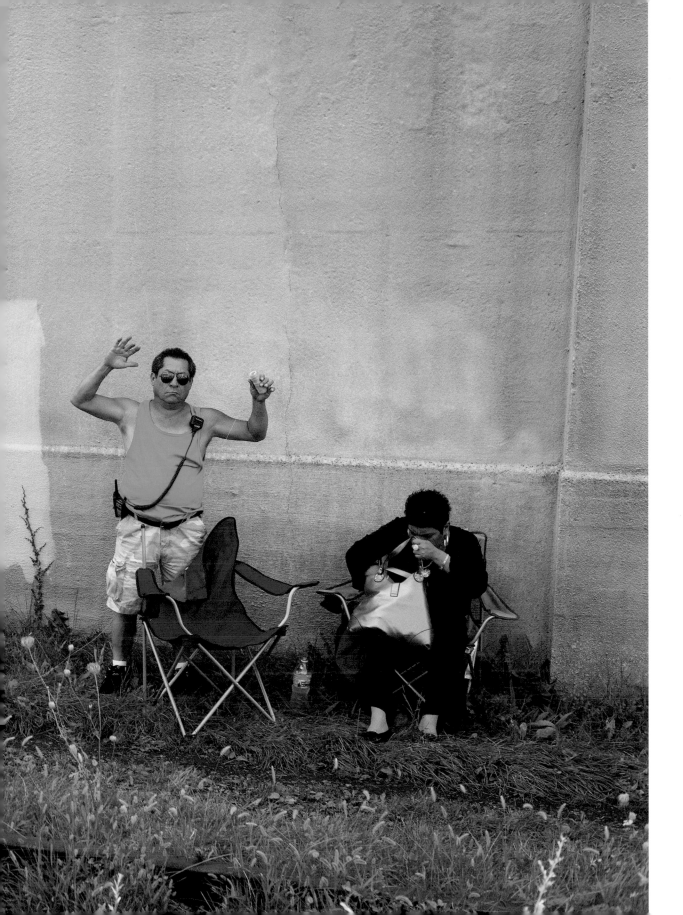

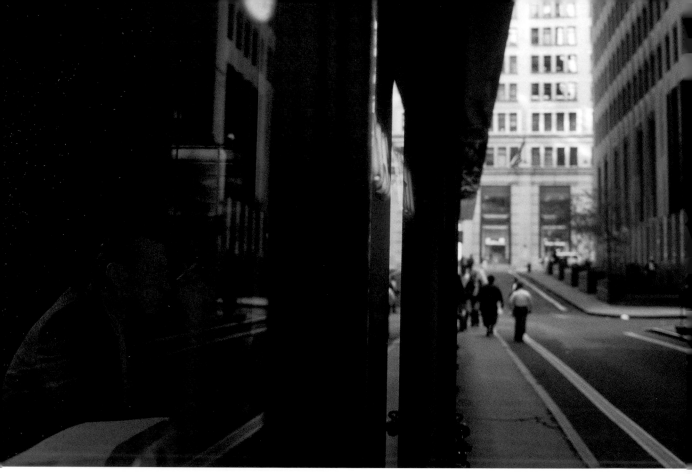

亞利士・韋伯　金融區某家咖啡館的霓虹燈。美國紐約州，紐約市，1994 年
第 376-377 頁：**亞利士・韋伯**　墨西哥獨立紀念日慶典。美國伊利諾州，芝加哥，2011 年

「我每次去一個地方，會盡可能用白紙一樣的心態去反應。」

亞利士・韋伯

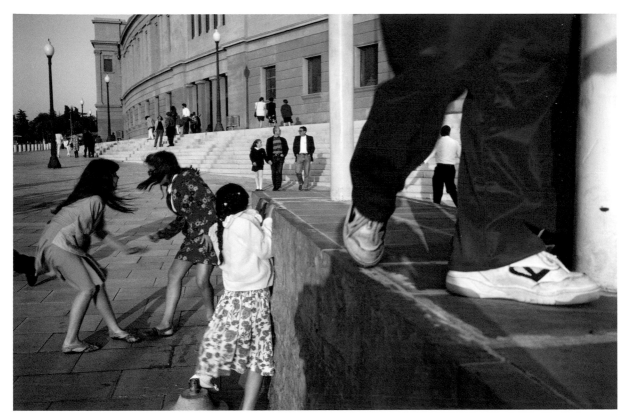

亞利士・韋伯　西班牙，巴塞隆納，1992 年
第 380-381 頁：**亞利士・韋伯**　巴拉圭，東方市（Ciudad del Este），1998 年

謝誌

我要感謝馬格蘭圖片社的Ruth Hoffman和Hamish Crooks，他們以淵博的見識帶著我仔細檢視該社的檔案和人才濟濟的攝影師名單。我也要向所有犧牲個人時間跟我見面交談、或透過電話接受訪談的攝影師致以十二萬分謝意，他們充滿智慧的話語和啟迪人心的攝影藝術，在我心中留下難以磨滅的印象。謝謝Sarah Boris充滿驚喜的美術設計、Thames & Hudson出版社Mark Ralph細心明斷的編輯，還有該社的Andrew Sanigar、Johanna Neurath以及Sam Palfreyman，在過程當中給了我許多聰明的點子和寶貴的意見。我還要感謝Matt Stuart給我的啟發，他是很棒的街頭攝影師，沒有他的大力促成，這本書不可能出版。最後，我要感謝Sian Jones，她是我的唯一，感謝她成為我生命中的珍寶。

封面：**布魯斯·吉爾登**　美國紐約州，紐約市，1984年

馬格蘭的街頭智慧

編　　輯：史蒂芬·麥克拉倫 Stephen McLaren
翻　　譯：張靖之
主　　編：黃正綱
資深編輯：魏靖儀
美術編輯：吳立新
行政編輯：吳怡慧

印務經理：蔡佩欣
發行經理：曾雪琪
圖書企畫：黃韻霖、陳俞初

發 行 人：熊曉鴿
總 編 輯：李永適
營 運 長：蔡耀明

出 版 者：大石國際文化有限公司
地　　址：新北市汐止區新台五路一段97號14樓之10
電　　話：(02) 2697-1600
傳　　真：(02) 2697-1736

2024年（民113）6月初版二刷
定價：新臺幣1300元／港幣433元
版權所有，翻印必究
ISBN：471-800-94632-1-9（精裝）
＊ 本書如有破損、缺頁、裝訂錯誤，請寄回本公司更換

總代理：大和書報圖書股份有限公司
地址：新北市新莊區五工五路2 號
電話：(02) 8990-2588
傳真：(02) 2299-7900

國家圖書館出版品預行編目（CIP）資料

馬格蘭的街頭智慧
史蒂芬.麥克拉倫(Stephen McClaren)編輯；張靖之 翻譯. -- 初版.
-- 臺北市：大石國際文化, 民109.08
384頁；19 x 24.2公分
譯自：Magnum streetwise : the ultimate collection of street photography
ISBN 471-800-94632-1-9（精裝）
1.攝影集 2.街頭藝術
957.6　　　　109003127

First published in the United Kingdom in 2019 by Thames & Hudson Ltd,
181A High Holborn, London WC1V 7QX
First published in the United States of America in 2019 by Thames &
Hudson Inc., 500 Fifth Avenue, New York, New York 10110
Reprinted 2024
Published by arrangement with Thames & Hudson, London
Magnum Streetwise © 2019 Thames & Hudson Ltd, London
Photographs © 2019 the photographers/Magnum Photos
Photograph on p.195 by Robert Capa © 2019 International Center of
Photography/Magnum Photos
Texts by Stephen McLaren
Design by Sarah Boris
This edition first published in Taiwan in 2020 by Boulder Media Inc.,
Taipei City
Taiwanese edition © 2020 Boulder Media Inc.
All rights reserved. Reproduction of the whole or any part of
the contents without written permission from the publisher is prohibited.
Printed in Bosnia and Herzegovina by GPS Group